Bruegel's Eye
Reconstructing the landscape

De Blik van Bruegel
Reconstructie van het landschap

De Blik van Bruegel
Reconstructie van het landschap

Bruegel's Eye
Reconstructing the landscape

edited by / samengesteld door
Stefan Devoldere

Preface

450 years after his death, Pieter Bruegel remains an excellent ambassador for Flanders. As Minister for Tourism, I would like to see Flemish Masters like Bruegel play a more prominent role in promoting Flanders as the birthplace of extraordinary art. I have invested 26 million euros in fifteen high-leverage projects associated with the Flemish Masters in order to take the tourist experience to the next level. I am convinced that we can attract greater numbers of people from all over the world to Flanders on the basis of our artistic heritage.

Our message is simple: to really experience the Flemish Masters, one must visit their home. In Flanders (and especially Flemish Brabant), we can still catch a glimpse of Bruegel's world. When one stumbles on the chapel of Sint-Anna-Pede in Dilbeek, for example, one finds oneself in the scenery of *The Parable of the Blind*. A little further on, we can admire the watermill in Sint-Gertrudis-Pede and find ourselves catapulted into two master-pieces: *The Magpie on the Gallows* and *The Return of the Herd*.

I invested 766,387 euros through Tourism Flanders in the promotional project *Bruegel's Eye. Reconstructing the Landscape* so that visitors to the Flemish periphery of Brussels can experience the Brabant landscape as the Master did. Walking and cycling routes take you through the world of Bruegel, with mini exhibitions and interventions that high-light defining features of the landscape.

In certain, carefully chosen spots, the scenery has even been slightly modified to restore it to what it was and bring the old masterpieces back to life.

Bruegel's Eye will attract a wide audience. Even those who do not general-ly visit museums or patronise the arts will thoroughly enjoy this discovery trail through the gently rolling landscape of the Flemish periphery. It is also great for families with children, since the route passes playgrounds and idyllic picnic areas. Parents have the opportunity to enjoy a beer in one of the many local breweries.

Bruegel is perhaps the most Flemish of all the Flemish Masters. He portrayed what the Flemish essentially are: bon vivants. One can see this in some of his most famous works, which depict scenes of cheerful revelry. But if you look further, his Flemishness is also in his style: so inventive, humorous and colourful. Bruegel's world is one that still exists in Flanders today, a region bursting with pubs and restaurants and good company. This is a vibrant place where locals and tourists alike can appreciate the good life.

Come and enjoy Brabant and look through the eyes of Bruegel!

The Flemish Minister for Tourism

Woord vooraf

De Vlaamse minister van Toerisme

450 jaar na zijn dood blijft Pieter Bruegel een fantastisch uithangbord voor Vlaanderen. Als minister van Toerisme wil ik Vlaamse Meesters zoals Bruegel veel sterker uitspelen om Vlaanderen op de kaart te zetten als de bakermat van fantastische kunst. Ik heb 26 miljoen euro geïnvesteerd in vijftien hefboomprojecten rond de Vlaamse Meesters, om de toeristische beleving naar een nog hoger niveau te tillen. Ik ben ervan overtuigd dat we met de Vlaamse Meesters als ambassadeurs een massa mensen uit de hele wereld kunnen verleiden tot een bezoekje aan Vlaanderen.

Onze boodschap is simpel: wie de Vlaamse Meesters écht wil ervaren, moet afzakken naar hun bakermat. Zo kan je in Vlaanderen (en dan vooral in Vlaams-Brabant) nog altijd glimpen opvangen van de wereld van Bruegel. Wie in het Brabantse Dilbeek op de kapel van Sint-Anna-Pede stuit, waant zich bijvoorbeeld in het decor van *De parabel van de blinden*. Wie wat verderop de watermolen van Sint-Gertrudis-Pede bewondert, wordt gekatapulteerd naar de wereld van de meesterwerken *De ekster op de galg* en *De terugkeer van de kudde*.

Via Toerisme Vlaanderen investeer ik 766.387 euro in het hefboomproject *De Blik van Bruegel. Reconstructie van het landschap*, zodat bezoekers van de Vlaamse Rand het Brabantse landschap kunnen ervaren zoals de Meester dat deed. Via wandel- en fietstrajecten ontdek je de wereld van Bruegel in minitentoonstellingen en andere beeldbepalende landschappelijke ingrepen. Op goedgekozen plekken worden het landschap en het decor zelfs een beetje aangepast, zodat de oude meesterwerken opnieuw tot leven komen.

De Blik van Bruegel kan een breed publiek bekoren. Ook wie geen klassieke museumbezoeker of verstokte kunstliefhebber is, zal met volle teugen genieten van deze ontdekkingstocht door het zacht glooiende landschap van de Vlaamse Rand. Het is ook een absolute aanrader voor families met kinderen, want je passeert langs speeltuinen en idyllische picknickplaatsen. Ouders kunnen trouwens evengoed ook een biertje proeven in een van de vele plaatselijke brouwerijen.

Van alle Vlaamse Meesters is Bruegel misschien wel de meest Vlaamse. Omdat Bruegel met zijn kunst verbeeldt wat de Vlamingen in essentie zijn: levensgenieters. Dat merk je aan sommige van zijn beroemdste werken, die vrolijke feesttaferelen laten zien. Maar je merkt het ook aan zijn unieke stijl: zo vindingrijk, zo humoristisch, zo kleurrijk. De wereld van Bruegel is een wereld die nog altijd bestaat in Vlaanderen, waar je bijvoorbeeld nog altijd kan genieten aan elke tafel en elke toog. Een bruisende plek waar het goed toeven is en waar je als buitenlandse toerist ook graag naartoe komt.

Kom genieten van Brabant en kijk met de blik van Bruegel!

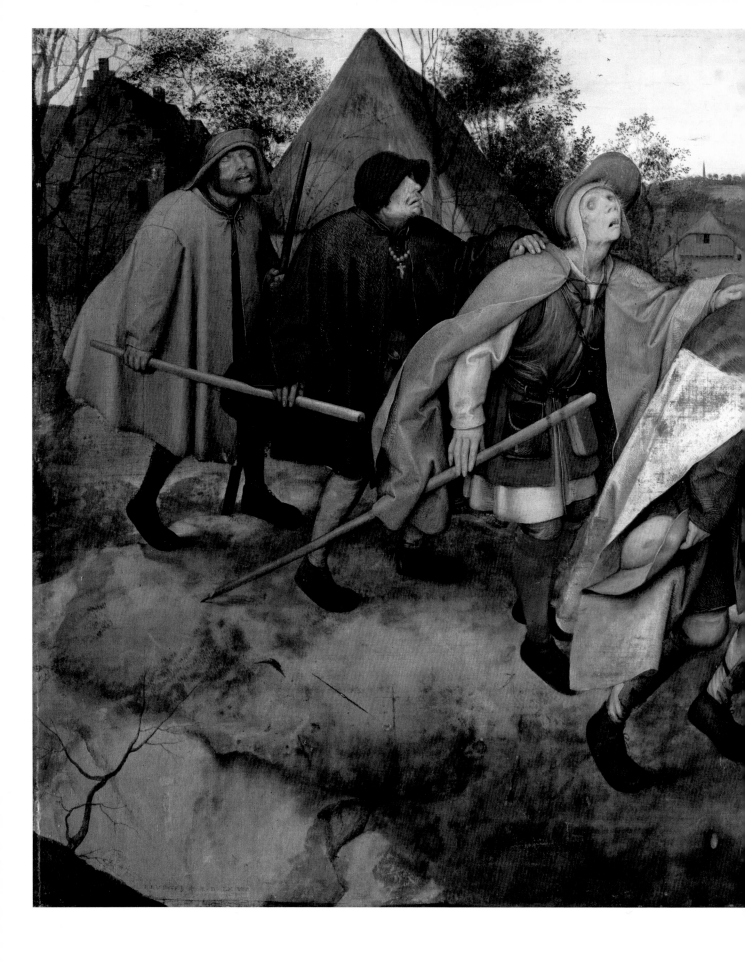

Pieter Bruegel de Oude, *De parabel van de blinden* (1568), Museo Nazionale di Capodimonte, Napels
Pieter Bruegel the Elder, *The Blind Leading the Blind* (1568), Museo Nazionale di Capodimonte, Naples

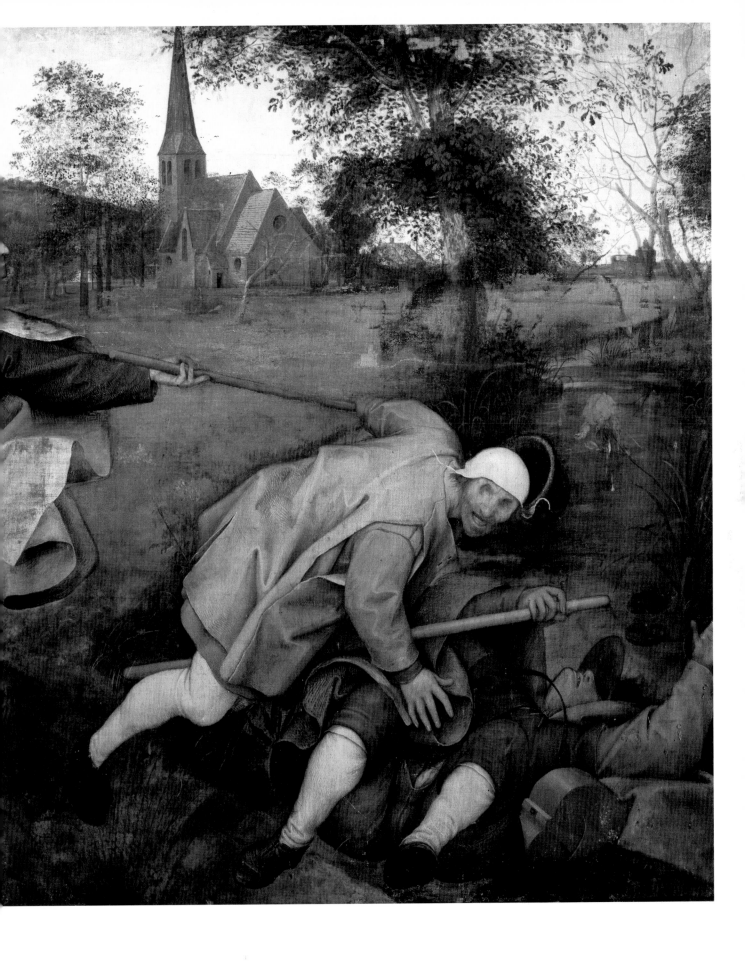

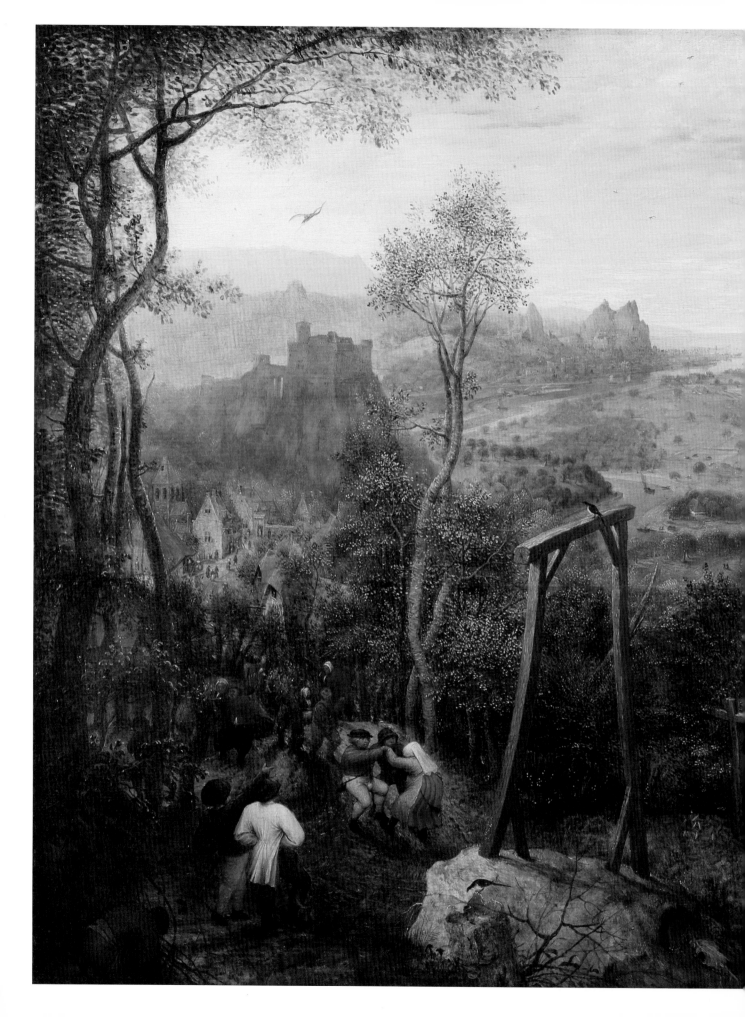

Pieter Bruegel de Oude, *De ekster op de galg* (1568), Hessisches Landesmuseum, Darmstadt
Pieter Bruegel the Elder, *Magpie on the Gallows* (1568), Hessisches Landesmuseum, Darmstadt

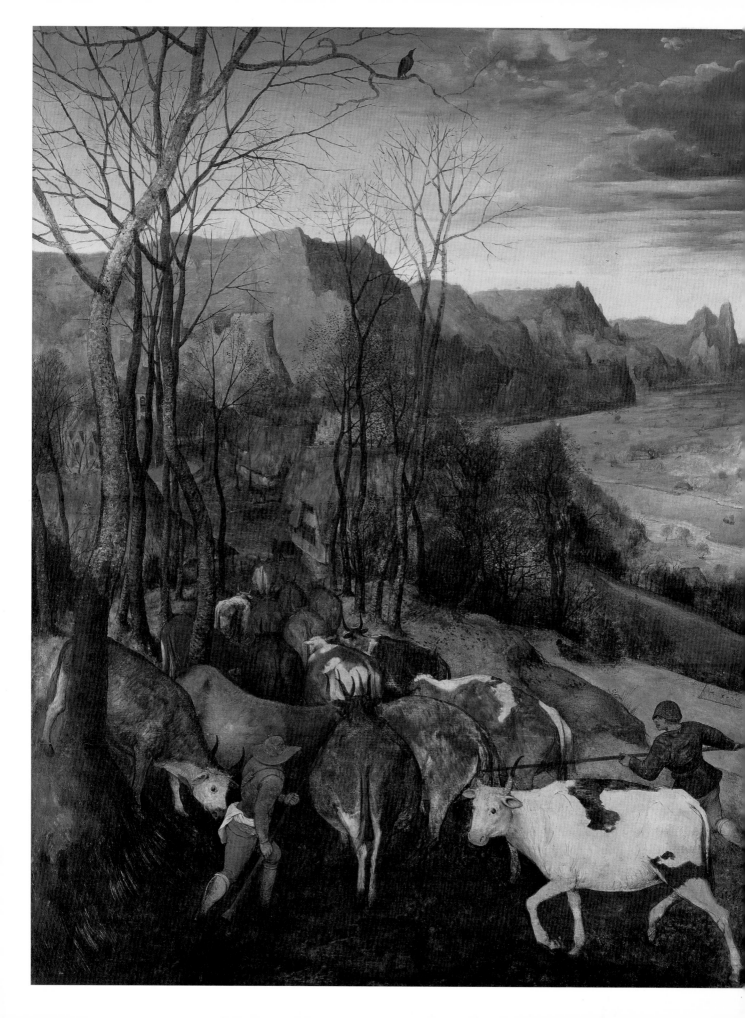

Pieter Bruegel de Oude, *De terugkeer van de kudde (1565)*, Kunsthistorisches Museum, Wenen
Pieter Bruegel the Elder, *The Return of the Herd (1565)*, Kunsthistorisches Museum, Vienna

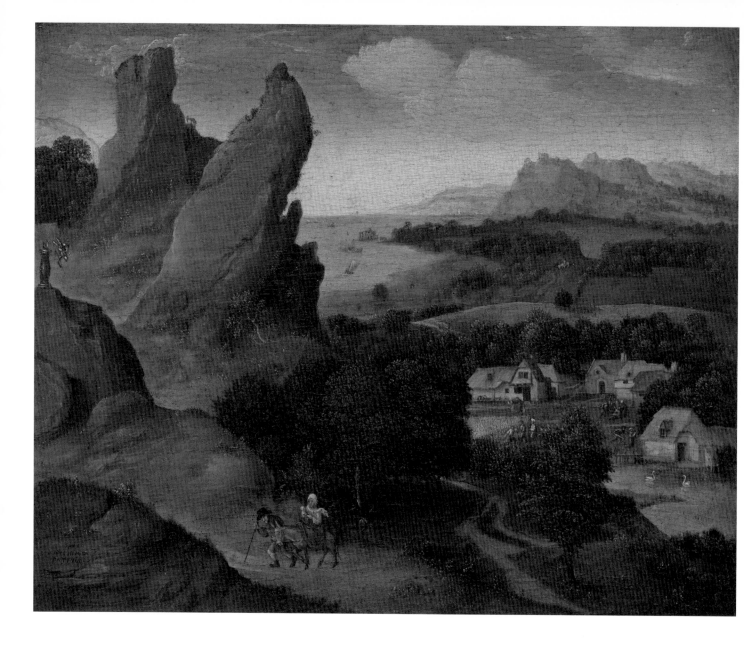

Joachim Patinir, *Landschap met de vlucht naar Egypte* (1516-1517), Koninklijk Museum voor Schone Kunsten, Antwerpen

Joachim Patinir, *Landscape with the Flight into Egypt* (1516-1517), Royal Museum of Fine Arts, Antwerp

Kijken als Bruegel
De artistieke, ontwerpende blik op het landschap

Stefan Devoldere

Pieter Bruegel de Oude was een meester van het landschap. Zijn vroegst bewaarde werk, uit 1552, bestaat uit prachtig getekende dorpsgezichten en berglandschappen. Bruegel wordt algemeen beschouwd als de grondlegger van het winterlandschap en had het 'wereldlandschap' goed in de vingers. Dat genre ontstond enkele decennia eerder toen in het werk van de in Antwerpen gevestigde Joachim Patinir het landschap voor het eerst de hoofdrol opeiste met indrukwekkende rotspartijen onder dreigende wolkenmassa's.

BRUEGEL EN HET PAJOTTENLAND

Die rotspartijen zag Bruegel in overvloed tijdens zijn reis naar en in Italië tussen 1552 en 1554. Zijn reeks van twaalf grote panoramische landschappen, enkele jaren later als prenten uitgegeven door Hiëronymus Cock, is ongetwijfeld gebaseerd op schetsen die hij toen maakte. De prenten lijken de artistieke basis te leggen voor de indrukwekkende landschapsschilderijen die nog zullen volgen, met als apotheose de in 1565 geschilderde cyclus *De seizoenen*, die algemeen beschouwd wordt als een mijlpaal in de ontwikkeling van de landschapsschilderkunst.

p. 12-13 Op één schilderij uit die cyclus, *De terugkeer van de kudde*, staat in de rechterbenedenhoek een watermolen. Gespiegeld komt die terug op een schilderij dat Bruegel drie jaar later schilderde, p. 10-11 *De ekster op de galg*. Verder in dit boek argumenteert kunsthistorica Katrien Lichtert dat de zestiende-eeuwse versie van de watermolen van Sint-Gertrudis-Pede hoogstwaarschijnlijk model stond voor beide verschijningen. In hetzelfde jaar schilderde Bruegel een ander doek waarop een gebouw te zien is dat zich nog in Dilbeek bevindt: p. 8-9 de kapel van Sint-Anna-Pede is goed herkenbaar op *De parabel van de blinden*. Het kerkje wordt – naast de Antwerpse skyline die de p. 74 achtergrond vormt van de *Twee aapjes* uit 1562 – algemeen beschouwd als het enige duidelijk te onderscheiden nog bestaande bouwwerk dat op een werk van Bruegel te zien is. Het ligt op wandelafstand van de intussen gerestaureerde watermolen.

De kapel en de molen zijn er de stenen getuigen van dat Bruegel vanuit Brussel naar het Pajottenland wandelde om er inspiratie op te doen voor zijn landschapsschilderijen. Het zijn ook de ankerpunten voor een openluchttentoonstelling die de rol van het Pajotse landschap in het werk van Pieter Bruegel de Oude oproept en actualiseert. *De Blik van Bruegel* brengt je op plekken waar Bruegel zelf geweest moet zijn, maar wil je ook anders doen kijken naar het landschap en de eigen omgeving. Hoe keek Bruegel naar dit landschap en hoe gaan wij er tegenwoordig mee om? Net als de schilderijen van de meester wil *De Blik van Bruegel* de gelaagdheid laten zien van het alledaagse en typisch Vlaamse landschap.

Seeing like Bruegel
The artistic, designer's view of the landscape

Stefan Devoldere

Pieter Bruegel the Elder was a master of the landscape. His earliest surviving work, dating from 1552, consists of beautifully drawn village scenes and mountain scenery. Bruegel is generally regarded as the founder of the winter landscape and virtuoso of "the world landscape". The latter genre originated a few decades earlier with the Antwerp painter Joachim Patinir, who promoted the landscape to lead role in pictures that depict majestic rock formations under roiling clouds.

BRUEGEL AND THE PAJOTTENLAND

Such rock formations were a common sight on Bruegel's journey to Italy and within it between 1552 and 1554. His series of twelve large panoramic landscapes, published as prints a few years later by Hiëronymus Cock, is undoubtedly based on sketches that he made at that time. The prints appear to lay the foundations for the impressive landscape paintings that would follow, culminating in the 1565 painted cycle *The Seasons*, which is generally considered to be a milestone in the development of landscape art.

In one painting for this cycle, *The Return of the Herd*, a watermill can be seen in the lower right corner. Three years later, in 1568, Bruegel painted its mirror image in *The Magpie on the Gallows*. In the present book, art historian Katrien Lichtert argues that it is highly probable that the 16th-century manifestation of the Sint-Gertrudis-Pede watermill was the model for both mills. In another canvas that Bruegel painted that year, *The Parable of the Blind*, a building can be seen that is still standing in Dilbeek: the Saint Anna Chapel, which is easy to recognise. With the exception of the Antwerp skyline that forms the background in *Two Chained Monkeys*, this chapel is considered to be

p. 12-13
p. 10-11
p. 8-9
p. 74

the only clearly identifiable still existing building to be found in a Bruegel. It is located within walking distance of the now restored watermill.

The chapel and the watermill are testaments in stone to the fact that Bruegel visited the Pajottenland from Brussels to find inspiration for his landscape paintings. They are also the point of reference for an open-air exhibition that invokes and updates the role of the Pajottenland landscape in the works of Pieter Bruegel the Elder. *Bruegel's Eye* takes you to places where Bruegel himself must have stood, but it also asks the visitor to look at the landscape and his own environment in a new light. How did Bruegel perceive this landscape and how should we manage it today? The master showed us the multi-layeredness of the typical Flemish countryside in his paintings: *Bruegel's Eye* sets out to do the same. It is only by looking more closely that you really start to see the features of a landscape and discover it anew.

We follow Bruegel's gaze on a seven-kilometre walk past contemporary spatial interventions. Fourteen designers and artists placed a pavilion or other construction, new plantings, landscape figures, a story, an installation and more in the landscape. They are "doing something"

Door preciezer te kijken zie je pas echt de kwaliteiten van een land-schap en krijg je de kans het opnieuw te ontdekken.

We volgen Bruegels blik op een zeven kilometer lange wande-ling met hedendaagse ruimtelijke en artistieke ingrepen. Veertien ontwerpers en kunstenaars introduceerden een paviljoen of ander bouwsel, nieuwe aanplantingen, landschappelijke figuren, een ver-haal, een installatie… Ze 'doen iets' met de plek, spelen met de waarneming van de ruimte, werken desoriënterend of richten juist je aandacht. Vaak scheppen ze nieuwe, onverwachte omgevingen. Ze creëren een kader dat je blik op het landschap stuurt en bege-leidt. Verschillende plekken op het traject gaan zo verbanden aan, met elkaar en met Bruegels schilderijen. De authenticiteit van het landschap en van de eigen ervaring is daarbij expliciet aan de orde.

HET PICTURALE LANDSCHAP

Bruegel ontwikkelde een unieke manier om naar het landschap te kijken. Het perspectief dat hij hanteerde, is bijzonder: vanuit de hoogte uitkijkend op een imaginair landschap, wat een dramatisch

Joannes en Lucas van Doetecum, naar een ontwerp van Pieter Bruegel de Oude, *Weids Alpenlandschap* (ca. 1555-56), Graphische Sammlung Albertina, Wenen

Joannes and Lucas van Doetecum, after Pieter Bruegel the Elder, *Large Alpine Landscape* (ca. 1555-56), Graphische Sammlung Albertina, Vienna

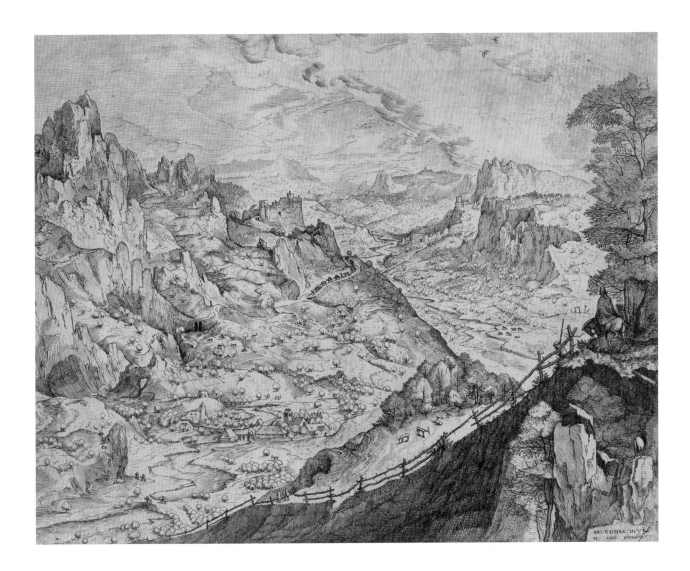

Jean Brusselmans, *Le Printemps*
(1935), Koninklijk Museum voor
Schone Kunsten, Antwerpen

Jean Brusselmans, *Le Printemps*
(1935), Royal Museum of Fine Arts,
Antwerp

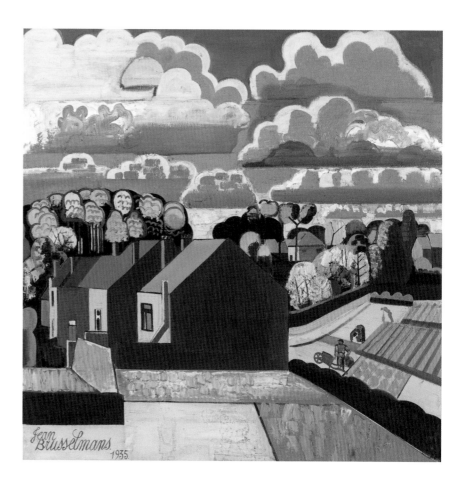

with the spot, playing with the perception of the space, disorienting or drawing in the visitor. They create new, unexpected environments, frameworks that drive or guide your view of the scene. The separate places on the route interact with each other and form links to Bruegel's paintings. The authenticity of the landscape and one's personal experience of it are explicitly addressed.

THE PICTORIAL LANDSCAPE

Bruegel developed a unique way of looking at the landscape. The perspective he employed was unusual: looking from on high at an imaginary landscape, with dramatic scenographic effect. The compelling scenes were usually built up of layers: a hill with figures in the foreground; ploughing, harvesting or dancing peasants; hunters in the snow; a Biblical scene or a bird trap; and one or more trees to the side as a frame or repoussoir. A meander-

ing river leads the eye to an open horizon with a mountainous landscape.

As Manfred Sellink explains in his contribution to this book, Bruegel's ingenious compositions use layers to build a landscape of unparalleled depths. But this multi-layered perspective – with a foreground, middle ground and background – not only provides depth to Bruegel's landscapes, it also typifies the way we experience the Pajottenland landscape in reality. Rather than presenting a large open space with a wide view, the landscape is a succession of landscape chambers and vistas, lined with rows of trees and hedges, and supplemented with ribbon developments and building plots.

The basis for this depth of field was laid by the historic bocage landscape that we also see on the Ferraris maps from 1778, the first topographic survey of the Austrian Netherlands.[1] While that landscape has since changed dramatically, we can still recognise the slopes and views

scenografisch effect sorteert. De indrukwekkende scène wordt doorgaans opgebouwd met op de voorgrond een heuvel met personages: ploegende, oogstende of dansende boeren, jagers in de sneeuw, een Bijbels tafereel of een vogelknip, één of meer bomen aan de zijkant als kader of repoussoir. Een meanderende rivier leidt vervolgens ons oog naar een open einder met een berglandschap.

Zoals Manfred Sellink in zijn bijdrage in dit boek aangeeft, bouwde Bruegel met zijn vernuftige composities in lagen een landschap met een weergaloze diepte op. Maar dit meerlagige perspectief – met een voorplan, middenplan en achtergrond – geeft niet alleen diepte aan Bruegels landschappen, het typeert ook de manier waarop we het Pajotse landschap in realiteit ervaren. Eerder dan door de grote open vlakte met het weidse zicht wordt die ervaring bepaald door een opeenvolging van landschapskamers en doorzichten, omzoomd door bomenrijen en heggen, en aangevuld met bouwlinten en verkavelingen.

De basis van die dieptewerking werd gelegd door het historische bocage- of coulisselandschap dat we ook zien op de Ferrariskaarten uit 1778, de eerste topografische opmeting van de Oostenrijkse Nederlanden.[1] Dat landschap is intussen ingrijpend veranderd. Toch herkennen we in het huidige Pajottenland nog steeds de glooiingen en doorzichten die het landschap in Bruegels tijd zo sterk bepaalden. Echte open ruimte is er niet meer, maar de sequens van kamers en zichten nog wel. Het landschap van houtwallen en heggen, van grote en kleine landschapskamers, vind je nog achter en tussen de lintbebouwing en verkavelingsvilla's van de nevelstad.

Al lijkt dat landschap op het eerste gezicht in de chaos van de tomeloze verstedelijking even moeilijk te vinden als de hoofdpersonages op Bruegels complexe 'wemelbeelden', toch trekt het net als zij vroeg of laat de blik van de toeschouwer naar zich toe. Zoals dat ook het geval is op de vele landschappen die Dilbekenaar Jean Brusselmans in de eerste helft van de twintigste eeuw schilderde in zijn Pajottenland, dat inmiddels doorspekt is met flarden stad. Die theatrale beleving wordt niet alleen opgeroepen door de interventies van de tentoonstelling, ook de wandeling zelf refereert aan de opbouw van de landschapsschilderijen in meerdere lagen.

Die bruegeliaanse composities worden door landschapsarchitect Bas Smets op de hoogste heuvel van het parcours tot leven gewekt. Vier houten radpalen refereren aan de verticale bomen en marteltuigen die de schilderijen van Bruegel ritmeren en als een repoussoir mee diepte geven. Boven op de heuvel van Kapelleveld zijn ze nadrukkelijk aanwezig in het vergezicht naar de stad en lijken ze een compositorisch spel te spelen met de verlichtingspalen op de voorgrond, de hoogspanningsmasten op het middenplan en de p. 70-71 woon- en kantoortorens van het verre Brussel. Smets citeert *De triomf van de dood*, maar de radpaal is prominent zichtbaar in diverse schilderijen van Bruegel. Zo kadert hij fors de scène van de *De* p. 118-119 *kruisdraging*, met de paal als tegenhanger van een boom aan de linkerkant. En ook op *De terugkeer van de kudde* staan er enkele onopvallend gegroepeerd aan de oever van de rivier.

Het grafische vernuft waarmee Bruegel die constructies schilderde, boeit ook het architectenduo Gijs Van Vaerenbergh. Op de meest open plek van het parcours plaatsen ze de standaardmolen van *De kruisdraging* als een elegante en spaarzame lijntekening van

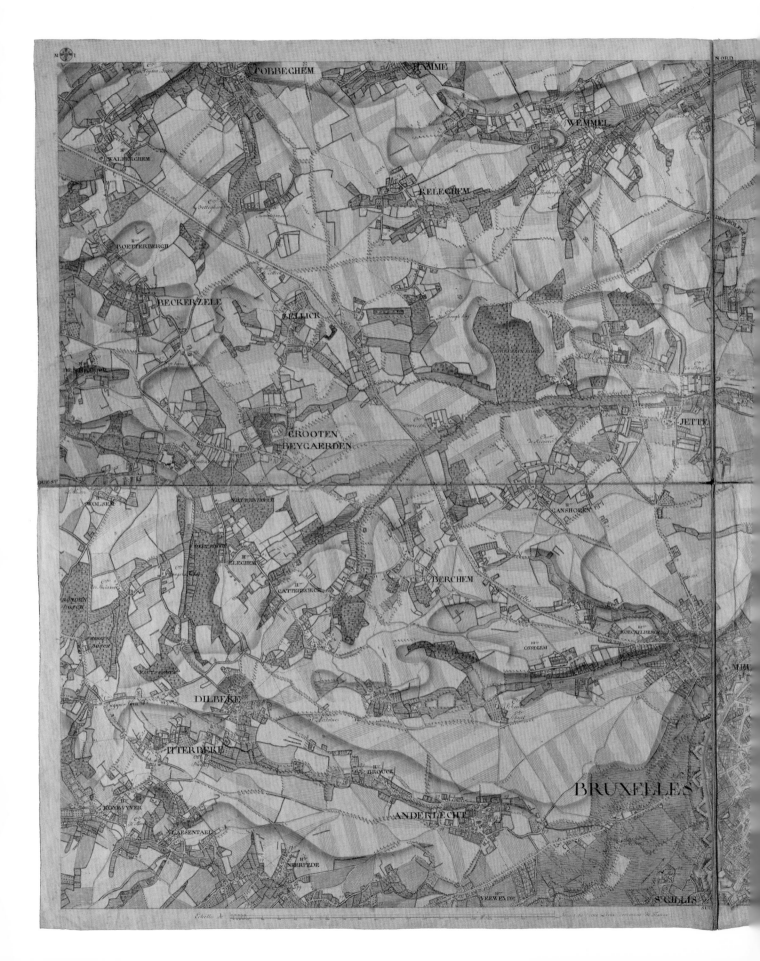

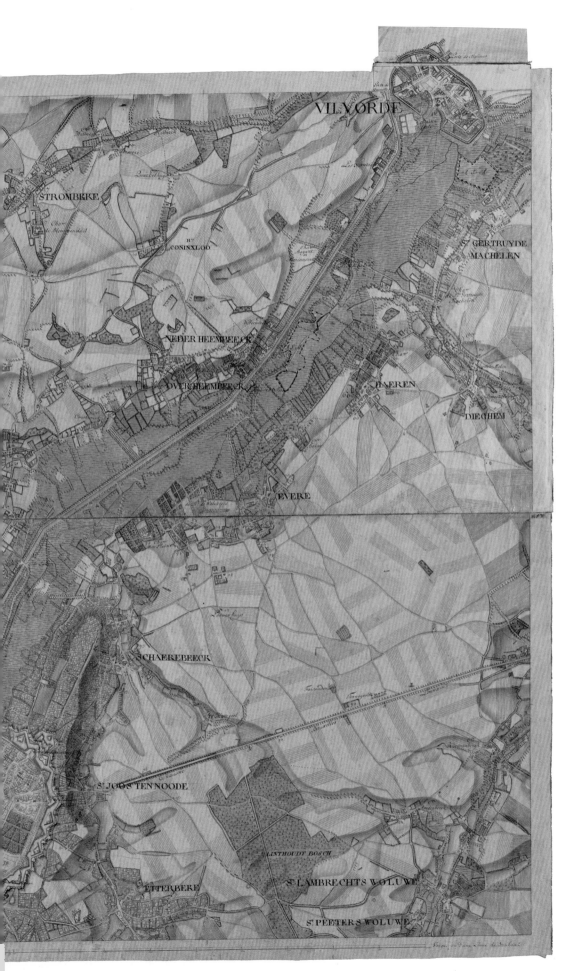

Joseph de Ferraris, *Kabinetskaart der Oostenrijkse Nederlanden en het Prinsdom Luik* (1771-1778), Koninklijke Bibliotheek van België, Brussel

Joseph de Ferraris, *Carte-de-Cabinet of the Austrian Netherlands and Prince Bishopric of Liège* (1771-1778), Royal Library of Belgium, Brussels

that so strongly defined the Pajottenland in Bruegel's time. There is no longer any real open space, but the sequence of chambers and vistas still exists. The scenery of wooded banks and hedges, of large and small landscape chambers are to be found behind and between the ribbon development and suburban villas of the dispersed city.

Although at first glance it may seem as hard to find in the chaos of unbridled development as it is to find the main characters in Bruegel's complex *wimmelbilder*, sooner or later the viewer's gaze will discover the old landscape, just as it would the subject of the painting. This is also the case with the many landscapes Jean Brusselmans painted of his homeland the Pajottenland in the first half of the 20th century, which are peppered with scraps of city. This theatrical experience is not only evoked by the interventions of the exhibition but also by the route itself, which refers to the layered structure of Bruegel's landscape paintings.

Landscape architect Bas Smets has brought to life a typical element from Bruegel's compositions on the highest hill on the route. Four wooden wheels on poles refer to the vertical trees and torture instruments that provide Bruegel's paintings with rhythm and, as repoussoirs, depth. On the top of Kapelleveld hill, they are emphatically present in the view towards the city and appear to play a compositional game with the light poles on the foreground, the electricity pylons in the middle ground and the residential and office towers of Brussels in the distance.

p. 70-71 Smets cites *The Triumph of Death*, but the torture wheel is highly prominent in several Bruegel paintings. Bruegel used it p. 118-119 to frame the scene in *The Procession to Calvary*, with the wheel on the pole forming a counterpart to the tree on the left. And again in *The Return of the Herd*, there are some grouped unobtrusively on the riverbank.

The architect duo Gijs Van Vaerenbergh is also fascinated by the graphic ingenuity of Bruegel's handling of these constructions. They place the standard Bruegel mill from *The Procession to Calvary* in the most open part of the route in the form of an elegant and economical line drawing rendered in reinforcing steel. In the Bruegel, the mill is perched on top of a steep rock formation and dominates the scene. The Gijs Van Vaerenbergh version stands in the middle of open fields that rise gently above the surroundings. The rock is dispensed with here, but appears further down the road like a trompe-l'oeil in the landscape. The rock is an installation by Filip Dujardin, who thus charges the Pajottenland with his own imaginary landscape – just as Bruegel would have wanted it.

THE CONSTRUCTED LANDSCAPE

Bruegel's landscapes were never completely painted "from life". He composed and distorted his scenery like a proto-photoshopper. For this, he used both his sketches from the Alps and the scenes he recorded in the Pajottenland. Filip Dujardin presents a landscape panorama in the chancel of the Saint Anna Chapel that elucidates how Bruegel created his landscapes. In a contemporary variation on Bruegel's work, Dujardin blends photographs of the immediate environment with strange and exotic elements. And these also appear in reality. There are two artefacts along the route – a rock and a mirror – that reconstruct the composite vista in the Pajot landscape. They seem to both reinforce the links between real and imagined landscapes and emphasise the differences. Upon closer inspection, the rock turns out to be a wooden construction. The illusory landscape is unmasked.

Dujardin wants us to look more carefully at what we see. A second glance tells us that we should not expect everything to be what we think it is, or, conversely, that what may seem strange at first can turn out to be more familiar than we thought. Dujardin opens our eyes to the sculptural potential of the developed land. His aesthetic intervention, which creates a coherent whole of a fractured landscape that is loaded with purpose, is not without irony. His images refer the viewer to a non-existent reality, play an ambiguous game of attributions that

wapeningsstaal. Bij Bruegel domineert de molen de scène, boven op een steile rotsformatie. De versie van Gijs Van Vaerenbergh staat midden in de open akkers die zacht glooiend boven de omgeving uitstijgen. De rots lijkt hier niet nodig en staat even verderop als een trompe-l'oeil in het landschap. Het is een interventie van Filip Dujardin, die het Pajotse landschap letterlijk oplaadt met zijn eigen imaginaire landschap. Net zoals Bruegel het wellicht had gewild.

HET GECONSTRUEERDE LANDSCHAP

Bruegels landschappen zijn nooit helemaal 'naar het leven' geschilderd. Als een fotoshopper avant la lettre componeerde en vervormde hij ze. Hij gebruikte daarbij zowel zijn schetsen uit de Alpen als de taferelen die hij in het Pajottenland optekende. Filip Dujardin presenteert in het koor van de Sint-Annakapel een landschapspanorama dat meteen duidelijk maakt wat Bruegel met het landschap deed. Als een hedendaagse variant van Bruegels werk vermengt Dujardin foto's van de directe omgeving met vreemde en exotische elementen. Die verschijnen ook in de werkelijkheid. Twee artefacten langs het parcours – een rots en een spiegel – reconstrueren het samengestelde vergezicht in het Pajotse landschap. Ze lijken de verbondenheid tussen imaginair landschap en realiteit te versterken, maar onderstrepen tegelijk het contrast tussen beide. De rots blijkt bij nader inzien een houten constructie. De illusie van het landschap wordt meteen ontmaskerd.

Dujardin wil dat je beter kijkt naar wat je ziet. Een tweede blik leert ons immers dat niet alles hoeft te zijn zoals we het gewoon zijn, of dat er veel meer vertrouwds schuilt in een beeld dat ons op het eerste gezicht totaal vreemd lijkt. Dujardin richt onze blik op het sculpturale potentieel van het verkavelde platteland. Hij grijpt er esthetisch op in en maakt er een coherent geheel van, met de gepaste tongue-in-cheek, opgeladen met intenties. Zijn beelden wijzen de kijker op een onbestaande realiteit. Een ambigu spel van referenties dat tegelijk herkenning en bevreemding oproept, dat bevestigt en verstoort. Net als Bruegel maakt Dujardin beelden die een soms ironische, soms impliciete en soms zeer directe commentaar zijn op wat ze tonen, zonder dat ze hun waarachtigheid verliezen. Niet zozeer de authenticiteit van het landschap is belangrijk, wel de eigen beleving en ervaring van de ruimte.

Onder de bogen van de Zeventien Bruggen – een beschermde spoorwegviaduct die een cesuur trekt in het landschap tussen kapel en watermolen – doet kunstschilder Koen van den Broek iets gelijkaardigs. Zijn installatie is gebaseerd op een eigen werk uit 2000, *Exit*, waarop een open deur te zien is die uitkijkt op een open landschap. De geabstraheerde compositie van het schilderij wordt door Van den Broek ontmanteld en weer opgebouwd in een sculpturale installatie. Lijnen worden ongelijke leggers, vlakken worden volumes. Alsof ze onderdeel waren van een fit-o-meter, staan ze opgesteld langs het wandelpad om er een nieuw landschap te vormen. Op één plek openbaart het oorspronkelijke landschap van het schilderij zich, wanneer je onder de viaduct doorloopt en door het gat in een van de monumentale pijlers kijkt. In dat ene juiste perspectief klapt de ruimtelijke compositie – de gelaagde sculpturale installatie – weer samen in een tweedimensionaal beeld. De pijler wordt een

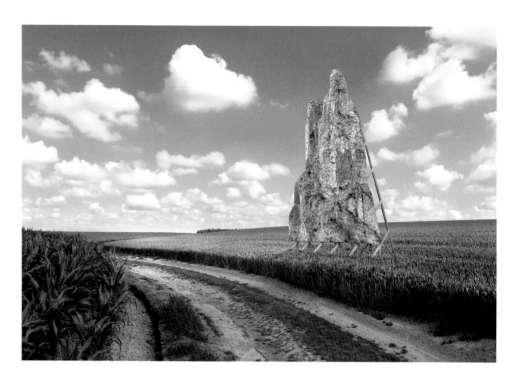

Filip Dujardin
Studie voor Artefact 1

Filip Dujardin
Study for Artefact 1

arouse recognition and alienation, that corroborate and disrupt. Like Bruegel, Dujardin makes images that are by turns a satiric, implicit or totally direct commentary on what they show, without losing sight of their truthfulness. Not the authenticity of the landscape prevails, but the personal perception and experience of its space.

Under the arches of Zeventien Bruggen – a protected railway viaduct that creates a caesura in the landscape between chapel and watermill –, artist Koen van den Broek has done something similar. His installation is based on one of his earlier works from 2000, *Exit*, which shows a door opened on to a wide landscape. The abstract painting is dismantled and rebuilt as a sculptural installation. Lines become uneven bars, surfaces become volumes. As though part of a fit-o-meter, the components are positioned along the footpath. When you walk under the viaduct and look through the hole in one of the monumental pillars, the original landscape from the painting suddenly reveals itself. From that one, perfect perspective, the spatial composition – the layered sculptural installation – collapses back into a two-dimensional image. The pillar becomes a repoussoir for a reconstructed landscape, just as the viaduct forms a frame for the surroundings.

THE URBANISED LANDSCAPE
The viewer's observation point is also determinant for a work located on another of the viaduct's pillars. Photographer Georges Rousse makes installations that are constructed and painted in such a way that an abstract figure only reveals itself if the viewer looks from one specific vantage point. Rousse creates a Pajot version of the tower of Babel, that is, a classic Flemish terraced house as the support for a large yellow circle. When approaching the artwork from the middle of Rollestraat, the archetypal house seems to merge with the pillar of the protected viaduct to become a hybrid monument of never-ending urbanisation. It was actually the local railways' *boerentram* (farmer's tram) that laid the foundations for the exodus from the cities and, therefore, Belgium's dispersed settlement pattern.

Rousse's house is strutted by scaffolding, like a perpetual building site waiting for the hand of God to put an end to the sprawl. In Brussels' outskirts, where city

repoussoir voor een gereconstrueerd landschap, net zoals de viaduct op zich een kader vormt voor het omliggende land.

HET VERSTEDELIJKTE LANDSCHAP

Het standpunt van de kijker is ook bepalend in het werk van de fotograaf Georges Rousse aan een andere pijler van de viaduct. Rousse maakt installaties die zo zijn opgebouwd en beschilderd dat ze vanuit een welbepaald perspectief een perfecte abstracte figuur doen verschijnen. Als drager voor een grote gele cirkel trekt Rousse een Pajotse versie op van de toren van Babel, naar het model van de modale Vlaamse rijwoning. Midden in de zichtlijn van de Rollestraat lijkt het archetypische huis met de pijler van de beschermde spoorwegviaduct te versmelten tot een hybride monument van de nimmer aflatende stadsuitbreiding. Het was trouwens de 'boerentram' van de buurtspoorwegen die de basis legde voor de uittocht uit de steden en het verspreide nederzettingspatroon in België.

Het huis van Rousse staat in de steigers, als een eeuwigdurende werf, wachtend op de hand van God om de stad een halt toe te roepen. In de rafelrand van Brussel, waar stad en platteland elkaar raken, kan je op sommige plekken met je linkeroog dicht de stad zien en met je rechteroog dicht het landschap. Door de ingreep van Rousse verschijnt in dit land van bouwwoede en spraakverwarring even de gloed van de ondergaande zon die op Bruegels p. 88-89 *De volkstelling te Bethlehem* door de bomen schijnt. Maar een seconde later is het idyllische tafereel evengoed voor altijd verdwenen.

Ook de interventie van OFFICE Kersten Geers David Van Severen en Bas Princen refereert aan het iconische onderwerp van Bruegel. Geers, Van Severen en Princen delen sinds jaren een zoektocht naar een geometrische ordening die op een natuurlijke manier de complexiteit van het leven kan vatten. Bij OFFICE KGDVS levert dat architectuur op van een doordachte ontegenzeglijkheid. De als ontwerper opgeleide Princen bouwt beelden. Zo fotografeerde hij rond de eeuwwisseling de artificiële landschappen van de Maasvlakte en de Noord-Brabantse productiebossen, en de manier waarop ze door de mens voor allerlei hobby's en gebruiken werden ingezet. Sindsdien bleef hij de camera hanteren om de plekken te registreren waar de grens tussen verstedelijking en natuur vervaagt en soms eigenzinnige, verrassende combinaties aangaat. Voor Princen is een landschap iets waar je onherroepelijk deel van uitmaakt. Zijn beelden scheppen een eigen ruimtelijkheid die sterk verwant is met de composities van Bruegel, met inbegrip van het menselijk gedrag dat erin wordt vastgelegd.

Voor *De Blik van Bruegel* fotografeerde Bas Princen met een p. 26 macrolens details van *De toren van Babel*. De foto's, waarop de minutieuze penseelstreken van de meester te zien zijn, worden als gordijnen gehangen tussen de bomen van een beschermd stukje bos. Daarvoor ontwierp OFFICE KGDVS een uitgepuurde aluminium structuur die een aantal bomen omcirkelt. Fragmenten van de toren schuilen tussen het gebladerte. Werk en drager vallen samen in een verbeelding van architecturaal en schildertechnisch vernuft die zich zachtjes met de bomen op de voor- en achtergrond vermengt.

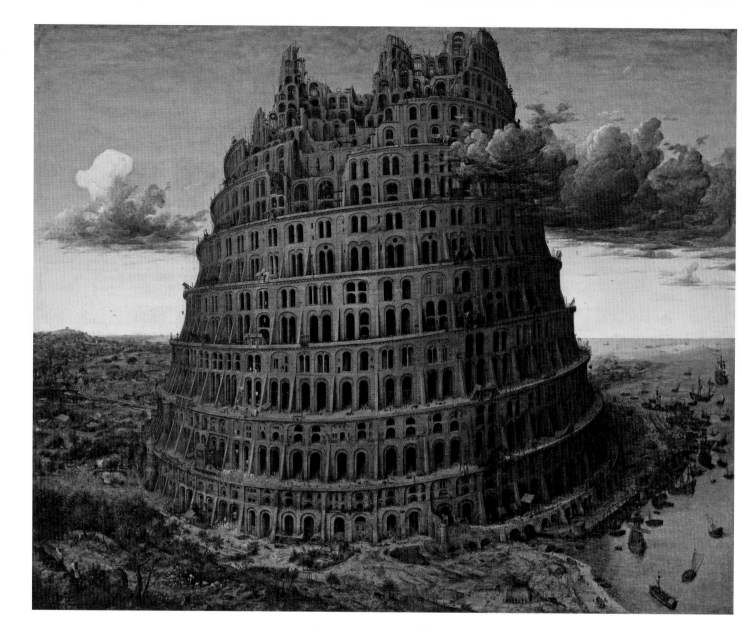

and countryside meet, there are spots where with your left eye closed you only see city, and with your right eye closed only a rural landscape. Rousse's intervention brings the glow of the setting sun that we see through the trees in Bruegel's *The Census at Bethlehem* to a land in the grips of construction frenzy and confusion of tongues. But a second later, the idyllic scene vanishes forever.

p. 88-89

OFFICE Kersten Geers David Van Severen and Bas Princen's collaborative intervention also makes reference to Bruegel's iconic *The Tower of Babel*. For many years, Geers, Van Severen and Princen have been investigating geometric arrangements that naturally contain all the myriad complexity of life. OFFICE KGDVS produces an architecture of well considered unaffectedness. Princen, who trained as a designer, builds images. At the turn of the 21st century, he photographed the artificial landscapes of the Maasvlakte and the commercial forests of Noord-Brabant, examining their use by people for recreation and other activities. He has continued ever since to record the places where the boundaries between urban and rural are blurred into often strange and surprising combinations. Princen believes that one is irrevocably part of a landscape. His images have a unique spatiality that is

Seeing like Bruegel

Als een weerschijn van de destructive inwerking van ongebreideld bouwen op ongerepte natuur.

Toch kunnen beide elkaar ook versterken. Stad en platteland zijn allang geen tegenpolen meer. Beide begrippen raken steeds meer verstrikt in de complexe ruimtelijke conditie waarin we wonen en werken. We gebruiken tegenwoordig het begrip 'stadslandschap' om het typische weefsel van de hedendaagse verstedelijking te beschrijven. De stad verloor haar scherpe grenzen en werd een uitgestrekte stadsregio. De vorm en het functioneren daarvan worden echter nog sterk bepaald door de onderliggende landschapsstructuren en terreinkenmerken.

Landschapsarchitect Bas Smets analyseerde in 2015 het verstedelijkte territorium in en om Brussel.[2] Naar analogie met Reyner Banhams[3] beschrijving van Los Angeles identificeerde Smets vier ecologische systemen die samen een Exemplarisch Landschap[4] vormen. De Secundaire Beekvalleien leiden naar de Zenne die onder de stad doorstroomt. De Vallei van Infrastructuren bundelt kanaal, spoorlijnen en steenwegen. Het Netwerk van Parken biedt lucht aan stad en fietsers. De Oostelijke Bossen en Akkerlanden vormen de groene long van Brussel, als een natuurlijke grens voor de verstedelijking. Dit substraat van het landschap biedt belangrijke perspectieven voor een duurzame stadsontwikkeling, verankerd in een bruegeliaans verleden.

HET PRODUCTIEVE LANDSCHAP

Het Pajottenland is een historisch productief landschap. Stad en platteland leven hier sinds eeuwen in een interactie die ecologisch én economisch rendeert. Steden en gehuchten ontstonden in de middeleeuwen aan en tussen de rivieren van de delta der Lage Landen. De vruchtbare grond en bloeiende handel maakten samen de welvaart van de streek uit. Het land leefde op het ritme van de seizoenen, door Bruegel vastgelegd in zijn memorabele boerentaferelen, die waren bestemd voor de herenhuizen van de stad waar ze de gesprekken voedden.

Maar de harmonie raakte verstoord. Een nimmer aflatende verkavelingsdrift, een verstikkend autowegennet en een doorgeslagen intensieve landbouw deden de relatie in de twintigste eeuw verzuren. Het landschap is verschraald, de boeren zijn verdreven. Toch beleeft de liefde van stad en platteland momenteel een revival, dankzij de nieuwe aandacht voor lokale voedselproductie, korteketendistributie, natuurwaarden en ecosysteemdiensten... Productieve landschappen bieden opnieuw kansen voor een gebalanceerde ontwikkeling van de stad.

Het kunstenaarscollectief Futurefarmers boort dat potentieel aan met *Open Akker*. Op een veld naast de spoorlijn wordt een *common* opgezet voor een lokale productieketen met boeren en bakkers, geworteld in Bruegels tijd. Samen met het Belgische zaaierscollectief Li Mestère werden 26 graansoorten en -variëteiten geplant. De proefveldjes vormen een levend archief van gewassen, een herbarium in bloei, met als doel het delen en vermeerderen van 'boerenzaden'. Ernaast kreeg een lokale bioboer ruimte om masteluin uit te zaaien – een mengsel van rogge en tarwe – zoals die misschien wel op Bruegels schilderijen staat afgebeeld.

closely linked to Bruegel's compositions, including the human behaviour that is recorded in them.

For *Bruegel's Eye,* Bas Princen used a macro lens to photograph details from *The Tower of Babel.* The photographs – showing the master's meticulous brush strokes – hang printed on curtains between the trees of a small, protected forest. OFFICE KGDVS designed the structure to hold these curtains: a simple aluminium frame that encircles a group of trees. Fragments of the tower are thus lurking behind the foliage. The image and its support are unified in a show of architectural and technical and painterly ingenuity that mingles with the trees in the foreground and background, as a reflection on the destructive effect of unbridled development on the natural world.

However, the two do not have to be opposing forces. City and countryside have been reinforcing each other for a long time. Both concepts are becoming increasingly entangled in the complicated spatial situation in which we live and work. Today, we use the term "cityscape" to describe the typical, contemporary urban fabric. The city has lost its sharp contours and has become an amorphous urban region instead. However, the form and functioning of the urban fabric are still largely determined by underlying landscape structures and properties of the terrain.

In 2015, landscape architect Bas Smets analysed the developed territory in and around Brussels.[2] By analogy with Reyner Banham's[3] description of Los Angeles, Smets identified four ecological systems that together form an Exemplary Landscape.[4] The Secondary Brook Valleys lead to the Senne, which flows under the city. The Valley of Infrastructures encompasses canals, railway lines and metalled roads. The Network of Parks provides oxygen to the city and cyclists. The Eastern Forests and Arable Lands are Brussels' green lung and a natural city limit. This landscape substrate offers important prospects for sustainable urban development – anchored in a Bruegelian past.

THE PRODUCTIVE LANDSCAPE

The Pajottenland is a historically productive landscape. City and countryside have co-existed in an ecologically and economically beneficial way for centuries. In the Middle Ages, cities and hamlets sprang up around and on the river deltas of the Low Countries. The region's prosperity issued from its fertile soil and thriving trade. The land lived according to the rhythm of the seasons, so memorably captured by Bruegel in the peasant scenes he painted as conversation pieces for wealthy city people.

But this harmony did not last. The relentless spread of housing, an asphyxiating motorway network and untenable intensive farming practices in the 20th century soured the relationship. The landscape is degraded now, and the farmers have been driven out. However, the love affair between city and countryside has been enjoying a revival in recent times, thanks to a new focus on local food production, on short-chain distribution, valuing nature, ecosystem services, etc. Productive landscapes are once more offering opportunities for sensitive urban development.

The art collective Futurefarmers taps this potential with its project *Open Plot.* A common, rooted in Bruegel's time, was set up beside the railway tracks for a local production chain of farmers and bakers. Twenty-six types and varieties of cereal were sown in collaboration with the Belgian sowers collective Li Mestère. The test site forms a living archive of crops, a herbarium in bloom, with the aim of sharing and propagating "peasants' seeds". A local organic farmer was also given space to sow meslin, a mixture of wheat and rye, just as Bruegel's paintings probably depict since the mixture is based on an archaeological find in the area: charred grains were dug up that could be linked to a fire that was recorded in 1592.

We know from historical sources that meslin was sown as a winter grain in the 16th century and used for making bread. The resurrected meslin will be ground in the watermill and processed by local bakers. The ultimate goal is to install a lasting network of regional producers and

p. 26

De mengeling is immers gebaseerd op een archeologische vondst uit de streek waarbij verkoolde graankorrels werden opgegraven en gelinkt aan een historisch gedateerde brand uit 1592.

Uit geschiedkundige bronnen weten we dat masteluin in de zestiende eeuw werd ingezaaid als wintergraan en gebruikt voor het bakken van broden. De gereconstrueerde masteluin zal in de watermolen worden vermalen en door lokale bakkers verwerkt. Het uiteindelijke doel is de installatie van een stabiel netwerk van streekgebonden producenten en gebruikers, dat losstaat van de grootschalige industriële voedselproductie. Brood wordt de 'munteenheid van het verzet'. In een wereld van schaalvergroting en specialisatie zet Futurefarmers in op kleinschalige mobilisatie en diversiteit. Dat moet een gevarieerd agrarisch landschap opleveren, waarin landbouwactiviteiten en natuurwaarden op elkaar zijn afgestemd en de grond opnieuw een vruchtbare bodem is voor een gemeenschap in balans.

Maar er is meer nodig dan een gediversifieerd cultuurlandschap. In het complexe agrarische huishouden, stelt Michiel Dehaene in zijn bijdrage, is de akker de verliespost waaraan energie en nutriënten worden onttrokken. Begraasde graslanden en rijkelijke bosbestanden houden de vruchtbaarheid van het productieve landschap op peil. In het historische bocagelandschap vormden de houtwallen en hagen een garantie voor een sterke biodiversiteit. Ze zorgden voor ecologische verbindingen, boden broedplaatsen en beschutting aan vogels en viervoeters, en beschermden tegen wind en bodemerosie.

In het huidige Pajottenland zijn die houtkanten, struiken en bossen flink uitgedund. Ze werden opengebroken en weggewalst door ruilverkavelingen, graszoden en weginfrastructuur. Een historische vergissing, die landschapsarchitect Erik Dhont deels tracht te remediëren door een stukje superlandschap te (re)construeren aan de Zeventien Bruggen. Een ingebuisde beek krijgt even de vrije loop in een kronkelend decor van steile en zachte oevers. Dit 'authentieke' landschap wordt opgebouwd met specifieke microbiotopen,

Bas Princen, *Highway overpass* (2003) en / and *Shopping mall parking lot*, Dubai (2009)

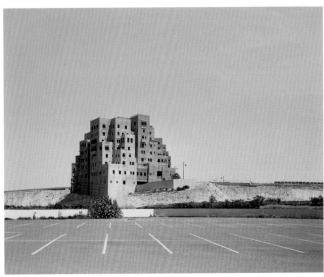

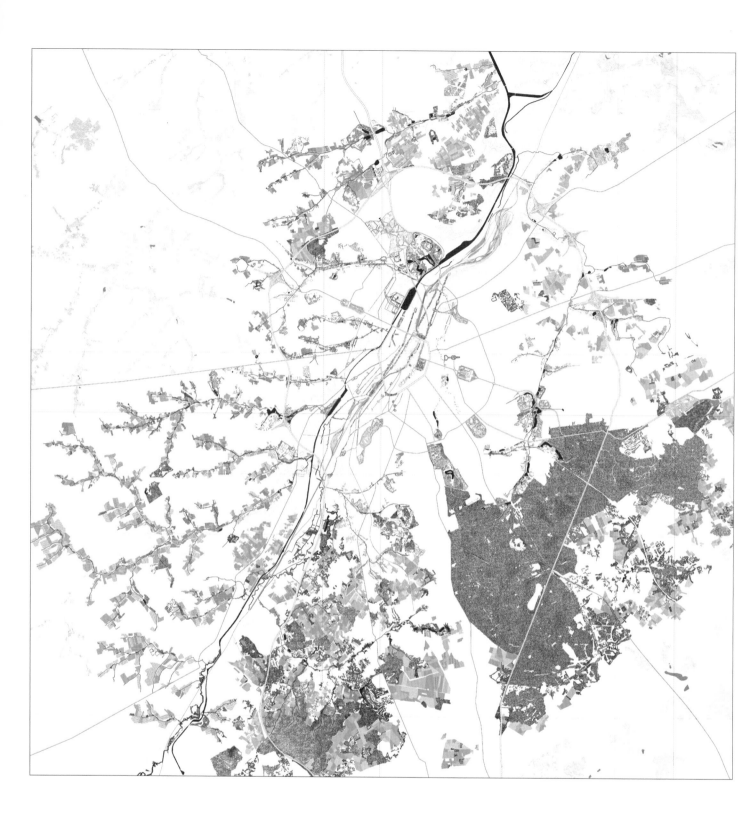

Bureau Bas Smets,
Exemplarisch Landschap, 2016

Bureau Bas Smets,
Exemplary Landscape, 2016

(p. 31)
Oostelijke Bossen en Akkerlanden
Netwerk van Parken
Vallei van Infrastructuren
Secundaire Beekvalleien

Eastern Woods and Fields
Park Network
Valley of Infrastructures
Secondary Valleys

p. 35

zicht- en rustpunten, en gekoppeld aan een extensief grasland-, hakhout- en waterbeheer. Met zijn ingreep verwijst Dhont ook naar de gedetailleerde representatie van stukjes natuur op Bruegels schilderijen. Denk aan *De nestrover* en ook aan de schilderijen met fauna en flora waarmee zoon Jan Breughel de Oude en achterklein-zoon Jan van Kessel naam maakten. Dhont zet hier de familietraditie voort door op een bijzonder secure manier een rijkelijke compositie van vogels, insecten en bloemen neer te zetten.

Ook Lois Weinberger bakent een territorium af waarin fauna en flora kunnen gedijen, maar hij trekt zich wijselijk terug uit de tuin die hijzelf heeft aangelegd. Tussen de idyllische wachtvijvers van de watermolen houdt Weinberger elke romantische notie van het authentieke landschap kordaat op een afstand. Acht zilverkleurige deuren omkaderen een lap neutrale grond, die is aangevoerd van buitenaf en waar een tuin spontaan kan groeien. Er wordt niet op ingegrepen, we zien wel wat er tevoorschijn komt. In dit recent gerestaureerde cultuurlandschap stelt Weinberger vragen bij wat hier werkelijk thuishoort en wat niet. Welk landschap is waarlijk authentiek? Datgene wat op historische gronden werd hersteld of waar de mens niet langer op ingrijpt?

Een eind verderop zet Weinberger een realistisch beschilderde koe in een doodlopend straatje met suburbane villa's en tuinhagen. Is de koe zonet losgebroken uit de achtergelegen weide of staat ze hier als vanouds te grazen en is ze door de gewijzigde omstandigheden plotsklaps misplaatst? De koe is bovendien West-Vlaamse import[5] – een authentiek streekproduct, maar vreemd aan het Pajottenland – en dus mogelijk een bedreiging voor het lokale ecosysteem. Weinberger wijst ons op de omstandigheden die mee bepalen wat natuurlijk of ongepast lijkt, en toont ons een landschap van verdrukking, weerstand en machtsvertoon. Zijn koe is als een echo van de zwartgevlekte koe die ons op Bruegels *De terugkeer van de kudde* verschrikt in de ogen staart. Beide lijken ze ons aan te moedigen om toch nog maar eens goed te kijken naar het landschap waarin ze rondlopen.

HET VERHALENDE LANDSCHAP

Bruegel schilderde meer dan landschappen. Ook hij had een scherp oog voor de maatschappij om zich heen. Zijn schilderijen bevatten doorgaans een sterk verhalend element dat niet noodzakelijk centraal staat, maar wel voor inhoudelijke diepte zorgt. Bruegel was een geslepen commentator van zijn tijd. Zo staan zijn bucolische taferelen in schril contrast met de getroebleerde maatschappelijke context waarin ze zijn geschilderd. In Bruegels laatste levensjaren beleefden de Nederlanden woelige tijden, met als 'hoogtepunt' de Beeldenstorm in 1566 en het daaropvolgende schrikbewind van de hertog van Alva.

In dat jaar schilderde Bruegel *De volkstelling te Bethlehem*, een Bijbels tafereel vol met zestiende-eeuwse elementen waarin het flink zoeken is naar Jozef en Maria, de ezel en de os. In de afgebeelde herberg zou volgens sommige (kunst)historici zelfs geen volkstelling plaatsvinden, wel een collecte van cijnzen voor de heer van Wijnegem. Of kopen lokale boeren er een beschermrecht tegen plunderingen af, zoals Marc Jacobs zich verder in dit boek afvraagt?

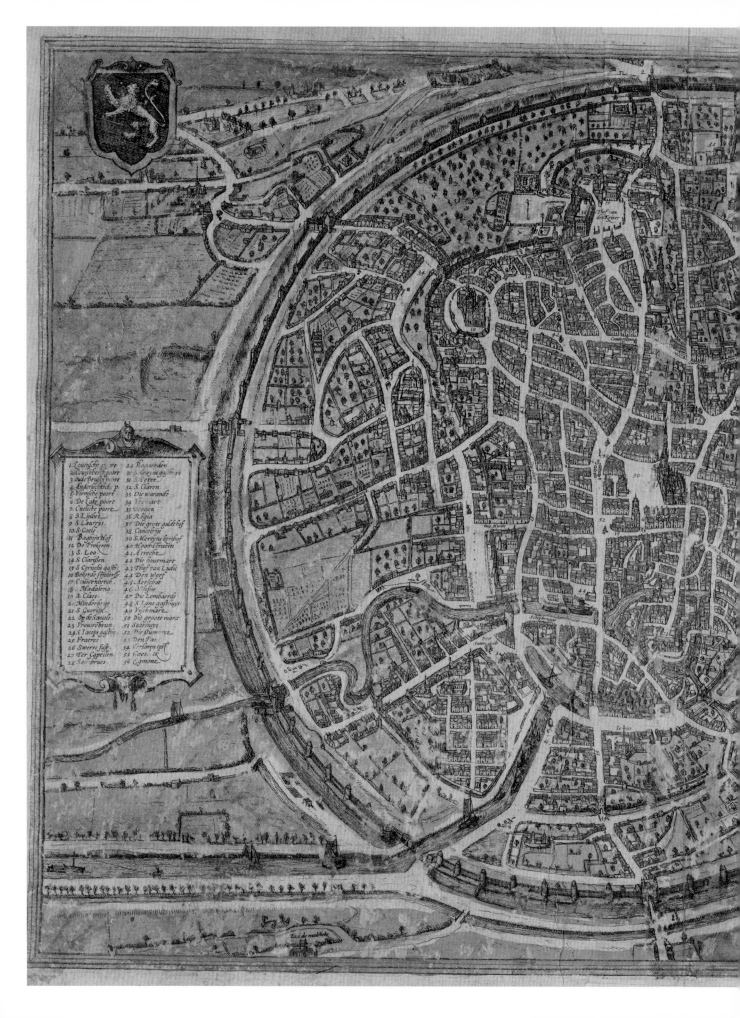

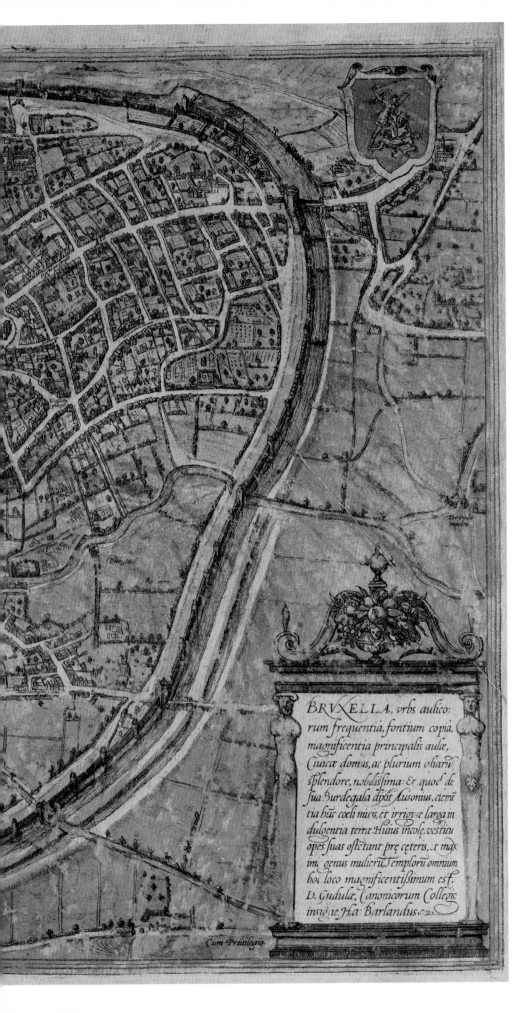

Georg Braun & Frans Hogenberg, Bruxella, urbs aulicorum frequentia[m], fontium copia[m], magnificentia principalis aulae, civicae domus, ac plurium aliaru[m] splendore, nobilissima ...: cum privilegio, Köln (1572-1612), Koninklijke Bibliotheek van België, Brussel / Royal Library of Belgium, Brussels

consumers that is independent of large-scale industrial food producers. Bread becomes "the currency of the resistance". In a world of scaling up and specialisation, Futurefarmers is committed to small-scale mobilisation and diversity. This should result in a diverse agrarian landscape where farming activities and ecological values are harmonised and the land is once more a fertile base for a balanced community.

But more is needed than a diversified agrarian landscape. In a complex farming system, according to Michiel Dehaene in his text, arable land is loss, it is where energy and nutrients are extracted. Grazed grasslands and bountiful forest resources keep the productive landscape fertile. The bocage landscape of the past, with its woods and hedges, was richly biodiverse. It provided ecological relationships, breeding grounds and shelter for birds and mammals and protected against wind and soil erosion.

In today's Pajottenland, the wooded borders, hedges and forests have thinned out significantly. They were broken up and cleared to make way for land reparcelling, grass and road infrastructure. A historic mistake that landscape architect Erik Dhont attempts to remedy in part by (re)constructing a little piece of "super" landscape by the Zeventien Bruggen viaduct. An encased stream is given free rein again in a winding scenery of both steep and weak banks. This "authentic" landscape has specific biotopes and viewing and seating areas built into it and is coupled with an extensive grassland, coppice and water management system. Dhont's intervention also refers to detailed representations of nature in Bruegel's p. 35 paintings. Consider *The Peasant and the Nest Robber*, and also the depictions of flora and fauna with which his son Jan Bruegel the Elder and great-grandson Jan van Kessel made their names. Dhont continues the family history here by accurately creating a lavish composition of birds, insects and flowers.

Lois Weinberger also defines a territory in which fauna and flora can thrive, but cleverly withdraws from the "garden" he created. Weinberger keeps romantic notions of the original landscape at a distance in his spot between the idyllic water ponds of the mill. Eight silver-coloured doors frame a piece of neutral ground, soil that was conveyed from elsewhere and that will become a spontaneous garden. There will be no human intervention: we will see what appears. In this recently restored cultural landscape, Weinberger asks questions about what really belongs here and what does not. What landscape is truly authentic? That which has undergone restoration on historical grounds or that which is left to its own devices?

A little further on, Weinberger has placed a realistic painted cow in a dead-end street of suburban houses and garden hedges. What is she doing here? Has the cow escaped from the pasture or is she grazing here as she did in bygone days and it's the changed environment that makes her seem out of place? Furthermore, the cow is a West Flanders import[5] – an authentic regional product but not native to the Pajottenland – and therefore could be a threat to the local ecosystem. Weinberger makes us think about the circumstances that contribute to ideas about what is natural or inappropriate, and shows us a landscape of oppression, resistance and displays of power. His cow is like an echo of the white one with black patches in Bruegel's *The Return of the Herd,* who gives us a startled look. Both seem to ask us to take a good look at the landscape in which they roam.

THE NARRATIVE LANDSCAPE

Bruegel did not just paint landscapes. He had a keen eye for the foibles of the society around him too. His paintings usually have a strong narrative element that may not be at the centre of it, but that adds depth. Bruegel was an astute commentator of his age. His bucolic scenes, for example, are in stark contrast to the turbulent social context in which they were painted. In Bruegel's final years, the Netherlands was in upheaval, with the climax coming in the form of the Iconoclasm in 1566 and the Duke of Alva's subsequent reign of terror.

Pieter Bruegel de Oude
De nestrover (1568),
Kunsthistorisches Museum, Wenen

Pieter Bruegel the Elder
The Peasant and the Nest Robber
(1568), Kunsthistorisches Museum,
Vienna

Bruegels taferelen geven vaak onrechtstreeks duiding bij de tijd waarin hij leefde. Net zoals het huidige landschap een getuige is van onze zeden. Dat landschap verbeeldt intussen een samenleving die sterk is geïndividualiseerd. De fragmentatie van het suburbane Pajottenland heeft ook het gemeenschapsleven dat er ooit was ingebed, sterk versplinterd. De zwoegende, treurende en dansende boerengemeenschap is niet meer. Of toch?

Met zijn *Bruegelfeest in de Ponderosa* speelt Guillaume Bijl ironisch in op de mythes en geplogenheden van het hedendaagse Pajottenland. Zijn installatie vermengt tijdsgewrichten van de populaire cultuur – de ranch van de tv-reeks *Bonanza* en de feestende boeren van Bruegel – en laat die eigenzinnig landen in een paardenweide. Ponderosa Ranch was tot 2004 een themapark in de Amerikaanse staat Nevada. Bijl bouwt er zijn eigen versie van, als decor voor de vele feesten die ons in dit Bruegeljaar te wachten staan. Al zal het pas bij de finissage van de tentoonstelling zijn dat het feest er echt losbarst. Tot dan is de scène overgelaten aan de bezoekers en hun verbeelding.

In that year, Bruegel painted *The Census at Bethlehem*, a Biblical scene full of 16th-century elements in which it is hard to find Joseph, Mary, the donkey or the ox. According to some historians, there is not even a census taking place at the inn but instead a tax collection for the lord of Wijnegem. Or were the farmers buying themselves protection against looting, as Marc Jacobs wonders in the pages of this book? Bruegel's scenes are often an indirect commentary on the time he lived in. The current state of this landscape is similarly a witness of the morals of our times. It reflects a society that has become highly individualised. The fragmentation of suburban Pajottenland has fractured the community life that was once an intrinsic part of it. The toiling, suffering and dancing peasant community is no more. Or is it?

With his *Bruegelfeest* (Bruegel Feast) *on the Ponderosa*, Guillaume Bijl takes an ironic look at the myths and practices of contemporary Pajottenland. His idiosyncratic installation mixes popular culture from different epochs – Bruegel's revelling peasants with the ranch from the TV series *Bonanza* – and drops the result in a horse pasture. Ponderosa Ranch was, until it closed in 2004, a theme park in Nevada in the US. Bijl built his own version of it as the venue for the many celebrations that this Bruegel year will bring – although the big party will only occur at the finissage of the exhibition. Until then, the set is left to the imagination of visitors.

Bruegel widely documented customs, adages and abuses in his work. Bijl gives the folklore of this "peasant Bruegel" a place in the landscape. He built a Gallic, peasant or cowboy village using the familiar paraphernalia of the (sub)urbanised Pajottenland: the garden houses, picnic tables and garden plants that were used to domesticate the wild landscape of yore. The chalets are for sale in local garden centres and DIY stores. They can be seen in the surrounding gardens. Pallbearers of a lost landscape, they add a bitter note to the festivities.

Landinzicht's playground also repurposes classic elements of the Pajotten landscape. The orchard by the watermill

p. 120-121

provides the backdrop for a contemporary version of *Children's Games*. The banal accoutrements and utensils of a farm – feed silos, tyres and old bathtubs, most of which are already improperly used on the farm – are given new meaning as rural versions of the junk the city children play with in Bruegel's painting. The bathtub which became a drinking trough, is now part of a fountain. Shifts in context provide the usefulness of things with an added dimension. In Bruegel's scene, the urban children play with anything they can find. This is also the intention in Landinzicht's orchard. The power of the imagination turns an object in the landscape into something completely different.

Meaning shifts play a role in Rotor's design for the visitors' pavilion at the Saint Anna Chapel too. In this case, the designers' collective, which specialises in reusing building materials, went to work with the building blocks of modern Pajottenland. Rotor assembled a pavilion as though a collection of useful *objets trouvés* – where their original roles are tweaked or radically reversed – in the grounds of the local youth club. For this collection, Rotor uses citations of both the surrounding landscape and the world of Bruegel. The pavilion is completed with a new sanitary block for the youth club, made from recycled building materials and equipment.

Visitors are welcomed by the ultimate symbol of the privatised housing estate: a 25-metre long and 4-metre high hedge. A path through a gap in the hedge leads to a whitewashed greenhouse where a map of the art trail is displayed, surrounded by onions, cabbage, artichokes, chicory, dill, fennel and so forth. The greenhouse becomes the showroom for the consumable landscape. The vegetable plants are grown as blooming, ornamental plants: aesthetically pleasing but no longer productive. Cut-outs in the limewash are reminiscent of Bruegel figures and provide selective views on the grounds. Scaffolding allows visitors to walk on top of the hedge where a spectacular view of the Pajottenland in all its beauty is revealed. The shielding garden hedge becomes a lookout post and link to Bruegel's eye: the

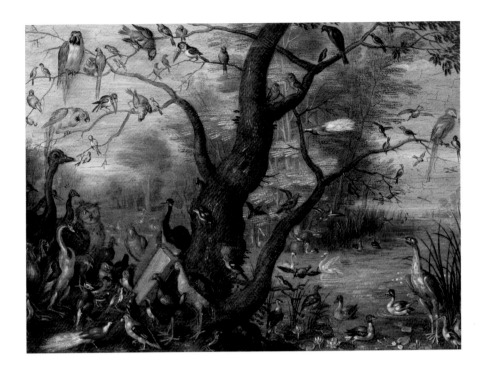

Omgeving van Jan van Kessel de Oude, *Concert van vogels* (1660-1670), National Gallery of Art, Washington

Circle of Jan van Kessel the Elder, *Concert of Birds* (1660-1670), National Gallery of Art, Washington

p. 120-121

Bruegel documenteerde uitvoerig gebruiken, wijsheden en wantoestanden in zijn werk. Bijl geeft de folklore van deze Boerenbruegel een plaats in het landschap. Hij bouwt er een Gallisch, boeren- of cowboydorp voor en gebruikt daarbij de vertrouwde parafernalia van het ge(sub)urbaniseerde Pajottenland: de tuinhuizen, picknicktafels en tuinplanten waarmee het wilde landschap van weleer werd gedomesticeerd. De chalets zijn te koop in het lokale tuincenter en de doe-het-zelfzaak. Ze staan te pronken in de omliggende tuinen van de buren. Als grafdragers van het teloorgegane landschap bezorgen ze het feest een wrange bijsmaak.

Ook in de speeltuin van Landinzicht krijgen typische elementen van het Pajotse landschap een andere rol toebedeeld. De boomgaard aan de watermolen vormt het decor voor een hedendaagse variant van *De kinderspelen*, waar voedersilo's, autobanden en badkuipen een nieuwe betekenislaag hebben. De banale gebruiksvoorwerpen van het boerenbedrijf – waarvan het merendeel op zich al oneigenlijk wordt gebruikt – worden ingezet als een rurale versie van de rommel waarmee de stadskinderen op Bruegels schilderij aan de slag gaan. De badkuip werd ooit een drinkbak en is nu een deel van een waterfontein. De zoveelste verschuiving van context geeft de bruikbaarheid der dingen een nieuwe dimensie. Op Bruegels tafereel spelen de stadskinderen met alles wat ze vinden. Zo ook in de boomgaard van Landinzicht. De kracht van de verbeelding maakt van een voorwerp in het landschap plotseling iets anders.

Rotor speelt eveneens met die betekenisverschuiving in het ontwerp voor het bezoekerspaviljoen aan de Sint-Annakapel. Het ontwerperscollectief, dat zich specialiseerde in het hergebruik van bouwmaterialen, gaat hier aan de slag met de bouwstenen van het hedendaagse Pajottenland. In de tuin van de plaatselijke jeugdbeweging stelt Rotor een paviljoen samen als een nuttige verzame-

Michiel de Cleene, Gezicht op
Loveld tijdens de wandeling

Michiel de Cleene, View on
Loveld along the walking trail

high viewpoint so typical of the master's landscape compositions.

The visitors' pavilion shows how the viewing angle influences our experience of a landscape. The perspective determines whether plants are nature or produce; a landscape urban or "the outdoors". But the landscape itself also generates stories. Theatre-maker Josse De Pauw draws on these and inspiration from others that have looked through Bruegel's eyes. From the wings of the bocage landscape, he talks about the paintings, structures of rock and mills, what the landscape used to mean and how it can be experienced today. He muses on the relationship between city and countryside and how the two have marked his life: "That coming and going between city and outskirts… I know I'm not the only one. Even Bruegel did it, I've heard, but he never came to live here".

De Pauw's stories, in the soft timbre of his voice, guide our gaze. They determine the way we look at the landscape but they also originated from it. They consist of at times unexpected associations of places and thoughts, just as the pictur-

esque, urbanised and productive landscapes infect and enrich each other. At Loveld, De Pauw looks across at the social housing estate that occupies an entire hill and whose streets bear names that refer to the farmland that once was but is no longer. His voice falters, to give room to the underlying power of Bruegel's landscapes, at which we never tire of looking, then says: "If we stop and look to the right of Loveld until a car comes by, then it will describe an undulating Bruegelian contour line of landscape".

1 A digital version of *Carte-de-Cabinet of the Austrian Netherlands and Prince Bishopric of Liège*, compiled between 1771 and 1778 under the direction of Joseph Jean François, Count of Ferraris, can be consulted at https://www.kbr.be/nl/kaart-van-ferraris/
2 The *Metropolitan Landscapes* study, executed together with LIST, can be found at https://www.vlaamsbouwmeester.be/sites/default/files/uploads/MetropolitanLandscapes_web.pdf
3 R. BANHAM, *Los Angeles: The Architecture of Four Ecologies*, University of California Press, 1971.

4 Parts of the *Exemplary Landscape* were reworked in 2016 for the exhibition *The Invention of Landscape: a Continuous Story*, on the occasion of the Brussels Urban Landscape Biennial.
5 The cow is modelled on the classic West-Flemish Red polder breed. More on the original context of the work can be found in *Kunst in opdracht 1999-2005*, Kunstcel of the Flemish Bouwmeester, Brussels, 2006, pp. 104-109.

ling van objets trouvés, waarin de rol der dingen wordt verdraaid of zelfs radicaal omgekeerd. Rotor citeert daarbij zowel uit het omliggende landschap als uit de wereld van Bruegel en vult het paviljoen aan met een sanitair bijgebouwtje voor de jeugdlokalen, dat is opgetrokken uit hergebruikte bouwmaterialen en apparaten.

De bezoekers worden verwelkomd door het ultieme symbool van de geprivatiseerde verkaveling: een 25 meter lange en vier meter hoge tuinhaag. Een pad van klinkers leidt naar die haag. Erachter staat een witgekalte tuinbouwserre, bereikbaar door een gat in de haag, waarin tussen de ajuinen, kool, artisjok, cichorei, dille, venkel en zo meer ook een kaart van het parcours is uitgestald. De serre wordt de toonzaal van het consumeerbare landschap. De groenten zijn er opgekweekt tot bloeiende sierplanten: esthetisch verantwoord, maar niet langer productief. Uitsparingen in de kalk herinneren aan Bruegelfiguren en bieden selectieve zichten naar de tuin. Een stelling brengt de bezoekers tot boven in de haag, waar een spectaculair vergezicht het Pajottenland in al zijn schoonheid openbaart. De afschermende tuinhaag wordt een uitkijkpost en dient hier als opstapje naar de blik van Bruegel: het hoge gezichtspunt dat de landschapscomposities van de meester zo typeert.

Het bezoekerspaviljoen toont hoe een invalshoek onze kijk op het landschap beïnvloedt. Het perspectief bepaalt of planten natuur zijn of productie, of landschap stad is of 'de buiten'. Maar het landschap op zichzelf genereert natuurlijk ook verhalen. Theatermaker Josse De Pauw tekent ze op en laat zich inspireren door de vele blikken die na Bruegel zijn gevolgd. Vanuit de coulissen van het landschap spreekt hij over de schilderijen, constructies van rotsen en molens, wat het landschap vroeger betekende en hoe het vandaag de dag nog te beleven valt. Hij mijmert over de relatie tussen stad en platteland, en hoe de twee verstrengeld raakten met zijn leven: 'Dat heen en weer geloop tussen stad en rand... ik ben niet de enige, weet ik. Zelfs Bruegel zou het al gedaan hebben, hoor ik, maar hij is er nooit gaan wonen.'

De verhalen van De Pauw begeleiden met zijn zacht timbre onze blik. Ze bepalen de manier waarop we naar het landschap kijken, maar zijn ook uit dat landschap zelf ontsproten. Ze bestaan uit soms verrassende associaties van plekken en gedachten, net zoals de picturale, verstedelijkte en productieve landschappen elkaar besmetten en verrijken. Op Loveld kijkt De Pauw uit op de sociale woonwijk die een hele heuvel in beslag neemt en waarvan de straten namen dragen die referen aan een boerenland dat niet meer is. Even houdt zijn stem halt, om ons te wijzen op de onderliggende kracht van Bruegels landschappen, waar we nooit op raken uitgekeken: 'Als we even blijven staan kijken, rechts van Loveld, tot er een auto aankomt, dan zal die voor ons een glooiende landschapslijn van Bruegel beschrijven.'

1 De 275 bladen van de *Kabinetskaart der Oostenrijkse Nederlanden en het Prinsdom Luik*, die tussen 1771 en 1778 werd opgesteld onder leiding van Joseph Jean François graaf de Ferraris, zijn digitaal consulteerbaar op https://www.kbr.be/nl/kaart-van-ferraris/

2 De studie *Metropolitan Landscapes* werd, samen met LIST, uitgevoerd in opdracht van de Vlaamse en Brusselse Bouwmeesters, en de bevoegde departementen en overheidsinstanties. De publicatie is te vinden op https://www.vlaamsbouwmeester.be/sites/default/files/uploads/MetropolitanLandscapes_web.pdf

3 R. BANHAM, *Los Angeles: The Architecture of Four Ecologies*, University of California Press, 1971.

4 De onderdelen van het *Exemplarisch Landschap* werden in 2016 herwerkt voor de tentoonstelling *De Uitvinding van het Landschap. Een verhalend onderzoek*, ter gelegenheid van de Brussels Urban Landscape Biennial.

5 De koe is van het typische polderras West-Vlaams Rood. Meer over de oorspronkelijke context van het werk is te vinden in *Kunst in opdracht 1999-2005*, Brussel, Kunstcel van de Vlaamse Bouwmeester, 2006, pp. 104-109.

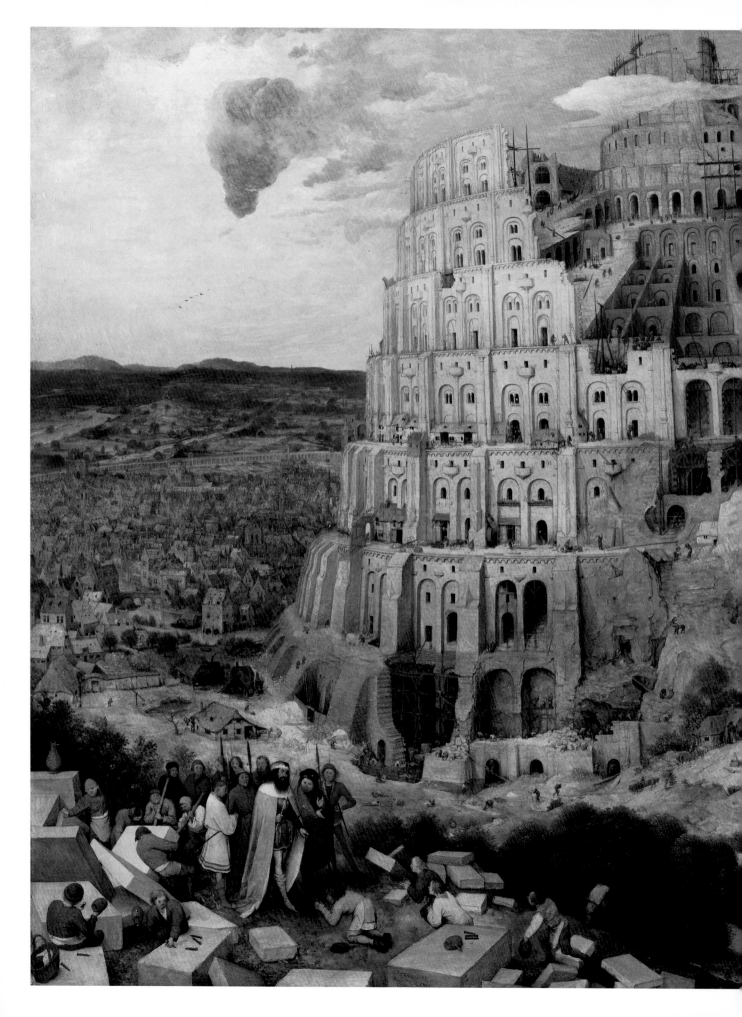

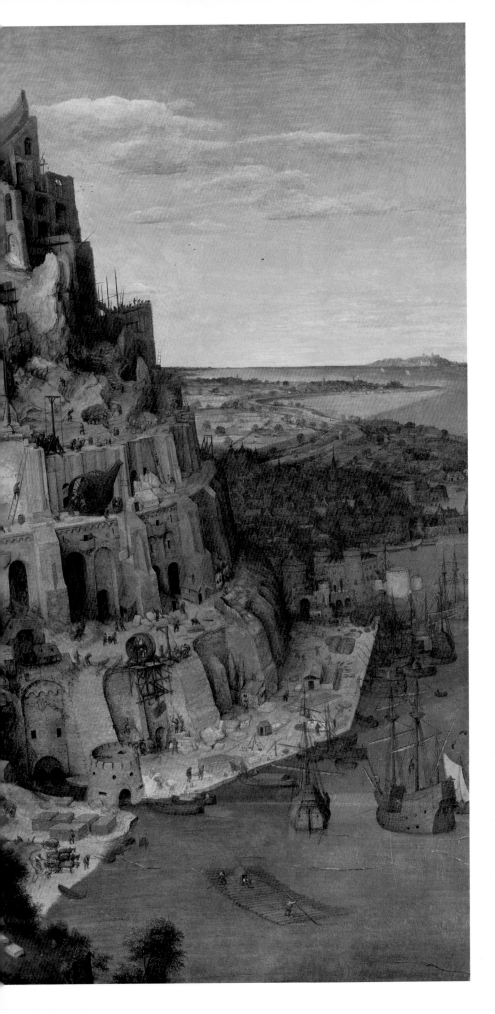

Pieter Bruegel de Oude, *De bouw van de toren van Babel* (1563), Kunsthistorisches Museum, Wenen
Pieter Bruegel the Elder, *The Construction of the Tower of Babel* (1563), Kunsthistorisches Museum, Vienna

43

44

Pieter Bruegel de Oude,
*Berglandschap met een rivier
en reizigers* (1553),
The British Museum, Londen

Pieter Bruegel the Elder,
*Mountain landscape with river
and travellers* (1553),
The British Museum, London

De landschapscomponist Bruegel[1]

Manfred Sellink,
m.m.v. Patrick De Rynck

Pieter Bruegel en zijn werk worden om een aantal redenen bewonderd, maar wat zelden diepgaand aan de orde is – en al helemaal niet op de schaal van zijn oeuvre als geheel – is de virtuoze opbouw en het vernuftige arrangement van zijn composities. Het talent van Bruegel als 'decorbouwer' en 'scenarist' die in zijn landschappen onze blik stuurt, werd nochtans al opgemerkt door een oudere tijdgenoot als Karel van Mander. Landschappen zijn omnipresent in het oeuvre, van de eerste gedateerde tekening uit 1552 tot de laatste werken uit 1568. In deze bladzijden focussen we op Bruegels landschappen en de compositietechnieken die hij daarin toepaste.

BRUEGEL EN HET WERELDLANDSCHAP

Bruegels vroegste werk (1552-1556) dat bewaard bleef, bestaat uit getekende landschappen en landschappen op prenten naar zijn ontwerp. Daaruit blijkt zijn vertrouwdheid met het zogenaamde *Weltlandschaft* zoals dat in de zestiende eeuw in de Zuidelijke Nederlanden als genre ontstond, te beginnen met Joachim Patinir: weidse, open en vaak horizontale composities met drie plans (van bruin over groen tot blauw en zilvergrijs), een hoge horizon, alle landschapselementen die Gods paradijselijke aarde te bieden had, details die de aandacht trekken én met gebruikmaking van het atmosferisch perspectief, waardoor de graad van precisie geleidelijk aan afneemt.

Al in zijn oudste tekeningen uit 1552 (zoals *Klooster in een vallei*) past hij toe wat een van zijn waarmerken wordt: het hoge gezichtspunt. Vaak is dat een heuvel met hoge bomen, waar we nog even moeten klimmen naar het hoogste punt. Vandaar gaat de blik naar een open vallei en vervolgens naar een gemengd landschap met hoge heuvels en laaggelegen dalen aan de horizon. Op die hoge voorgrond schildert Bruegel vaak enkele landlieden of reizigers. Zij doen dienst als een soort van 'tussenpersonen' tussen de toeschouwer en de achterliggende scènes. Tegelijk geven ze door hun kleinheid de monumentaliteit van het landschap aan.

Al snel verfijnt Bruegel zijn compositietechniek. Een mooi voorbeeld is *Berglandschap met een rivier en reizigers* uit 1553. Daar zien we elementen die in zowat alle latere (horizontale) Bruegellandschappen terugkeren: de heuvel op de voorgrond bevindt zich links of rechts, in de hoek doet een hoge boom of bomengroep dienst als repoussoir dat voor dieptewerking zorgt, en het reliëf van de overige voorgrond is wisselend. Een meanderende rivier begeleidt onze blik naar de vallei op het middenplan en vervolgens naar de open horizon. De steile heuvels links zorgen voor contrastwerking. En ook hier zijn het boeren en/of reizigers die het landschap als het ware introduceren. Let daarbij vooral op het vernieuwende gebruik dat Bruegel

Bruegel the landscape composer[1]

Pieter Bruegel and his work are admired for a number of reasons, but what is rarely discussed – and certainly not when taking his work as a whole – is his ingenuity in building up and arranging his compositions. Bruegel's talent as a "set stage designer" and "scenario writer" who leads our eye was well noted by one older contemporary, Karel van Mander. Landscapes are omnipresent throughout his oeuvre, from the first dated drawing from 1552 to the final works from 1568. In these pages, we concentrate on Bruegel's landscapes and the compositional techniques he applied to them.

Manfred Sellink
with contributions by
Patrick De Rynck

BRUEGEL AND THE WORLD LANDSCAPE

Bruegel's earliest surviving work (1552-1556) consists of drawn landscapes and landscape prints made after his designs. It is clear that he was familiar with the genre now known as *Weltlandschaft*, as developed in the Southern Netherlands in the 16th century, beginning with Joachim Patinir: wide and open, often horizontal compositions built up in three planes (from browns through greens to blues and silver-greys), with a high horizon, all the landscape elements that God's paradisal earth had to offer, details that draw the attention and the use of atmospheric perspective, whereby the degree of precision lessens towards the horizon.

In his earliest drawings from 1552 (such as *Monastery in a Valley*), he already uses a method that became one of his hallmarks: the elevated point of view. This is often a hill with high trees that is not quite the highest point. The eye is then led down into an open valley and then to a mixed landscape of higher hills and lower valleys leading to the horizon. In this higher foreground, Bruegel often places a few peasants or travellers. They serve as a kind of "intermediary" between the viewer and the scenes beyond and, at the same time, their smallness lends scale and monumentality to the landscape.

It did not take Bruegel long to refine his compositional techniques. *Mountain Landscape with River and Travellers*, 1553, is a good example. Here we see elements that became typical in nearly all later (horizontal) landscapes by Bruegel: the hill in the foreground, either to the left or right, with a tall tree or stand of trees on the edge as a repoussoir providing depth, while the rest of the foreground varies in height. A meandering river leads our eye to the valley in the middle plane and then to the open horizon. The steep hills on the left provide contrast. Here too, there are peasants and travellers, in a sense introducing the landscape. Note Bruegel's innovative use of the human figure seen from the back. Although many artists have used this pictorial rhetorical device – based on a viewer identifying with such a figure as we look with him or her into the landscape beyond – very few have done it so subtly, consistently and effectively as he. All the landscape elements from this drawing reappear ten years later in the painting *Landscape with the Flight into Egypt*, 1563.

p. 44

p. 42-43

maakt van mensen die we op de rug zien. Dat is een beproefde retorische truc waardoor we ons als toeschouwer met zo'n figuur identificeren: we kijken als het ware over de rug mee naar het landschap. Maar zo subtiel, consistent en doeltreffend als Bruegel pasten maar weinig kunstenaars deze kunstgreep toe. Al de landschapselementen uit deze tekening vinden we bijvoorbeeld tien jaar later nog terug op het schilderij *De vlucht naar Egypte* uit 1563.

p. 42-43

Van retoriek gesproken: kenmerkend voor Bruegels landschappen is hun *copia et varietas*, rijkdom en variatie, een belangrijke vormvereiste in de retorica van de zestiende eeuw. We kunnen hier Karel van Mander citeren, uit zijn leerdicht. Wat is er nodig voor een goedgemaakt landschap? '*Veel verscheydenheyt, soo van verw' als wesen, sullen wy naervolghen, wijs en bevroedich, want dat brengt een groote schoonheyt ghepresen.*' Met welke landschapselementen bereik je dat als schilder? Kristalheldere beekjes, weiden doorspekt met beploegde akkers, meanderende rivieren in diepe valleien, herdershutten en boerendorpen, kastelen op hoge rotsen, grootse bomen op de voorgrond en mensjes die ploegen, zaaien, vissen, jagen, vogels vangen, varen enzovoort. Het lijkt wel alsof Van Mander hier de landschappen van Bruegel, die hij kende, beschrijft.

Bruegel experimenteerde ook met verticale boslandschappen, die hij vanaf 1554 integreerde in zijn tekeningen, bijvoorbeeld in het opmerkelijke *Boslandschap met een vertezicht op zee*, zijn meest 'schilderachtige' tekening. Rechts herkennen we Bruegels typische horizontale landschap en links zorgt het verticale woudlandschap voor een intensere dieptewerking en zo voor meer 'dramatiek' in de compositie als geheel. Let ook op de menselijke figuren. Dat alles zien we ook terug op schilderijen als *De prediking van Johannes de Doper* uit 1566. Het gebruik en hergebruik van deze compositieschema's en schildertrucs in Bruegels hele oeuvre – tekeningen, schilderijen en prenten – kreeg in het onderzoek tot nu toe maar weinig aandacht.

p. 56-57

DE SEIZOENEN (1565)

De vijf bewaarde schilderijen uit de *Seizoenen*-cyclus worden door velen beschouwd als topwerken en mijlpalen in de landschapsschilderkunst, en terecht. Hier past wel de bedenking bij dat de reputatie en invloed van Pieter Bruegel als landschapsschilder in de eerste plaats gebaseerd waren op prenten, met name de *Grote landschappen* uit 1555 die vermoedelijk nog enkele tientallen jaren lang herdrukt werden, terwijl de schilderijen van de *Seizoenen*-reeks snel uit de openbare ruimte verdwenen. Kopieën zijn er niet van bekend.

De compositie en de structuur van dit kwintet staan in nauw verband met de vroegere tekeningen en met het gedrukte werk van Bruegel. Zo herkennen we op *De terugkeer van de kudde* meteen het inmiddels welbekende schema zoals we dat hierboven beschreven, tot en met de repoussoir-bomen rechts en links. Elders varieert Bruegel, zoals in *De oogst*, waar de hoge boom, die net niet in het midden staat, voor dieptewerking zorgt en de blik naar links of rechts stuurt. In *Jagers in de sneeuw* lopen de vier dieptewerkende bomen als het ware mee de heuvel af en hernemen ze op briljante wijze het ritme van de honden en de jagers aan hun voet.

p. 12-13

p. 104

p. 102-103

Speaking of rhetoric: another characteristic of Bruegel's landscapes is their *copia et varietas*, richness and variety, an important formal requirement in 16th-century rhetoric. We can quote Karel van Mander here, from his didactic poem *Grondt der Edel vrij Schilder-const*. What are the requirements of good landscape compositions? *"A rich variety, both in colour and in form, we have to strive for in a wise and thoughtful manner, as this will create great and praiseworthy beauty."* Which landscape elements do you use as a painter to attain this? Crystal-clear brooks, meadows interspersed with ploughed fields, meandering rivers in deep valleys, shepherds huts and peasant villages, castles on high rocks, mighty trees in the foreground and small figures ploughing, sowing, fishing, hunting, catching birds, boating and so forth. It does seem as though Van Mander is describing Bruegel's landscapes, which he knew and admired.

Bruegel also experimented with vertical landscape compositions, which he incorporated from 1554 in his drawings, for example in the remarkable *Wooded Landscape with a Distant View Towards the Sea*, his most painterly drawing. On the right, we recognise Bruegel's prototypical horizontal landscape and on the left, a vertical forest view accentuates the depth of the landscape and adds drama to the composition as a whole. Also note the human figures. We see all of this in p. 56-57 paintings such as *The Sermon of St John the Baptist*, 1566. The use and reuse of these compositional schemes and pictorial tricks throughout his oeuvre – drawings, paintings and prints – has been somewhat neglected in the study of his career.

THE SEASONS (1565)
The five surviving paintings from the *Seasons* cycle are generally considered to be masterpieces and milestones of landscape art, and rightly so. One has to keep in mind that the reputation and influence of Bruegel as a landscape artist were largely based on the print series of the *Large Landscapes* (1555), which were probably reprinted for decades, while the panels of *The Seasons* soon disappeared from public access. There are no known copies.

The composition and structure of this quintet are strongly related to his earlier drawings and printed works. If one looks, for example, at *The Return of the Herd*, p. 12-13 Bruegel's compositional scheme as described above is instantly recognisable, including the repoussoir trees to the right and left. He varies his trees in other paintings, such as *Harvesters*, where the p. 104 tall tree, placed off-centre, gives depth and leads the eye to the right or left. In *The* p. 102-103 *Hunters in the Snow*, four trees go downhill and provide not only depth but also repeat the rhythm of the dogs and hunters below.

Rhythm and repetition are important elements in Bruegel's compositions and to Renaissance rhetoric, and they are seen here in *The Seasons*: for example, the drooping shoulders of the dogs and hunters; the wheat sheaves in *Harvesters* mimicking the bending women, and so forth. This inventiveness is often accompanied by humour, such as demonstrated in *The Return of the Herd*, where Bruegel has fun with the traditional foreground figures and their animals: they come up the hill, pass over the top of it and then descend. One can thus see them from three sides. And never before were cattle flanks and buttocks given such prominence in a painting.

This leads us to another essential characteristic of Bruegel's landscapes: the manner in which he continuously plays with distance and size or volume, as well as his alternation in looseness and precision in rendering. One of his greatest strengths is the interplay and balance between larger and loosely rendered figures and forms – especially in the foreground – and the more detailed elaboration of the middle and backgrounds.

Pieter Bruegel de Oude,
Boslandschap met rivierdal en reizigers
(ca. 1554), Privécollectie, VS

Pieter Bruegel the Elder,
*Wooded Landscape with River Valley
and Travellers* (ca. 1554),
Private Collection, USA

Meteen zijn hier nog twee belangrijke begrippen genoemd in Bruegels composities, ook in *De seizoenen*: ritme en herhaling, opnieuw belangrijke concepten in de retorica van de renaissance. Enkele voorbeelden zijn de schouder- en rugcurves van de honden én de jagers, de tarweschoven uit *De oogst* waarin de houding van de bukkende vrouwen wordt weerspiegeld enzovoort. Die inventiviteit gaat vaak gepaard met humor, zoals duidelijk wordt in *De terugkeer van de kudde*, waarin Bruegel de traditionele voorgrondfiguren en hun dieren speels benadert: ze komen de heuvel op, bereiken de top en gaan vervolgens neerwaarts. We zien ze hierdoor van drie kanten. En nooit eerder in de kunst kwamen koeienflanken en -billen zo prominent in beeld.

Wat ons bij weer een ander essentieel kenmerk van Bruegels landschappen brengt: het voortdurende spel met afstand en omvang of volume, en de afwisseling in losse toetsen en precieze weergaves. Een van zijn grootste sterktes is net het spelen met en het evenwicht tussen grotere en losjes geschilderde figuren en vormen – vooral op de voorgrond – en de meer gedetailleerde uitwerking van het middenplan en de achtergrond.

EEN HYPOTHESE:
BRUEGEL ALS ONTWERPER VAN TAPIJTEN?
In hoeverre bepaalde Bruegels opleiding als kunstenaar mee zijn zo-even beschreven talent om voortdurend te switchen tussen gedetailleerd en losjes geschilderde bomen en figuren, terwijl de structuur van zijn composities toch coherent blijft? Bruegel is opgeleid en begon zijn carrière als schilder, maar werkte spoedig ook als tekenaar en ontwerper van prenten. Men neemt over het algemeen ook aan dat hij een geoefend miniaturenschilder was, waarschijnlijk

AN HYPOTHESIS: BRUEGEL THE DESIGNER OF TAPESTRIES?

To what extent was Bruegel's artistic training instrumental in his ability to continuously switch between detailed and more loosely rendered trees and figures while maintaining a coherent compositional structure? Bruegel trained and started his career as a painter, but soon turned his attention to working as a draughtsman designer of prints. It is also generally acknowledged that he must have been trained as a miniaturist, most likely by his future mother-in-law Mayken Verhulst, the second wife of Pieter Coecke van Aelst. There are many indications of this in his work, such as the richness and virtuosity of detail in such paintings as the p. 26 / p. 40-41 two *Towers of Babel*, the *View of the Bay of Naples*, the aforementioned landscape drawings or even a panel such as *The*

Proverbs. The latter is too rarely regarded as a coherent, structured landscape.

In Coecke van Aelst's studio, the young artist became acquainted with another medium that was of great importance to the Netherlands in the 16th century but which is not often associated with Bruegel: the drawing of life-size "cartoons" (designs) for large tapestries. While occasionally the influence of the landscape tapestries designed by Bernard van Orley is noted in the literature, the possible relationship between Bruegel and the tapestry cartoons by Pieter Coecke is hardly ever touched upon. Leaving aside differences in style, subject matter and handling of figures, there are interesting similarities regarding composition and structure. For example, *Joshua's Last Speech to the Israelites at Sichem*, a design by Pieter Coecke circa 1544. The build-up of the landscape is the same as in Bruegel's landscapes from a decade later:

Pieter Coecke, *De laatste rede van Joshua voor de Israëlieten van Sichem* (ca. 1544), Kunsthistorisches Museum, Wenen

Pieter Coecke, *Joshua's Last Speech to the Israelites at Sichem* (ca. 1544), Kunsthistorisches Museum, Vienna

p. 26 / p. 40-41

dankzij z'n latere schoonmoeder Mayken Verhulst, de tweede vrouw van Pieter Coecke van Aelst. Daar kun je uit zijn werk tal van indicaties voor aandragen, zoals de rijke en virtuoze details op de twee *Torens van Babel*, het *Gezicht op de baai van Napels*, de al genoemde landschaptekeningen en zelfs een paneel als *De spreekwoorden*. Dat laatste werk wordt overigens nog te weinig bekeken als een coherent gestructureerd 'landschap'.

In het atelier van Coecke van Aelst raakte de jonge Bruegel ook vertrouwd met een ander medium dat in de Nederlanden van de zestiende eeuw ongemeen belangrijk was en dat maar zelden met hem in verband wordt gebracht: ontwerpen voor volumineuze wandtapijten, de zogeheten kartons op ware grootte. In de literatuur wordt een enkele keer verwezen naar de invloed van de 'tapijtlandschappen' van Bernard van Orley, maar een eventuele band van Bruegel met de kartons van Pieter Coecke is zelden of nooit aan de orde. Ondanks verschillen in stijl, onderwerpen en de behandeling van de figuren zijn er ook boeiende gelijkenissen wat compositie en structuur aangaat. Een voorbeeld is *De laatste rede van Joshua voor de Israëlieten van Sichem*, een ontwerp van Pieter Coecke uit ca. 1544. De opbouw van het landschap is gelijkaardig als in Bruegels landschappen van een decennium later: een hoog standpunt, een breed halfopen landschap, een hoge boom als repoussoir, op het middenplan een vallei en een meanderende rivier, en ook de *copia et varietas*, zoals uit de hele compositie blijkt. Nog opmerkelijker is het spel dat Coecke speelt met grote en kleine, minder en meer gedetailleerde volumes, van ver en dichtbij, in close-up en opgaand in het geheel. Bij het ontwerpen van tapijten van vijf bij zeven zijn dergelijke technieken essentieel om een geloofwaardig decor op te bouwen en de blik te leiden en begeleiden door een compositie die homogeen blijft.

Bruegel heeft in de ateliers van Coecke in Antwerpen en later in Brussel kartons gezien. Was hij als ambitieuze junior medewerker misschien betrokken bij het ontwerpen van de prestigieuze wandtapijten? Dat blijft gissen, maar wie goed kijkt naar de kartons van de uiterst prestigieuze en monumentale wandtapijtenreeks *De verovering van Tunis*, een ontwerp voor Karel V door Jan Cornelisz Vermeyen en met medewerking van Pieter Coecke (1546-1550), lijkt een belangrijke inspiratiebron te zien van… Pieter Bruegel: de algehele vormgeving en compositie, de manier waarop de blik wordt gestuurd, het evenwicht tussen dichtbij en ver, groot en klein, gedetailleerd en vager, de ritmische herhaling van figuren en voorwerpen, de figuren op de rug gezien…

GROTERE FIGUREN, 'LOSSERE' LANDSCHAPPEN

Vanaf 1562 focust Bruegel meer op zijn schilderwerk, maar hij maakt ook nog een reeks van tien prenten met zeilschepen (1561-1565), die nog maar zelden diepgaand zijn onderzocht. De serie zou je als exemplarisch kunnen zien voor een belangrijke verschuiving in Bruegels figurencomposities, als we tenminste schepen als 'figuren' mogen beschouwen: de 'personages' op de voorgrond worden groter en komen prominenter in beeld. In de prentenreeks zijn de schepen de absolute blikvangers, ten koste van de zee en/of landschappen op de achtergrond.

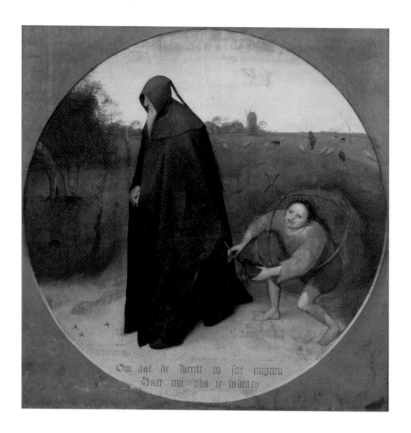

Pieter Bruegel de Oude,
De misantroop (1568), Museo
Nazionale di Capodimonte, Napels

Pieter Bruegel the Elder,
The Misanthrope (1568), Museo
Nazionale di Capodimonte, Naples

an elevated point of view, a broad, half-open landscape, a large tree as a repoussoir, a middle-plane view into a valley with a meandering river, as well as the *copia et varietas* in the composition as a whole. But even more striking is the game that Coecke plays with large and small, more and less detailed volumes, far and near, close-up and fading out. This is essential when designing tapestries of five by seven in order to build a credible décor and lead the eye through a homogenous composition.

Bruegel saw cartoons in Coecke's workshop in Antwerp and later in Brussels. Was he, an ambitious junior employee, involved in the designing of celebrated tapestries? This is pure speculation, but if one looks closely at the cartoons of the extremely prestigious and monumental tapestry series *The Conquest of Tunis*, made for Charles V by Jan Cornelisz Vermeyen assisted by Pieter Coecke (1546-1550), one does feel as though this was a key source of inspiration for Pieter Bruegel: the general layout and composition, the way in which the eye is led, the balance between near and far, large and small, detail and vagueness, the rhythmic repetition of figures and objects, and the use of figures seen from the back.

LOOSER LANDSCAPES AND LARGER FIGURES

From 1562 onwards, Bruegel focused more on his painting, but he also made a series of ten prints of sailing ships (1561-1565), which have rarely been studied in detail. One could consider this series as exemplary for an important shift in Bruegel's figure compositions, if we count ships as "figures": the figures in the foreground become larger and more prominent. The ships in the print series are the main subject at the expense of the seascapes and landscapes in the background.

Works from the last years of Bruegel's career – which career, we have to remember, only lasted about fifteen years – typify this shift in balance in the structure of his compositions, whether for drawings, paintings or prints. The magnifi-

Pieter Bruegel de Oude, *De lente*
(1565), Graphische Sammlung
Albertina, Wenen

Pieter Bruegel the Elder, *Spring*
(1565), Graphische Sammlung
Albertina, Vienna

Werken uit Bruegels laatste jaren – we mogen nooit vergeten
dat zijn loopbaan maar ongeveer vijftien jaar heeft geduurd – laten
deze verandering in de balans van de composities goed zien, zowel
tekeningen als schilderijen en prenten. De prachttekening *De lente*
uit 1565 is een mooi voorbeeld. De twee mannen die op de voor-
grond aan het spitten zijn – we zien ze op de rug, zoals gewoonlijk
– zijn een compositorische variatie op het thema van de grote
repoussoir-bomen: ze zorgen voor dieptewerking en sturen de blik
naar de rest van de compositie. De werkeloze schop tussen de twee
in is grappig. Via de paadjes en de hagen belanden we op de achter-
grond, die bijzonder gedetailleerd is weergegeven. In het utopisch-
grappige *Land van Cocagne* uit 1567 hergebruikt Bruegel formules
uit zijn eerdere landschappen, met name uit *De oogst*: de boom in
het midden en de boeren eromheen, de man met gespreide benen
en zijn hoofd tegen de boomstam, de open horizon met een groot
meer, schepen en een stadsgezicht in de verte.

Het nieuwe spel met de focus, en de volumes en de combina-
tie van grote figuren en een gedetailleerd landschap zien we ook
terugkeren in de laatste werken die we van Bruegel kennen (1568):

p. 53 cent drawing *Spring,* from 1565 is a good case in point. The two men digging in the foreground – we see them from the back, as usual – are a compositional variation on the large repoussoir trees, creating depth and leading the eye into the rest of the scene. The idle spade in between the two is amusing. The paths and fences lead us into the background, which is rich in detail. With his utopian and humorous *The Land of Cocaigne* from 1567, Bruegel reuses formulae from his earlier land-scapes, notably *Harvesters:* the tree in the centre surrounded by peasants, the man with his head against the trunk and splayed legs, the open horizon with a large lake, ships and a cityscape in the distance.

The new game played with size and focus and volumes, and the combination of large figures with detailed landscapes, continues to the last works that are known p. 35 to be by the artist (1568): *The Peasant and* p. 8-9 *the Nest Robber,* the *Parable of the Blind* p. 52 and *The Misanthrope.* What is striking about these works – though we have to take into account the poor condition of the two Neapolitan paintings, which were painted using the fragile Tüchlein tech-nique – is the thin and loose way he painted the landscapes in the background. One might almost say, anachronistically, that Bruegel was painting more impres-sionistically. There is no build up in three planes with a clear structure that leads the eye. One can only speculate and wonder what Bruegel's next steps as a painter would have been.

We conclude this survey of Bruegel's compositional techniques with a look at five of his most complex and ambitious paintings in terms of composition and visual structure, which he completed one or two years earlier: three "peasant paintings" (*The Wedding Dance, The* p. 64 *Peasant Wedding* and *the Peasant Dance*); p. 86-87 the recently rediscovered *Wine of St* p. 77 *Martin's Day;* and again *The Sermon of St John the Baptist.* In these paintings, Bruegel integrates all aspects of the compositional techniques that he had applied since 1552 and that we have briefly discussed here. His genius for paint-ing so convincingly and persuasively – as a result of his eye for detail, virtuoso paint-ing and drawing techniques, feeling for overall structure and ingenious composi-tions – makes Bruegel one of the towering giants of art history. And we have not even discussed the multilayered meanings embedded in his work, or, as Karel van Mander tells us, Bruegel's fantastic sense of humour.

[1] This text is an adapted, slightly shorter version of: Manfred Sellink, *Leading the Eye and Staging the Composition. Some Remarks on Pieter Bruegel the Elder's Compositional Techniques.* This digital essay is contained in the book *Bruegel. De hand van de meester* (Kunsthistorisches Museum / Hannibal), which appeared in connection with the exhibition with the same title in Vienna in 2018.

p. 35 / p. 8-9 / p. 52*De nestrover*, *De parabel van de blinden* en *De misantroop*.
Opvallend in dit trio – waarbij we rekening moeten houden met de
slechte toestand van de twee Napolitaanse schilderijen, die geschil-
derd zijn in de kwetsbare Tüchleintechniek – is de dunne en losse
schildertrant van het landschap op de achtergrond. Met een ana-
chronistische term: Bruegel schildert meer impressionistisch. We
zien niet langer een opbouw in drie plans en met een heldere struc-
tuur die onze blik stuurt. De intrigerende vraag rijst wat zijn volgende
stappen zouden zijn geweest…

We besluiten deze inkijk in Bruegels compositietechnieken met
vijf van zijn compositorisch en visueel-structureel meest complexe
en ambitieuze schilderijen, die hij één of twee jaar vroeger maakte:
p. 64drie 'boerenschilderijen' (*De boerenbruiloftsdans*, *Het bruiloftsmaal*
p. 86-87 / p. 77en *De dorpskermis*), het recent herontdekte *Wijn op het Sint-
Maartensfeest* en nog eens *De prediking van Johannes de Doper*.
Ook daar vinden we alle facetten terug van de compositietechnieken
die Bruegel sinds 1552 heeft toegepast en die we hier in het kort
hebben besproken. Zijn grootmeesterlijke talent om zo overtuigend
te schilderen – dankzij een combinatie van zin voor het detail, een
virtuoze schilder- en tekentechniek en feeling voor de algehele
structuur en voor vernuftige composities – maakt van Bruegel een
van de reuzen in de kunstgeschiedenis. En dan hebben we het nog
niet gehad over de veellagige betekenissen van zijn werken en,
last but not least, over Bruegels humor. Ook daar wees Karel van
Mander al op.

[1] Deze tekst is een aangepaste, licht ingekorte en
vernederlandste versie van: Manfred Sellink, *Leading
the Eye and Staging the Composition. Some Remarks
on Pieter Bruegel the Elder's Compositional Techni-
ques*. Dit digitale essay hoort bij het boek *Bruegel.
De hand van de meester*, dat in 2018 verscheen n.a.v.
de gelijknamige expositie in Wenen.

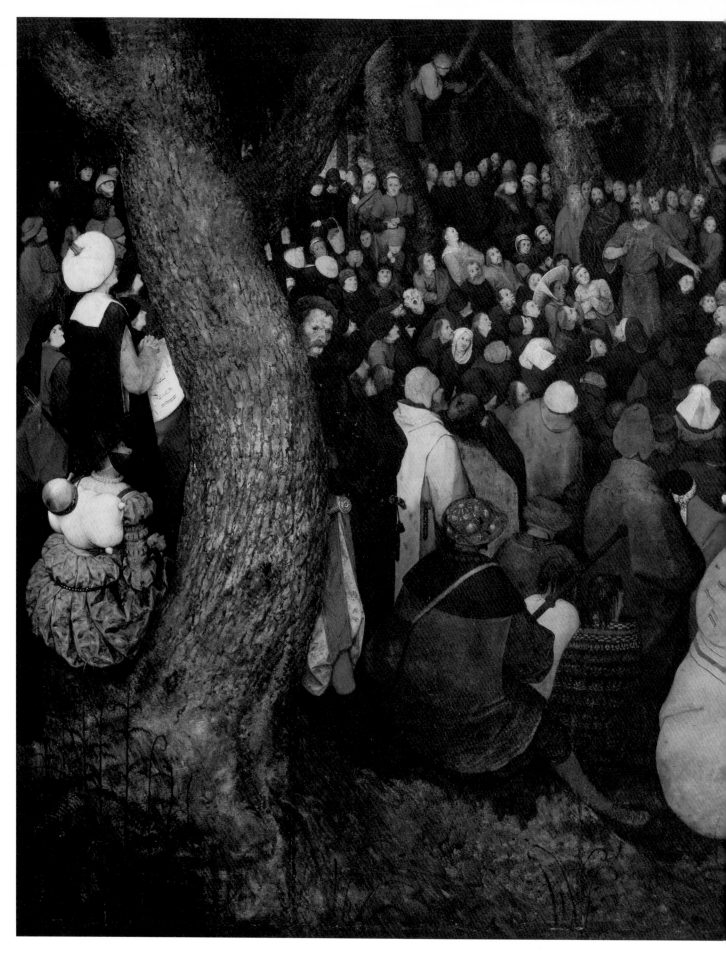

Pieter Bruegel de Oude, *De prediking van Johannes de Doper* (1566), Szépmüvészeti Múzeum, Budapest
Pieter Bruegel the Elder, *The Sermon of Saint John the Baptist* (1566), Szépmüvészeti Múzeum, Budapest

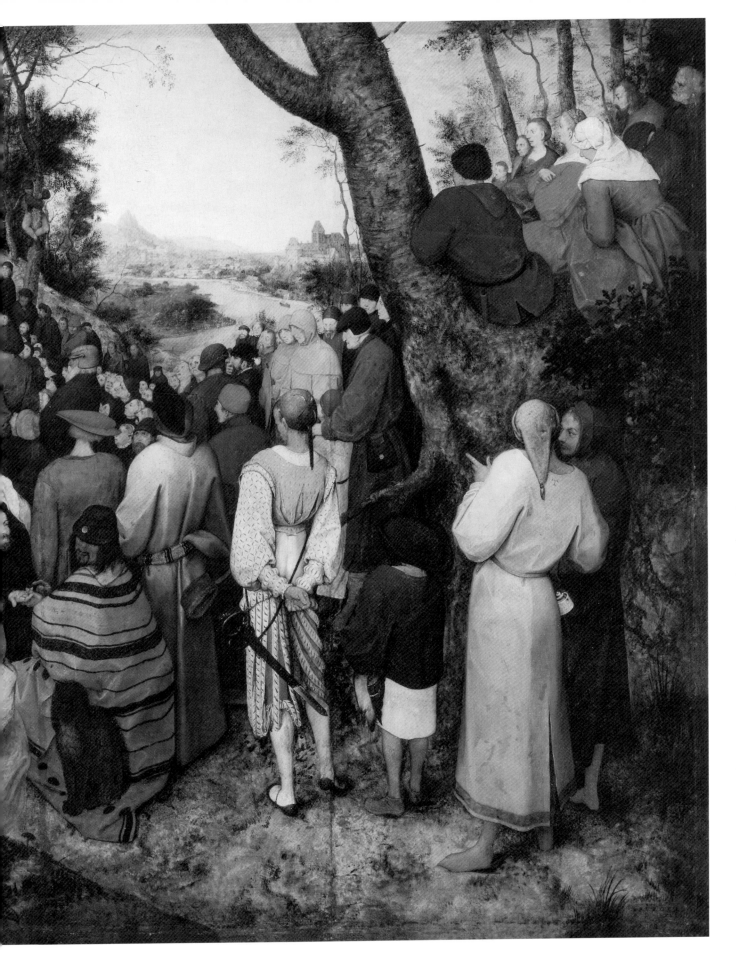

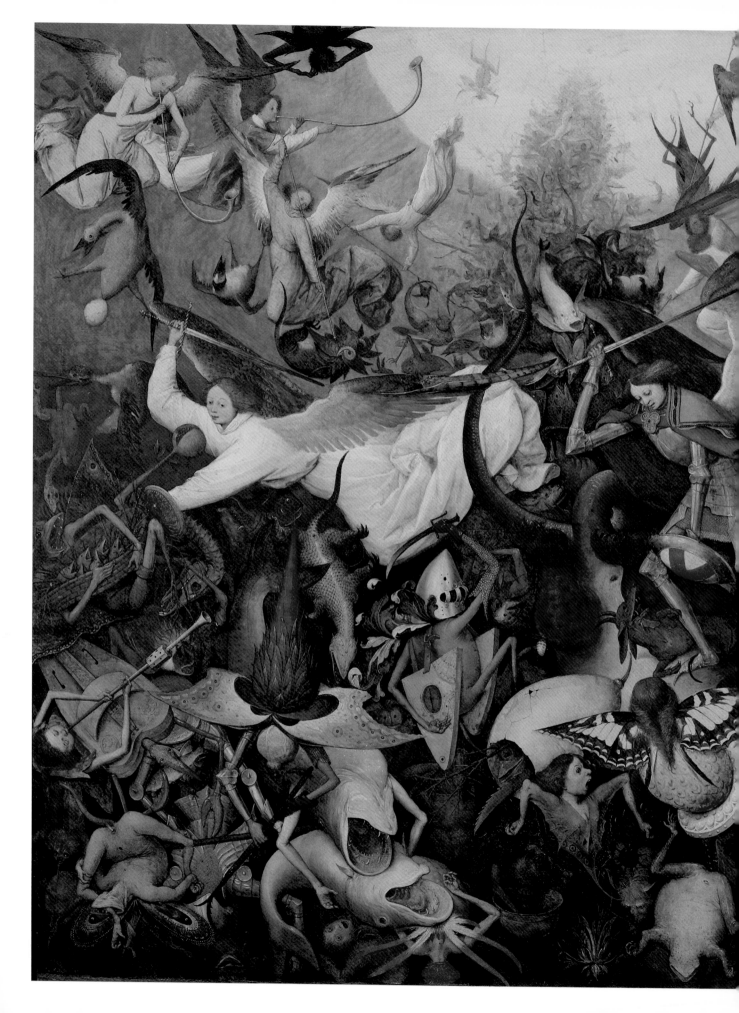

Pieter Bruegel de Oude, *De val van de opstandige engelen* (1562), Koninklijke Musea voor Schone Kunsten van België, Brussel
Pieter Bruegel the Elder, *The Fall of the Rebel Angels* (1562), Royal Museums of Fine Arts of Belgium, Brussels

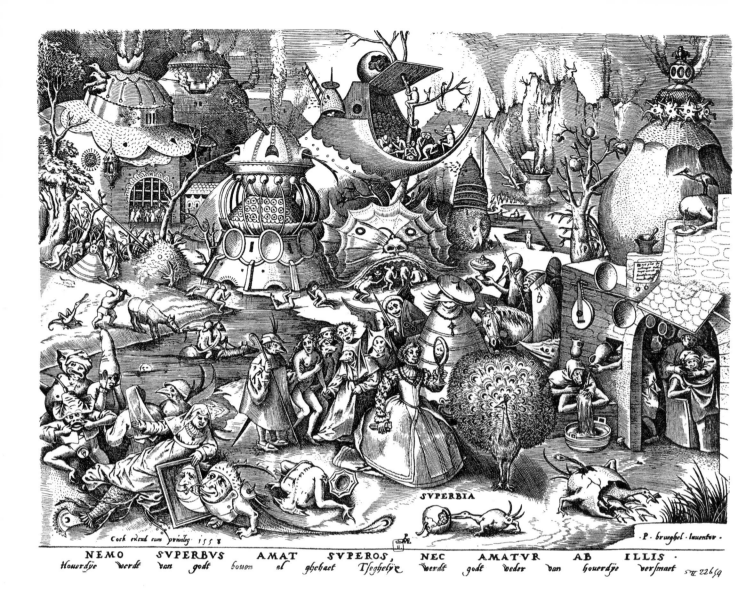

Zonde, humor en sneeuw
Het werk van Pieter Bruegel de Oude

Leen Huet

Wie onlangs de Bruegeltentoonstelling in Wenen bezocht, zag meer werken van de schilder bij elkaar dan welke liefhebber ook uit vroegere tijden. De naam Bruegel klinkt als een klok, maar wie was de man die ons deze wereld aan vergezichten heeft nagelaten?

'NIET VEEL VAN WOORDEN'

Na dit Weense overzicht mocht je misschien wel besluiten dat Bruegel een introverte kunstenaar was. Hij schilderde geen zelfportret, er zijn geen individuele portretten van zijn hand bekend, in zijn schilderijen tref je haast nooit een personage aan dat je rechtstreeks aankijkt en hij hield ervan om de kern van zijn voorstelling te verstoppen: zoek bijvoorbeeld maar eens naar de kruisdraging in *De kruisdraging,* of naar Johannes de Doper in *De prediking van Johannes de Doper*.

p. 118-119
p. 56-57

Dit alles past bij de korte karakterschets die Karel van Mander in 1604 neerschreef: *'Hy was een seer stille en gheschickt Man, niet veel van woorden…'* En wanneer je in het Kunsthistorisches Museum in Wenen ook even naar de schilderijen van Rubens ging kijken, dan zag je meteen hoe anders die extraverte kunstenaar de zaken aanpakte. Rubens schilderde prachtige mensentypes met stralende ogen, blozende wangen en glanzende lippen, met een goed leesbare expressie die je als kijker onmiddellijk uitnodigt om aan de getoonde emotie deel te nemen. Met *De kinderspelen, De spreekwoorden* en *De strijd tussen Carnaval en Vasten* schilderde Bruegel *Wimmelbilder*, 'wemelbeelden' waarin je als toeschouwer uren kunt rondkijken en telkens nieuwe details ontdekken. Rubens was even vindingrijk wanneer het op details aankwam, maar zijn composities zijn er altijd op ingericht om de boodschap meteen zo duidelijk mogelijk over te brengen. Geen grotere tegenstelling dan die tussen introvert en extravert? Rubens bezat bij zijn overlijden in 1640 zeven schilderijen van de oude Bruegel.

p. 120-121
p. 72-73

OVER NAAR FAMILIE

Bruegel is wellicht geboren in het tweede decennium van de zestiende eeuw. De precieze datum kennen we niet en zullen we waarschijnlijk nooit kennen, omdat er weinig doopregisters uit de eerste helft van de zestiende eeuw bewaard zijn. Dat geldt voor de metropool Antwerpen en *a fortiori* voor dorpen op het Brabantse platteland, waar men Bruegels achtergrond ook wel eens wil situeren. Archiefonderzoeker Jean Bastiaensen vond niet minder dan zeven verschillende families Bruegel terug in Antwerpen in deze periode. Uit de karig bewaarde belastingdocumenten aangaande de

Sin, Humour and Snow

The work of Pieter Bruegel the Elder

Leen Huet

Recent visitors to the Bruegel exhibition in Vienna had the good fortune of seeing more works by the master under one roof than anyone has ever before. We have all heard of Bruegel, but who was this man who left us this world of panoramas?

"NOT A MAN OF MANY WORDS"

The overview of his life might well leave you with the impression that Bruegel was an introverted artist. He never painted a self-portrait, there are no known portraits by him, you never encounter a figure in his paintings who looks straight at you and he liked to conceal the subject of his story: for example, try finding the carrying of the cross in *The Procession to Calvary*, or John the Baptist in *The Sermon of St John the Baptist*. This concurs with Karel van Mander's brief character sketch, written in 1604: "Hy was een seer stille en gheschickt Man, niet veel van woorden..." ("He was a very quiet and proper man, not one of many words..."). If, in the Kunsthistorisches Museum in Vienna, one was to seek out the paintings of Rubens, one would immediately see how differently the latter artist approached life. Rubens painted beautiful people with radiant eyes, blushing cheeks, glossy lips and easy-to-read expressions that invite the viewer to share in the emotions being shown. With *Children's Games*, *Netherlandish Proverbs* and *The Fight between Carnival and Lent*, Bruegel produced *Wimmelbilder*, swarming images with so many details they can keep the viewer engrossed for hours. Rubens was just as resourceful when it came to details but his compositions are always designed to convey the message as clearly as possible. Can there be a greater contrast than between an introvert and an extrovert? At the time of his death in 1640, Rubens had seven paintings by Bruegel the Elder in his possession.

p. 118-119
p. 56-57
p. 120-121
p. 72-73

ABOUT THE FAMILY

Bruegel was probably born in the second decade of the 16th century. We do not know the exact date and probably never will: few baptism registers survive from the first half of the 16th century. This is true for the Antwerp metropolitan area and, *a fortiori,* for villages in the Brabant countryside that some people have claimed as his birthplace. Archive researcher Jean Bastiaensen found no less than seven different families with the name Bruegel in Antwerp in this period. From the meagre offering of preserved tax documents regarding the current municipality of Son en Bruegel in North Brabant, it appears that there were various Bruegels living in Son and Eindhoven in 1569. One can assume that our Bruegel was born and grew up in Antwerp but still had family in Son, and that something about the landscape there lingered in his mind. It is remarkable that the small parish that was Son in those days also produced another famous scion: Franciscus Sonnius (1507-1576), born Frans Van der Velde, became the first bishop of Antwerp in 1570.

"Hy heeft de Const gheleert by Pieter Koeck van Aalst" ("He learned Art under

huidige gemeente Son en Bruegel in Noord-Brabant blijkt dat er in 1569 in Son en Eindhoven eveneens verschillende Bruegels woonden. Je kan veronderstellen dat onze Bruegel in Antwerpen geboren werd en opgroeide, maar nog familie in Son en Bruegel had, en dat iets in het landschap daar hem bijbleef. Het is opmerkelijk dat de kleine gemeente Son in deze jaren ook een beroemde telg voortbracht: Franciscus Sonnius (1507-1576), eigenlijk Frans Van der Velde werd in 1570 de eerste bisschop van Antwerpen.

'*Hy heeft de Const gheleert by Pieter Koeck van Aalst,*' schreef Van Mander in 1604. Dat was niet niks. Pieter Coecke (1502-1550) mocht zichzelf hofschilder noemen van keizer Karel V en van diens zuster, landvoogdes Maria van Hongarije. Hij muntte uit in het ontwerpen van luxueuze wandtapijten, een activiteit die hem in 1533 zelfs naar het hof van de sultan in Constantinopel voerde. Coecke was een echte intellectueel: hij vertaalde de architectuurtraktaten van de Romein Vitruvius uit het Latijn en van de Italiaan Serlio uit het Italiaans. Hij deed dat in het Nederlands en het Frans en introduceerde *en passant* de termen 'architectuur' en 'architect' in het Nederlands. Zoals het een kunstenaar van stand paste, was Coecke getrouwd met een kunstenaarsdochter: Mayken Verhulst uit Mechelen. Mayken hanteerde zelf ook het penseel: zij beheerste de techniek van het schilderen in waterverf en stond bekend als een goede miniaturiste. Jammer genoeg kunnen we geen enkel werk met zekerheid aan haar toeschrijven. Mayken Coecke-Verhulst ontpopte zich later tot uitgeefster van de prenten van haar man. Zij zou ook een belangrijke rol spelen in het leven van Bruegel – ze werd in 1563 immers zijn schoonmoeder en bewerkstelligde zijn verhuizing naar Brussel. Na Bruegels dood in 1569, en na de dood van haar dochter Mayken enkele jaren later, stond zij alleen in voor de opvoeding van haar kleinkinderen. Zij gaf Bruegels zoons Pieter en Jan hun eerste opleiding in het schilderen.

ITALIË!

Na de dood van Pieter Coecke vestigde Pieter Bruegel zich als vrijmeester van de Sint-Lucasgilde in Antwerpen. Niet lang daarna vertrok hij naar Italië, waar hij twee jaar zou blijven, van 1552 tot 1554. Die reis heeft sommige onderzoekers verwonderd. In Bruegels schilderijen vind je geen typisch Italiaanse stijlkenmerken terug. Wat heeft Bruegel dan eigenlijk in Italië geleerd? Feit is dat de dure en niet ongevaarlijke Italiëreis toen alleen de meest ambitieuze kunstenaars aantrok. Dankzij de tekeningen die Bruegel onderweg maakte, kunnen we zijn route voor een deel reconstrueren. Hij doorkruiste het hele schiereiland en reisde van Venetië tot in Sicilië. Dat Bruegel in de leer was geweest bij een hofschilder van keizer Karel V, Pieter Coecke, opende veel belangrijke deuren. In Venetië ontmoette hij de grote Titiaan en in Rome sloot hij vriendschap met de beroemde miniaturist Giulio Clovio. Hij werkte samen met Clovio aan een (nu verdwenen) schilderij en schilderde voor hem ook een *Toren van Babel* op ivoor, eveneens verdwenen, maar zeker een voorloper van zijn twee grote versies van *De (bouw van de) toren van Babel*. Dat wil zeggen dat Bruegel zich voor zijn eerste toren op ivoor wellicht ook al baseerde op het Romeinse Colosseum, een ruïne die hij in zijn latere schilderijen op fantastische wijze uitwerkte tot een groots

p. 26 / p. 40-41

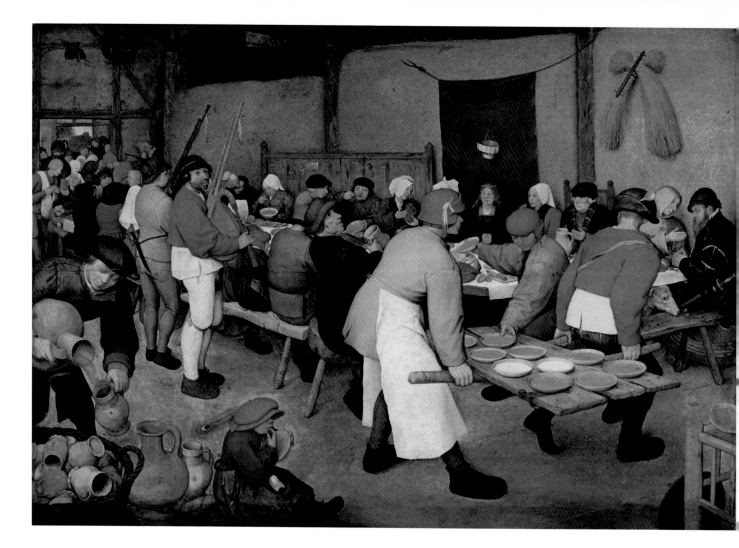

Pieter Koeck van Aalst"), wrote Van Mander in 1604. This was not insignificant. Pieter Coecke (1502-1550) was court painter to Emperor Charles V and his sister, Governess Mary of Hungary. He excelled in designing luxurious tapestries, an activity that even brought him to the court of the Sultan in Constantinople in 1533. Coecke was a true intellectual: he translated the architecture tracts of the Roman Vitruvius from Latin and of the Italian Serlio from Italian, into both Dutch and French and, incidentally, introduced the terms architect and architecture to the Dutch language. As befitting to an artist of some standing, Coecke was married to an artist's daughter: Mayken Verhulst from Mechelen. Mayken also painted: she mastered the technique of watercolour painting and was known as a good miniaturist. Unfortunately, we cannot attribute any work to her with certainty. Mayken

Coecke-Verhulst later became the publisher of her husband's prints. She would also play an important role in Bruegel's life: she became his mother-in-law and was instrumental in his move to Brussels. After Bruegel died in 1569, and following the death of her daughter Mayken a few years later, she was solely in charge of raising her grandchildren. She gave Bruegel's sons Pieter and Jan their first painting lessons.

ITALY!
Following the death of Pieter Coecke, Pieter Bruegel became a free master in the Guild of Saint Luke, Antwerp. Not long after that, he departed for Italy, where he would stay for two years, from 1552 to 1554. This journey has left some researchers puzzled. There is no sign of the trademark Italian style in Bruegel's paintings. So what did Bruegel learn in

geconcipieerd bouwwerk dat door de wolken priemt. Bruegel had de boeken over architectuur die Coecke vertaalde kennelijk met vrucht gelezen. Je zou kunnen zeggen dat hij in zijn *Torens van Babel* zowel zijn leermeester als de oude Romeinse architecten vlot overtroefde.

VERSCHRIKKINGEN MET HUMOR

Bruegel keerde terug naar Antwerpen en werkte er een paar jaren lang uitsluitend als grafisch ontwerper. Hij ontwierp prenten voor de gewiekste uitgever Hieronymus Cock. Cock was zelf opgeleid als schilder, maar legde zich al snel toe op de kunsthandel, een beetje zoals middelmatige voetballers meestal trainer worden. Voor Cocks uitgeverij In de Vier Winden ontwierp Bruegel succesvolle reeksen met landschappen en satirische prenten, onder meer de beroemde *Zeven hoofdzonden*. Hiermee oogstte hij zijn eerste roem. Vanwege zijn wrange humor noemde men hem vrij snel de nieuwe Jeroen Bosch. Bosch, overleden in 1516, was befaamd om zijn vindingrijke weergave van de menselijke zondigheid, duivels, demonen en de hel. Men noemde hem 'de duivelmaker' en zijn werk was de hele zestiende eeuw door bijzonder geliefd. Je ziet zijn invloed duidelijk wanneer Bruegel opnieuw begint te schilderen, mogelijk na aanmoedigingen van Cock of andere kunsthandelaren. Kijken we bijvoorbeeld even naar 'de duistere trilogie': drie kostbare grote

p. 58-59
p. 70-71

schilderijen op paneel die Bruegel maakte in 1562-1563, *De val van de opstandige engelen*, *Dulle Griet* en *De triomf van de dood*. De drie hebben, op enkele millimeters na, dezelfde afmetingen. *De val van de opstandige engelen* gaat over het ontstaan van de zonde, *Dulle Griet* speelt zich af in de hel en *De triomf van de dood* handelt over de onontkoombaarheid van de dood. Hel, zonde, dood: drie verschrikkingen waarvan Christus de mensheid volgens de theologische leer van de verzoening had verlost. Die leer van de verzoening (tussen God en mens) was alom bekend in de zestiende eeuw en dus konden tijdgenoten Bruegels schilderijen zonder veel moeite in deze context plaatsen. Waarschijnlijk ontwaarden ze ook gemakkelijker dan wij de humor, met name in *Dulle Griet* (wie is dat krankzinnige vrouwmens dat zelfs de duivels in de hel durft te beroven?) en in *De triomf van de dood*: is hij niet grappig, de verliefde melkmuil rechtsonder, die alles vergeet bij de aanblik van zijn meisje? Of dat vals grijnzende skelet, dat een vluchtend meisje met veel plezier bepotelt? 'Bij de schilders van Zuid-Europa heeft de voorstelling van het duivelse [...] zich nooit in een humoristisch kleed gehuld. Het is een eigenaardig Vlaams verschijnsel. In elk geval is er een zekere mate van geestkracht nodig, om het verschrikkelijke zich bij voorkeur in de gedaante van het potsierlijke te kunnen denken,' aldus Conrad Busken Huet in *Het land van Rubens*, 1881.

In *De val van de opstandige engelen* vind je dan weer een overvloed aan nieuwe en verrassende details die de kunstverzamelaar van de tweede helft van de zestiende eeuw onmiddellijk aanspraken: nieuwe diersoorten als de luiaard, de roodkopmangabey en de kogelvis bijvoorbeeld, die in Europa recent bekend waren geworden door de ontdekkingsreizen. Bruegel had oog voor die nieuwe elementen van het dagelijks leven. Het hoefde ook niet altijd om exclusieve zaken te gaan. In wat ik zijn 'antropologische trilogie' noem – *De spreekwoorden*, *De kinderspelen* en *De strijd tussen*

Italy? The expensive and not unhazardous journey only attracted the most ambitious painters of the time. We can partially reconstruct his route thanks to the drawings that Bruegel made on his journey. He traversed the entire peninsula and travelled from Venice to Sicily. Many doors were opened for him as a result of his apprenticeship with Pieter Coecke, court painter to the emperor. In Venice, he met the great Titian and in Rome became friends with the famous miniaturist Giulio Clovio. He collaborated with Clovio on a (now lost) painting and also painted a *Tower of Babel* on ivory for him, also lost but certainly a precursor to his two large versions of *The (building of the) Tower of Babel*. This means that for his first tower on ivory, Bruegel may already have used the Roman Coliseum as a model, a ruin that he lavishly embellished in later paintings to create grandiose structures that pierced the clouds. Bruegel had clearly gained a lot from reading Coecke's translations of architecture books. One could say that with his Towers of Babel, he surpassed both his master and the ancient Roman architects.

p. 26 / p. 40-41

HORRORS WITH HUMOUR
Bruegel returned to Antwerp and worked there for a few years as a graphic designer. He designed prints for the astute publisher Hieronymus Cock. Cock had trained as a painter himself, but soon turned to the art trade – rather like average footballers usually becoming coaches. For Cocks publishing company In de Vier Winden, Bruegel designed several successful series of landscapes and satires, including the famous *Seven Deadly Sins*. This was his first taste of fame. Due to his acerbic sense of humour, he was soon hailed as the new Hieronymus Bosch. Bosch, who died in 1516, was renowned for his inventive portrayal of human sinfulness: of devils, demons and hell. He was called "the devil maker" and his work was particularly popular throughout the 16th century. When Bruegel began painting again, Bosch's influence was obvious, possibly due to encouragement from Cock and other art dealers. Take, for example,

the "dark trilogy", three large, valuable panel paintings from 1562-1563: *The Fall of the Rebel Angels*, *Mad Meg* and *The Triumph of Death*. Ignoring a few millimetres, the three are the exact same size. *The Fall of the Rebel Angels* is about the origin of sin, *Mad Meg* is set in hell and *The Triumph of Death* deals with the inevitability of death. Hell, sin, death: three torments from which Christ had supposedly redeemed mankind according to the theological doctrine of Atonement. This theory of reconciliation (between God and humanity) was very familiar to 16th-century people and so contemporaries could easily contextualise Bruegel's paintings. Undoubtedly, they also found the humour easier to stomach than we do, especially in *Mad Meg* (who is that mad woman who dares to rob even the devils in hell?) and *The Triumph of Death* (isn't he funny that lovesick man at the bottom right, who forgets everything at the sight of his girl? Or that falsely grinning skeleton embracing the fleeing woman with such pleasure?). "The painters of Southern Europe have never presented the devilish […] in humorous guise. It is a peculiar Flemish phenomenon. In any case, it takes a certain strength of mind to choose to see the horrifying as ridiculous", Conrad Busken Huet writes in *The Land of Rubens*, 1881.

p. 58-59
p. 70-71

In *The Fall of the Rebel Angels* there is once more a wealth of new and surprising details that would have instantly appealed to the art collector of the latter half of the 16th century: new animal species, such as the sloth, the red-capped mangabey and the puffer fish, had only recently been heard of in Europe, following voyages of discovery. Bruegel had an eye for the new elements of life at the time, but also for the mundane ones: in what I call his "anthropological series" – *The Netherlandish Proverbs*, *Children's Games* and *The Fight Between Carnival and Lent* – Bruegel immersed himself in aspects of Brabant's village and urban life with all the keenness and interest of a humanist researcher.

Sin, Humour and Snow

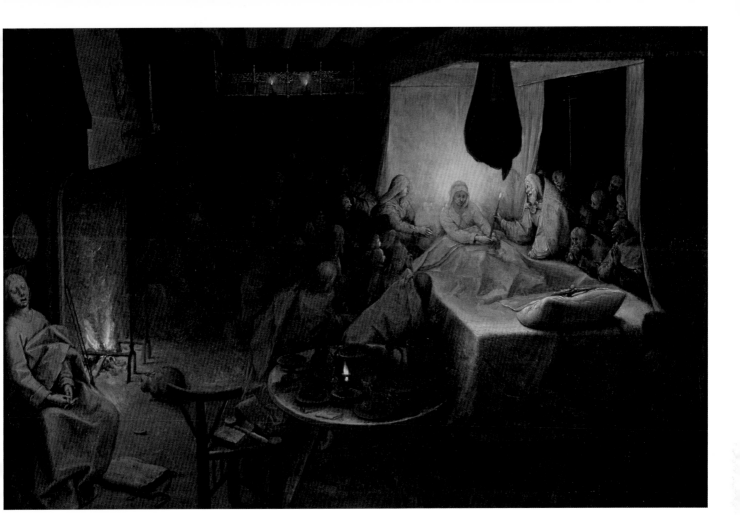

Pieter Bruegel de Oude,
Dood van Maria (ca 1564),
Upton House, Banbury

Pieter Bruegel the Elder,
The Dormition of the Virgin (ca 1564),
Upton House, Banbury

Carnaval en Vasten – verdiepte hij zich in aspecten van het Brabantse volks- en stadsleven, met al de belangstelling van een humanistische onderzoeker.

ZWAAR WEER

Ter gelegenheid van zijn huwelijk in de zomer van 1563 verhuisde Bruegel van de kunststad Antwerpen naar de politieke hoofdstad Brussel. Daar ontwikkelde hij een nieuw spoor in zijn oeuvre: de sneeuwlandschappen. Het was een geniale vondst, een die appelleerde aan de liefde voor het lokale landschap en klimaat. Bruegels sneeuwlandschappen zijn de hele zeventiende eeuw door op grote schaal gekopieerd, zowel door zijn oudste zoon Pieter II als door anderen. Het mooiste sneeuwlandschap van zijn hand is wellicht ook het minst bekende. Het gaat om *De aanbidding der koningen in de sneeuw* uit 1563, een dorpsgezicht in een dansende, warrelende sneeuwbui. Die impressionistisch vallende sneeuw is een uniek gegeven in zijn werk. En het schilderen van sneeuw leidde wellicht tot een verdere exploratie van de mogelijkheden van een beperkt kleurenpalet: van Bruegels hand zijn uit de Brusselse jaren ook drie meesterlijk geschilderde grisailles bekend. In *De dood van Maria* bereikt hij hiermee zelfs expressieve lichteffecten die vooruitwijzen naar Rembrandt.

p. 80

HEAVY WEATHER

For the occasion of his marriage in the summer of 1563, Bruegel moved from the art city of Antwerp to the political capital of Brussels. There he developed a new genre in his oeuvre: winter landscapes. It was a brilliant move, one that appealed to his love for the local landscape and climate. Bruegel's snow scenes were widely copied throughout the 17th century, by his eldest son Pieter II and others. His most beautiful snowscape is probably also his least well known: *The Adoration of the Magi in a Winter Landscape,* 1563, a village scene in a swirling blizzard. The impressionistic depiction of falling snow is unique to this painting. Painting snow may have led him to further exploration of the potentialities of a limited colour palette: three masterfully painted grisailles that we know of date from this period in Brussels. In *The Death of the Virgin* he even achieves expressive light effects that predate Rembrandt.

p. 80

p. 67

We know of a number of Bruegel's clients and collectors by name. The senior civil servant and financier Nicolaas Jonghelinck, for example, and Cardinal Granvelle. What role would these patrons have played? Did they determine the entire content of the paintings? That would be to assume that Bruegel clients were geniuses. It seems more plausible that they provided the broad outlines for themes and left the exquisite details to the master. Or perhaps they even asked Bruegel what he had in mind and then put in their commission. We know that Bruegel's inventiveness and compositional skills, his genius, were famous early on. And all you need to do with a genius is give him the chance to show it.

In the summer of 1566, the Calvinist Iconoclasm was sweeping through the Netherlands. Only the well-guarded capital city of Brussels escaped (for the time being) the mob's destruction of religious art. King Philip II sent his best general, the Duke of Alva, to establish order. In these sombre years on the eve of the Eighty Years War, one can see Bruegel's themes change. He painted the dark trilogy on hell, sin and death in Brabant's golden years, when peace reigned and the economy flourished. With troubled times, he turned to the countryside, to revelry, music, dance and feasting with the prosperous farmers. It was as though he turned his back on disaster and sought out escape through rural idylls. We should be grateful for this choice. Bruegel's peasant scenes are what have defined him in the public imagination in 20th-century Flanders. It seems that he captured our "national character". But what is a national character? We are no longer a nation of farmers, but instead employees. The emphasis on the jolly peasants side of Bruegel can become tedious, especially considering how varied Bruegel's oeuvre actually was and how much it still has to offer the public. Nevertheless, I would like to conclude with the words of the great art historian Ernst Gombrich: "Actually I do not think that there are any wrong reasons for liking a statue or picture."

Short bibliography
- *Bruegel. The Master,* (exh. cat.), Vienna, 2018.
- L. Huet, *Bruegel. De biografie,* third, revised edition, Antwerpen, 2019.
- G. Hutten and J. Melssen, *Kohieren van de honderdste penning van Eindhoven, Woensel en Son 1569-1571,* in *Bijdragen tot de geschiedenis van Kempen en Peelland,* Eindhoven, 1977.
- T.L. Meganck, S. Van Sprang, *Bruegels wintertaferelen. Historici en kunsthistorici in dialoog,* Brussels, 2018.
- T.L. Meganck, *Pieter Bruegel the Elder. Fall of the Rebel Angels. Art, Knowledge and Politics on the Eve of the Dutch revolt,* Brussels-Milan, 2014.

We kennen een aantal opdrachtgevers en verzamelaars van Bruegel bij naam. De hoge ambtenaar en financier Nicolaas Jonghelinck bijvoorbeeld, en kardinaal Granvelle. Welke rol zullen die opdrachtgevers hebben gespeeld? Bepaalden zij alles wat er op het schilderij moest komen? Dan moet je ervan uitgaan dat Bruegel geniale opdrachtgevers had. Het lijkt aannemelijker dat de opdrachtgevers in grote lijnen een thema aangaven en de verrukkelijke details aan de meester overlieten. Of dat ze misschien zelfs aan Bruegel vroegen in welk onderwerp hij zin had, en het vervolgens bestelden. Want het staat wel vast dat Bruegels vindingrijkheid en compositorisch vermogen, zijn genie, al heel snel erkend werden. En een genie moet je kansen geven om dat genie te tonen, meer niet.

In de zomer van 1566 raasde de calvinistische Beeldenstorm door de Nederlanden. Alleen de goed bewaakte hoofdstad Brussel ontsnapte (voorlopig) aan die terroristische vernieling van religieuze kunst. Koning Filips II zond zijn beste generaal, de hertog van Alva, om orde op zaken te stellen. In die donkere jaren, aan de vooravond van de Tachtigjarige Oorlog, zie je Bruegels thematiek veranderen. De duistere trilogie over hel, zonde en dood schilderde hij in de gouden jaren van Brabant, toen er vrede heerste en de economie bloeide. Toen er echt zwaar weer op komst was, richtte hij zich naar het platteland, naar feestgedruis, muziek, dans en lekker eten bij de welvarende boeren. Alsof hij zich afwendde van het onheil en de landelijke idylle opzocht. We mogen hem ook daarvoor wel dankbaar blijven. Bruegels boerentaferelen hebben hem in de twintigste eeuw gedefinieerd bij het publiek in Vlaanderen, België. Alsof hij daarin onze 'volksaard' vastlegde. Maar wat is een volksaard? We zijn intussen allang geen volk van landbouwers meer, maar van bedienden. Soms gaat de nadruk op die jolige Boeren-Bruegel vervelen, vooral omdat Bruegels oeuvre inhoudelijk zo gevarieerd is en het publiek veel meer te bieden heeft. Toch wil ik besluiten met de woorden van de grote kunsthistoricus Ernst Gombrich: 'Ik geloof werkelijk niet, dat er verkeerde redenen zijn waarom men van een beeldhouwwerk, of van een schilderij kan houden.'

Beknopte bibliografie
- *Bruegel. The Master,* (tent.cat.), Wenen, 2018.
- L. Huet, Bruegel. *De biografie*, derde, herziene editie, Antwerpen, 2019.
- G. Hutten en J. Melssen, *Kohieren van de honderdste penning van Eindhoven,* Woensel en Son 1569-1571, in: Bijdragen tot de geschiedenis van Kempen en Peelland, Eindhoven, 1977.
- T.L. Meganck & S. Van Sprang, *Bruegels wintertaferelen. Historici en kunsthistorici in dialoog,* Brussel, 2018.
- T.L. Meganck, *Pieter Bruegel the Elder. Fall of the Rebel Angels. Art, Knowledge and Politics on the Eve of the Dutch revolt,* Brussel-Milaan, 2014.

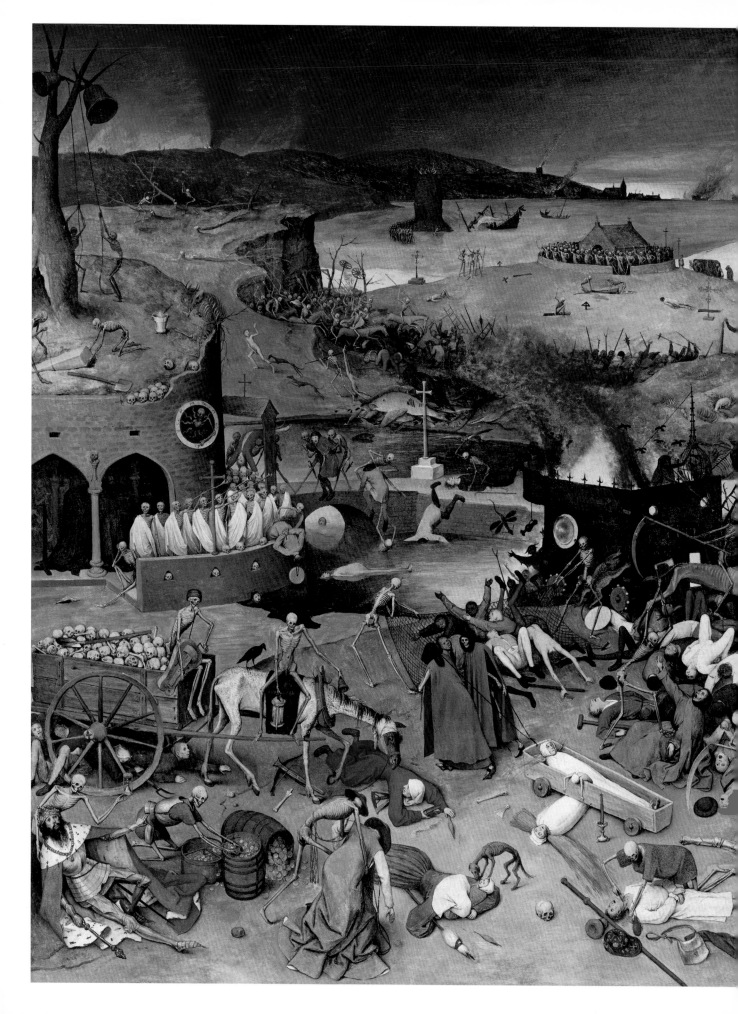

Pieter Bruegel de Oude, *De triomf van de dood* (1562), Museo Nacional del Prado, Madrid
Pieter Bruegel the Elder, *The Triumph of Death* (1562), Museo Nacional del Prado, Madrid

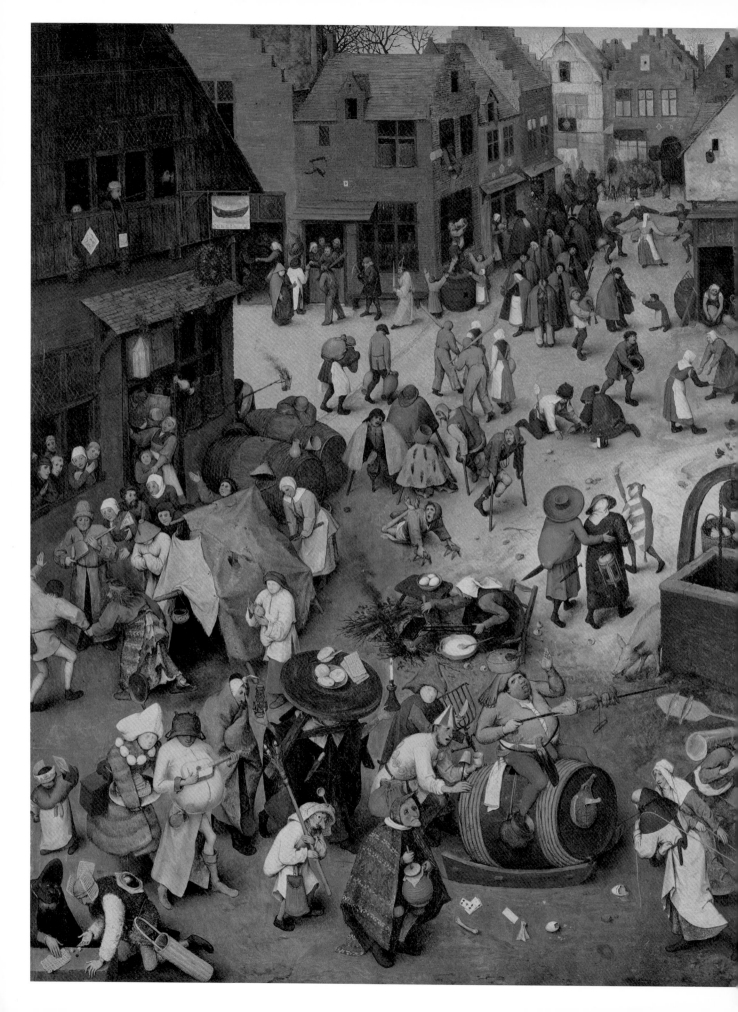

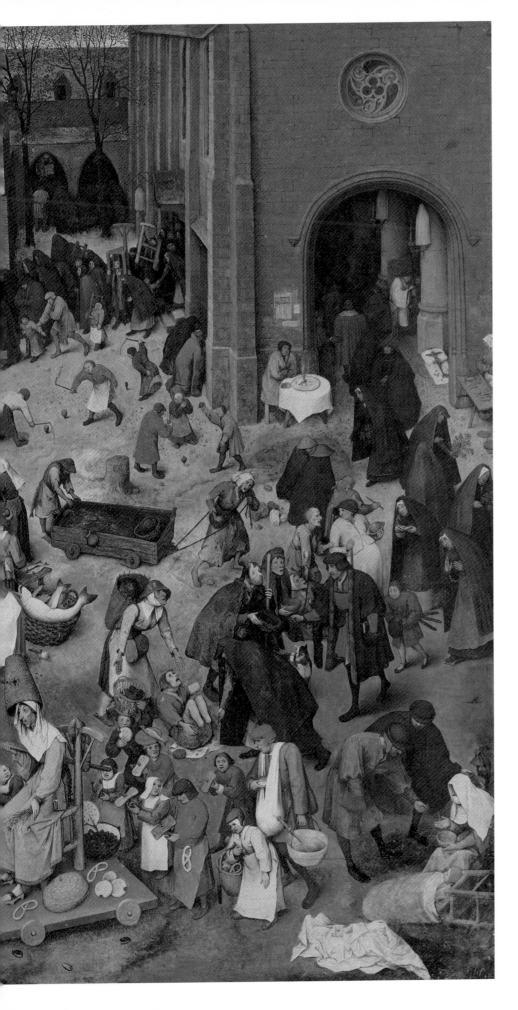

Pieter Bruegel de Oude, *De strijd tussen Carnaval en Vasten* (1559), Kunsthistorisches Museum, Wenen
Pieter Bruegel the Elder, *The Fight between Carnival and Lent* (1559), Kunsthistorisches Museum, Vienna

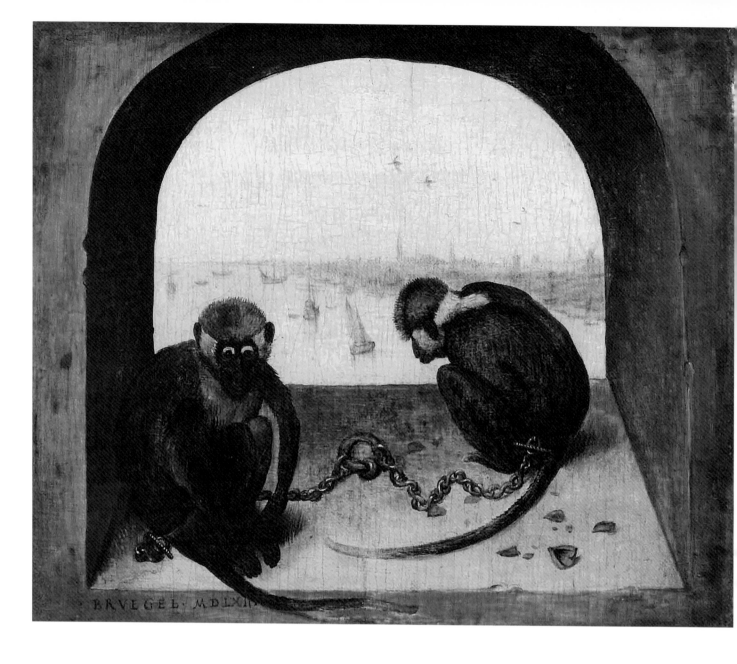

Pieter Bruegel de Oude,
Twee aapjes (1562), Staatliche
Museen zu Berlin, Berlijn

Pieter Bruegel the Elder,
Two monkeys (1562), Staatliche
Museen zu Berlin, Berlin

74

Van Mander, Bruegel en het Pajottenland

De kapel en molen als illustraties van de zestiende-eeuwse kunstenaarspraktijk

Katrien Lichtert

Hoewel Pieter Bruegel de Oude vandaag de dag vooral bekendheid geniet als schilder van boerentaferelen, is hij een van de belangrijkste landschapskunstenaars uit de Lage Landen. Voor zover we weten, startte Bruegel zijn carrière met het maken van landschappen: teke-ningen, prenten en later schilderijen. Het thema blijft een constante in zijn relatief korte carrière en verschillende geschilderde landschappen behoren tot de hoogtepunten van de westerse landschapsschilder-kunst. Dé schriftelijke bron voor Bruegels praktijk als landschaps-kunstenaar is Karel van Manders *Schilder-boeck*. Aan de hand van diens teksten en enkele schilderijen lichten we Bruegels praktijk toe. Daarbij gaan we dieper in op de link tussen het geschilderde en het bestaande landschap, en in het bijzonder op Bruegels band met het Pajottenland.[1]

VAN MANDER OVER HET LANDSCHAP EN ZESTIENDE-EEUWSE KUNSTENAARSPRAKTIJKEN

De belangrijkste schriftelijke bron voor de studie van de zestiende-eeuwse schilderkunst uit de Lage Landen is Karel van Manders *Schilder-boeck* (Haarlem, 1604).[2] Ook voor de studie van Bruegels leven en werk is dat werk onmisbaar: het bevat diens eerste biografie. Minder bekend is dat het *Schilder-boeck* naast kunstenaarsbiografieën nog andere delen bevat, waaronder *Den Grondt der edel vry schilder-const*, een leerdicht over de grond-beginselen van de schilderkunst. Net zoals Bruegels biografie bevat ook de *Grondt* elementaire informatie om Bruegels werk, en in het bijzonder zijn landschapskunst, beter te begrijpen.[3] Het is in feite een handleiding voor beginnende kunstenaars, opgevat als een leerdicht. De auteur draagt het nadrukkelijk op aan jonge schilders-leerlingen en zegt dat hij '*grondt, aerdt, ghestalt en wesen*' van de kunst aan de jeugd wil openbaren. Het werk telt veertien hoofdstuk-ken die verschillende aspecten belichten, zoals de weergave van mensen, dieren, emoties, lichtinval... Het achtste hoofdstuk is gewijd aan het landschap. Van Mander is de eerste auteur die het land-schap als een afzonderlijke categorie behandelt.

Van Mander, Bruegel and the Pajottenland

The chapel and mill as illustrations of 16th-century artistic practices

Katrien Lichtert

Although today Pieter Bruegel the Elder is primarily known as a painter of peasant scenes, he is actually one of the Low Countries' most important landscape artists. As far as we can ascertain, Bruegel began his career with landscapes: drawings, prints and, later, paintings. The genre remained a constant in his relatively short career and several of his painted landscapes are among the highlights of Western landscape painting. Karel van Mander's *Schilder-boeck* is the primary written record of Bruegel's practice as a landscape artist. We explain Bruegel's practice on the basis of this text and a number of his paintings. In doing so, we delve deeper into the connections between the painted and the existing landscape, with a particular focus on Bruegel's bond with the Pajottenland.[1]

VAN MANDER ON LANDSCAPE AND 16TH-CENTURY ARTISTIC PRACTICES

Karel van Mander's *Schilder-boeck* (Haarlem, 1604)[2] is the most important written source for the study of 16th-century painting in the Low Countries. This work is also indispensable for the study of Bruegel's life and work: it contains his first biography. What is less well known is that aside from artist biographies, Van Mander's *Schilder-boeck* comprises other subjects, including a didactic poem *Den Grondt der edel vry schilder-const* which teaches the basics of painting. The *Grondt* also provides basic information for a better understanding of Bruegel's work, and in particular his landscape art.[3] It is, in fact, a manual for beginner artists in the form of a didactic poem. The author dedicates it specifically to young painting students, and says that he seeks to reveal the "basis, nature, form and substance" of art to the youth. The work has fourteen chapters that illuminate various aspects, such as how to portray humans, animals, emotions, light, etc. The eighth chapter is devoted to landscape. Van Mander was the first author to treat landscape as a separate category.

The artist's biographer begins with an invitation for artists-to-be. It reads:

"Young painters should also practise in the landscape, and to that end, sometimes, if the opportunity arises, go out of

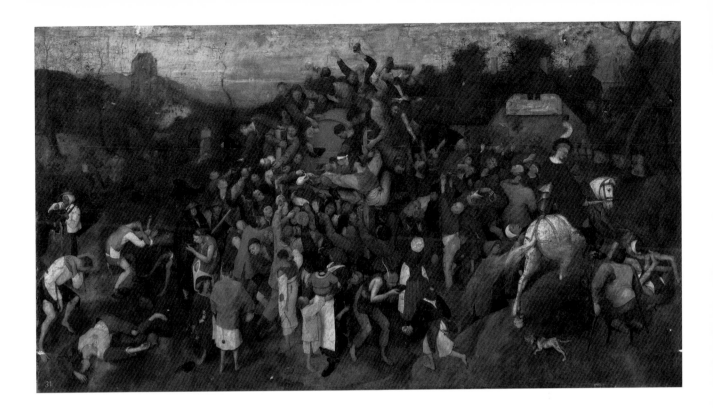

Pieter Bruegel de Oude, *Wijn op het Sint-Maartensfeest* (1566-1567), Museo del Prado, Madrid

Pieter Bruegel the Elder, *The Wine of Saint Martin's Day* (ca. 1565-1568), Museo del Prado, Madrid

De kunstenaarsbiograaf begint met een uitnodiging voor de kunstenaars in wording. Omgezet in modern Nederlands proza luidt het:

'Jonge schilders behoren zich ook in het landschap te oefenen, en daartoe soms, als het gelegen komt, 's ochtends vroeg de stad uit te gaan, om de natuur te zien, en zich meteen te vermaken met wat te tekenen.'

En verder:
'En kom, laat ons vroeg, heel vroeg, met het opengaan van de [stads]poort, samen de tijd wat korten, om de geest te verlichten, en gaan kijken naar de schoonheid die er buiten te zien is, waar gesnavelde muzikanten in het wild fluiten. Daar zullen we veel uitzichten bekijken, die ons allemaal dienen om het landschap tot stand te brengen [...] Kom, je zult – naar ik vertrouw – tevreden zijn over de tocht.'

Van Mander nodigt schilders dus nadrukkelijk uit om hun stads-atelier te verlaten en er in het omringende landschap op uit te trek-ken voor inspiratie. Tijdens de uitstappen moeten ze het landschap goed observeren om daarna zelf landschappen tot stand te brengen. Deze natuurobservaties legde men vast in tekeningen of schetsen 'naar het leven'. De zestiende-eeuwse praktijk van het tekenen naar het leven is gekend. We treffen het begrip geregeld aan in het *Schilder-boeck*, zowel in de *Levens* als in de *Grondt*. Werken naar het leven ziet Van Mander als een vast onderdeel van het leerproces, waarbij leerlingen zich in de eerste plaats bekwamen door te kopië-ren, vooral werk van bekende meesters. Daarnaast is het volgens Van Mander noodzakelijk om *'ernstig te practiseren naer het leven'* en dus te oefenen naar de natuur en zo de omringende werkelijkheid vast te leggen. De biograaf raadt kunstenaars specifiek aan om

the city early in the morning, to see nature and to instantly have the pleasure of drawing something."

And continues:
"And come, let us go out early, with the opening of the (city) gate, to save time together, to lighten the soul, and look at the beauty that there is outdoors, where beaked musicians whistle in the wilderness. There we will gaze upon many views, which will make us able to create landscapes [...] Come, you will – I believe – gain satisfaction from the journey."

So Van Mander explicitly invites painters to quit their city studios and head out to the surrounding countryside to find inspiration. During the excursions, they must observe the landscape carefully and then create their own ones. These nature observations were recorded in drawings and sketches "from life". The 16th-century practice of drawing from life is well known. We regularly encounter the term in the *Schilder-boeck*, both in the *Levens* and the *Grondt*. Van Mander considers working from life to be an integral part of the learning process, which starts with the pupils becoming proficient through copying paintings, especially works by eminent masters. According to Van Mander, it is also necessary "to practise seriously from life" and thus to capture nature and the surroundings. The biographer gives artists specific advice to draw, among other features, "landscapes, houses, ruined castles, and cities" from life.

It is important to our argument that Van Mander mentions Bruegel several times in his discourse as an example of this artistic practice. In the biography, he comments that Bruegel *"[...]had copied many vistas from life in his travels [...]"*. And later, says: *"He had very fixed notions and was clean and nice in his handling of the pen, making many views from life"*.

Van Mander mentions some other painters that he explicitly associated with working from life, including Joris Hoefnagel, Pieter Baltens and Abraham Bloemaert. It would seem from Van Manders theoretical discourse on art that drawing from life was a common practice and that he regards Bruegel as a specialist in this field.

The landscapes and their separate elements that Bruegel drew from life and collected during his excursions and journeys, formed part of the standard repertoire of motifs from which he could draw back in his studio and thus create his pictures. When we consider Bruegel's oeuvre of paintings in its entirety, and take into account its extraordinary richness of detail, the pictorial accomplishment and the complexity of the composition, it becomes clear that the master must have made hundreds, if not thousands, of drawings based on observations of nature.[4] This applies to human figures as well as to landscape and architectural motives. However, such sketches directly made after life are missing from Bruegel's oeuvre. We know of a few figure studies, but they do not then show up in any surviving paintings. Not one sheet contains drawings that we can find in the painted works.

Fortunately, we can identify subjects in the paintings that illustrate the prevalent artistic practice of "working from life". An important factor that indicates that something is based on direct observation is when the same element appears more than once. This is the case, for example, with the so-called "Bruegel farm", a traditional Kempen farmhouse that figures in the painted work no less than four times. The watermill is another such architectural motif, showing up in *The Return of the Herd* and *The Magpie on the Gallows*: we will return to this later. We have an additional argument when we can identify existing buildings from painted architecture. This is rather rare with Bruegel. Urban landmarks are the most obvious architectural motifs, such as the towers of Antwerp's Cathedral of Our Lady (still a church in Bruegel's time), which is recognisable in several paintings, including in the cityscape in the background of *Two Monkeys*.

We will focus on two cases: the church in *The Blind Leading the Blind* and the watermill in *The Return of the Herd* and *The Magpie on the Gallows*.

fig. 1-4

p. 12-13 / p. 10-11

p. 74

p. 8-9

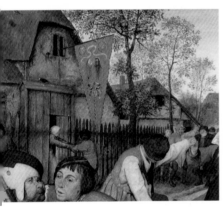

fig. 1-4

onder meer '*landtschappen, huysen, vervallen casteelen, en steden*' naar het leven te tekenen.

Belangrijk voor ons betoog is dat Van Mander in zijn discours over deze kunstenaarspraktijk Bruegel verscheidene malen vermeldt als voorbeeld. In de levensbeschrijving zegt hij hierover: '*[...] in zijn reysen heeft hy veel ghesichten nae 't leven gheconterfeyt [...]*'. En verder luidt het: '*Hy was wonder vast in zyn stellingen en handelde seer suyver en aerdigh met de Pen, makende veel ghesichtkens nae t'leven.*'

Andere schilders die Van Mander specifiek met het werken naar het leven associeert zijn onder meer Joris Hoefnagel, Pieter Balten en Abraham Bloemaert. Uit Van Manders kunsttheoretische discours blijkt dat tekenen naar het leven een gangbare praktijk was en dat hij Bruegel als een specialist ter zake beschouwt.

De landschappen en de afzonderlijke elementen daaruit die Bruegel naar het leven tekende en tijdens zijn uitstappen en reizen verzamelde, maakten deel uit van het standaardrepertoire aan motieven waaruit hij nadien in het atelier putte om zijn composities samen te stellen. Wanneer we Bruegels geschilderde oeuvre in zijn totaliteit beschouwen en rekening houden met de bijzondere detail-rijkdom, het picturale vernuft en de compositorische complexiteit, ligt het voor de hand dat de meester honderden, zo niet duizenden tekeningen op basis van directe natuurobservaties gemaakt moet hebben.[4] Dat geldt voor figuren maar evengoed voor landschappe-lijke en architecturale motieven. In het getekende Bruegeloeuvre ontbreken dergelijke schetsbladen evenwel. We kennen enkele figuurstudies, maar die komen niet terug in de overgeleverde schil-derijen. Geen enkel eigenhandig blad bevat motieven die we letterlijk in het geschilderde werk aantreffen.

Gelukkig vinden we in het geschilderde werk enkele motieven die de gangbare kunstenaarspraktijk van het 'werken naar het leven' illustreren. Een belangrijke aanwijzing dat iets gebaseerd is op directe natuurobservaties, is het gegeven dat hetzelfde element meer dan één keer voorkomt. Dat is bijvoorbeeld het geval voor de zogenaamde 'Bruegelhoeve', een typisch Kempische boerderij die maar liefst vier keer in het geschilderde oeuvre figureert. Nog zo'n architecturaal motief is de watermolen in *De terugkeer van de kudde* en *De ekster op de galg*; daar gaan we verder dieper op in. Een bijkomend argument hebben we in handen wanneer we geschil-derde architectuur kunnen identificeren met nog bestaande gebou-wen. Dat is bij Bruegel eerder uitzonderlijk. Evidente architecturale motieven zijn stedelijke landmarks, zoals de toren van de Antwerpse Onze-Lieve-Vrouwekathedraal (in Bruegels tijd nog een 'kerk'), onder meer te herkennen in het stadsgezicht op de achtergrond van de *Twee aapjes*.

In wat volgt focussen we op twee casussen: het kerkje in *De parabel van de blinden* en de watermolen in *De terugkeer van de kudde* en *De ekster op de galg*.

fig. 1-4
p. 12-13
p. 10-11

p. 74

p. 8-9

DE PARABEL VAN DE BLINDEN EN...

Bruegel schilderde zijn *Parabel van de blinden* in 1568. Het doek verbeeldt een bekend thema uit het Nieuwe Testament. We zien zes blinden van wie de eerste in de rij in de greppel is ge-

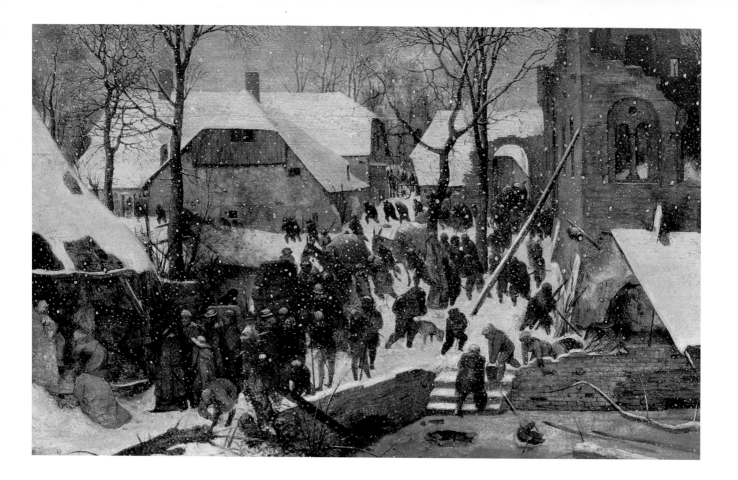

THE BLIND LEADING THE BLIND AND…

Bruegel painted his *The Blind Leading the Blind* in 1568. The canvas depicts a well-known theme from the New Testament. We see six blind men, the first of whom has fallen into a ditch: the rest will inevitably follow. Like so often in a Bruegel, the central theme is foolish human behaviour. Here, it is about "not seeing" in the sense of mental and spiritual blindness. This biblical parable is invariably interpreted in this way, even in the ancient texts. The emphasis is always on the tragedy of the blindness of those who lead others – who are also blind. Topics such as faith, heresy and spiritual blindness were particularly pertinent in Bruegel's time. The Catholic Church was under fire and religious issues were burning topics. It is not for us to discuss the symbolic weight of the work and possible allusions to contemporary politics here. We zoom in on the landscape: specifically, on the church in the background, a rare example in Bruegel's painted works that

p. 77

perfectly illustrates his landscape artist practices.

… THE SAINT ANNA CHAPEL

It has long been established that the church in *The Blind Leading the Blind* is the Saint Anna Chapel in Sint-Anna-Pede, now part of the municipality of Dilbeek. The chapel certainly existed as early as the 13th century. It was one of nine subsidiary churches of Sint-Pieters-Leeuw, in the parish of Itterbeek. Sint-Anna-Pede extends over the two banks of the Pede, a tributary of the Senne river, which flows from Sint-Martens-Lennik to Sint-Gertrudis-Pede, Sint-Anna-Pede and past Veeweide (Anderlecht) to come out in the Senne. The old settlement lies nearby, at the Pede crossing on the main Halle-Leeuw-Asse road.

The building itself is an oriented church with a pseudo-basilical construction. The oldest part, the Romanesque chancel, was probably built in the 13th century while the other sections are in the late Gothic style. The chancel and western

Pieter Bruegel de Oude,
De aanbidding der koningen in de sneeuw (1563), Sammlung Oskar Reinhardt, Winterthur

Pieter Bruegel the Elder,
The Adoration of the Magi in a Winter Landscape (1563), Sammlung Oskar Reinhardt, Winterthur

sukkeld. De rest zal onvermijdelijk volgen. Zoals zo vaak bij Bruegel is het centrale thema dwaas menselijk gedrag. Hier gaat het specifiek om 'niet zien' en om geestelijke of spirituele blindheid. Ook in oude teksten wordt de Bijbelse parabel steeds zo begrepen. Daarbij ligt de nadruk herhaaldelijk op de tragiek van de blindheid bij diegenen die anderen – eveneens blinden – zouden moeten leiden. Thema's als geloof, dwaalleer en geestelijke blindheid waren in Bruegels tijd bijzonder relevant. De katholieke kerk lag onder vuur en religieuze vraagstukken waren brandend actueel. De symbolische geladenheid van het werk en mogelijke allusies op contemporaine toestanden laten we hier verder onbesproken. We zoomen in op het p. 77 landschap, meer bepaald op het kerkje in de achtergrond, een zeldzaam voorbeeld in Bruegels geschilderde oeuvre dat zijn praktijk als landschapskunstenaar treffend illustreert.

... DE SINT-ANNAKAPEL

Het kerkje op *De parabel van de blinden* wordt sinds lang herkend als de Sint-Annakapel in Sint-Anna-Pede, nu een deelgemeente van Dilbeek. De kapel bestond zeker al in de dertiende eeuw. Het was een van de negen dochterkerken van Sint-Pieters-Leeuw, in de parochie van Itterbeek. Sint-Anna-Pede strekt zich uit over de twee oevers van de Pede, een zijrivier van de Zenne die van Sint-Martens-Lennik naar Sint-Gertrudis-Pede, Sint-Anna-Pede en Neerpede loopt en voorbij Veeweide (Anderlecht) in de Zenne uitmondt. Daarnaast ligt de oude nederzetting op de grote weg Halle-Leeuw-Asse aan de overgang van de Pede.

Het gebouw zelf is een georiënteerde kerk met pseudobasilicale aanleg. Het romaanse koor, het oudste deel, werd wellicht gebouwd in de dertiende eeuw en de overige delen zijn in laatgotische stijl. Koor en westertoren zijn opgetrokken uit kalkzandsteen.[5] Ook de sokkel van het schip, tot aan de druiplijst van de vensterafzaten, is in zandsteen en de zijmuren bestaan uit baksteen met zandstenen banden. In de zuidgevel begint dit patroon pas hoger bij de eerste twee traveeën. De toren heeft vier geledingen, met op de hoeken getrapte steunberen onder een ingesnoerde naaldspits. Het gebouw staat ten westen van de oorspronkelijke dorpsdries en werd in 1948 beschermd. Het verdwenen kerkhof is nog zichtbaar op de p. 20-21 Ferrariskaart (1770-1778).

Bij een eerste vergelijking van Bruegels kerkje met de huidige kapel vallen naast de opvallende overeenkomsten ook verschillen op. In *De parabel* heeft het koor nog zijn romaanse vorm, niet de laatgotische spitsboogvensters. Het is ook kleiner afgebeeld dan het nu oogt en de nok van het schip komt hoger dan die van het koor. De verdwenen kruisbeuk is nog aanwezig. Een latere vergroting van het koor wordt niet vermeld in de literatuur. In 1575 werd de zuidelijke sacristie haaks op het koor gebouwd en in 1639 werden de midden- en zijbeuken overwelfd met kruisribgewelven. Op twee figuratieve kaarten van begin achttiende eeuw zien we de kerk nagenoeg zoals ze er nu uitziet. Enkel de sacristie heeft een groot venster, niet het huidige rechthoekige venstertje. Verder lijkt ook de nokhoogte van het koor lager dan die van het schip, zoals bij Bruegel. Vandaag lijken de nokhoogtes van schip en koor ongeveer even hoog. Het is dus duidelijk dat Bruegel zich voor zijn kerkje heeft

tower are made from sand-lime brick.[5] The base of the nave – up to the hood moulding's dripstone – is also in sandstone and the walls are of brick with sandstone ornamentation. In the south façade, the pattern starts higher up, at the first two bays. The tower has four sections, with stepped buttresses under a constricted spire on the corners. The building stands to the west of the original village common and was listed in 1948. The long-gone cemetery can be seen on the Ferraris Map (1770-1778).

p. 20-21

Upon an initial comparison of Bruegel's church with today's chapel, aside from the striking similarities one can also see differences. In *The Blind*, the chancel still has its Romanesque form and not the late Gothic pointed-arch windows. It is also depicted smaller than it looks now and the ridge of the nave is higher than that of the chancel. The missing crossbeam is still present. A later enlargement of the chancel is not mentioned in the literature. In 1575, the south sacristy was constructed perpendicular to the chancel and in 1639 the central and side aisles were vaulted over with cross-ribbed vaults. On two figurative maps from the early eighteenth century, we see the church almost as it looks now. But the sacristy has a large window as opposed to the small rectangular one it has today. Furthermore, the ridge height of the chancel appears to be lower than that of the nave, as in the Bruegel. Today, the ridge heights of the nave and chancel seem to be about the same. So it is clear that Bruegel based his church on the Saint Anna Chapel as it looked in the 1560s and which is still recognisable to us today.

Local historians identified the ditch into which the first blind person fell as the Pede stream, but that is unlikely. As entire works, Bruegel's landscapes are rarely topographical. They are hybrid, or assembled landscapes, composed by the artist combining impressions and motifs borrowed from reality and mixed together with the imaginary. This applies in particular to the large-scale, painted landscapes.

This does not prevent the identification of elements derived from reality, such as the Bruegel farm or the church. In *The*

Blind Leading the Blind, the composite nature of the landscape is actually underpinned by the presence of the Bruegel farm, which we also see in *The Adoration of the Magi in a Winter Landscape* (1563), *The Wine of Saint Martin* (1566/1567) and *The Peasant Dance*, c. 1568. Bruegel drew on various sources here and combined the elements very convincingly.

p. 80

p. 86-87

THE WATERMILL

There are numerous watermills and windmills in the background of Bruegel's landscapes. Although mills were part of the fabric of most villages in the Middle Ages, few have survived. In our regions, watermills were first built around the 800s, and windmills appeared from the early 11th century onwards. A large number of them were so-called seigneurial mills: mills that belonged to the lords, who obliged the local peasants to grind their corn there for payment, often in the form of part of their harvest.

A typological comparison of the different mills depicted by Bruegel reveals that they are more often than not standardised components. Their presence in the landscape is important purely from a compositional point of view and to underscore the rural and bucolic character of the scene. Where this is the case, the individual features of the buildings have not been elaborated and it is the general appearance of the mill – or rather, "a" mill – that matters. However there are mills in Bruegel's work that are executed in more detail. One interesting example is the watermill depicted in the landscape in the background of both *The Return of the Herd* (1565) and *The Magpie on the Gallows* (1568). Bruegel based the two mills on the same prototype: the details are identical, although they are mirror images. The mill still standing in Sint-Gertrudis-Pede in Schepdaal, in the municipality of Dilbeek, may be the original mill Bruegel based his prototype on.

fig. 5-6

The earliest document mentioning this mill dates from 1392. The mill was the fifth seigneurial mill in the Gaasbeek region. The Pede mill is a grain mill. It is powered by an overshot wheel, which

fig. 5-6

gebaseerd op de Sint-Annakapel zoals die er in de jaren 1560 uitzag en in onze tijd nog altijd herkenbaar is.

De sloot waarin de eerste blinde is gevallen identificeerden lokale heemkundigen als de Pedebeek, maar dat is weinig waarschijnlijk. In hun totaliteit zijn Bruegels landschappen zelden topografisch. Het zijn 'hybride' of samengestelde landschappen, waarin de kunstenaar indrukken en motieven die hij aan de realiteit ontleent, combineert met imaginaire elementen. Dat geldt met name voor de geschilderde landschappen op groot formaat.

Dit staat de identificatie van aan de realiteit ontleende *elementen*, zoals de Bruegelhoeve en het kerkje, niet in de weg. In *De parabel van de blinden* wordt het samengestelde karakter van het landschap net ondersteund door de aanwezigheid van de Bruegel-hoeve, die we ook in *De aanbidding in de sneeuw* uit 1563, *Wijn op het Sint-Maartensfeest* uit 1566/1567 en *De dorpskermis* uit ca. 1568 zien. Bruegel putte uit verschillende bronnen en combineerde hier motieven die hij samenbalde tot een overtuigende compositie.

p. 80
p. 86-87

DE WATERMOLEN

In Bruegels achtergrondlandschappen treffen we talrijke water- en windmolens aan. Hoewel molens in de middeleeuwen tot het standaardmeubilair van de meeste dorpen behoorden, bleven er slechts weinig bewaard. In onze contreien werden watermolens voor het eerst gebouwd rond de jaren 800 en begin elfde eeuw verschenen de windmolens. Een groot aantal ervan waren zogenaamde banmolens: molens van de landsheer die de lokale boerenbevolking verplicht gebruikte om de oogst te malen in ruil voor een vergoeding, vaak een deel van de graanoogst.

Een typologische vergelijking van de door Bruegel afgebeelde molens leert ons dat het vaak om gestandaardiseerde componenten gaat. Hun aanwezigheid in het landschap is belangrijk vanuit compositorisch oogpunt en om het landelijke en bucolische karakter te benadrukken. In dergelijke gevallen zijn de individuele kenmerken van de gebouwen dus niet uitgewerkt en primeert het algemene uitzicht van de molen – beter: 'een molen'. Bepaalde molens in Bruegels werk zijn evenwel gedetailleerd weergegeven. Een interessant voorbeeld is een watermolen in het achtergrondlandschap van fig. 5-6 zowel *De terugkeer van de kudde* (1565), als *De ekster op de galg* (1568). Bruegel baseerde de twee molens op hetzelfde prototype; ze zijn tot in de details gelijk, zij het in spiegelbeeld. Het prototype is wellicht de nog bestaande molen van Sint-Gertrudis-Pede in Schepdaal, een deelgemeente van Dilbeek.

Het vroegste document dat deze molen vermeldt, dateert van 1392. Toen werd de molen de vijfde banmolen van het land van Gaasbeek. De molen van Pede is een graanmolen. Hij wordt aangedreven door een bovenslagrad, waarbij de waterstroom bovenaan op het rad valt. Bij dit type wordt het vermogen in hoofdzaak geleverd door de zwaartekracht en bijgevolg bepaald door het hoogteverschil tussen het opgestuwde beekpeil en het peil van de beek stroomafwaarts, de Pedebeek. In de gevelankers van de huidige molen prijkt het jaartal 1774 en boven de deuromlijsting 1763; deze data refereren aan een restauratiecampagne nadat een deel van de molen werd verwoest door een brand (tweede helft zeventiende

means that the water flows over the top of the wheel. With this type of system, the power is mainly supplied by gravity and is therefore determined by the difference in height between the dammed stream and the downstream level of the water in the river. The year 1774 adorns the wall ties in the façade of the current mill and the year 1763 above the doorframe: these dates refer to the restoration that was undertaken after a fire (second half of the 17th century). The current building consists of the mill house with wheel, the living accommodation, a stable and a barn.

When comparing the building in *The Return of the Herd* and *The Magpie on the Gallows* with this mill, the general appearance appears the same. The number of windows is correct, but the wheel shaft in Bruegel's mill house is located under the middle window while that of the Pede mill is more to the right. It was probably moved during restoration works. The current structure of the mill dates from 1763; between the second and third window (counting from the right), we can see a chiselled stone in the form of a bridge in which the axis turned. This indicates the original location of the wheel. The lower part is sealed up with bricks and the wheel shaft is now located in the lower part, which was moved. The left section of the roof is also exactly the same as in Bruegel's portrayal. The right section could have looked the way he painted it. In addition, there is no gangway or elevation to be seen, but one can imagine that the original door was roughly in the same place as in Bruegel's mill, under the fourth window from the left. Based on this image analysis and the available information on the restoration, it would seem that Bruegel did indeed base his mill on the Sint-Gertrudis-Pede mill as it looked in the 1560s. The mill is within walking distance of the Sint-Anna-Pede chapel. Both the chapel and the mill are located only twelve kilometres from Bruegel's home in the centre of Brussels, near Bogaardenstraat and Manneke Pis.[6]

The two cases discussed testify to what Karel van Mander described so eloquently in his *Schilder-boeck*: Bruegel's practice of drawing from life. They also "prove" that he made trips to surrounding villages and was inspired by the landscape he encountered there. The Dilbeek chapel and mill shed light on a fundamental aspect of Bruegel's work that is now lost: that it includes the numerous sketches from life and the composition drawings upon which he based his paintings.

1 This essay is based on my dissertation, which included a close examination of Bruegel's landscapes with a particular focus on the urban landscapes and architecture. See: Katrien LICHTERT, *Beeld van de stad. Representaties van stad en architectuur in het oeuvre van Pieter Bruegel de Oude* (unpublished doctoral thesis, Ghent University 2014).

2 Karel VAN MANDER, *Het Schilder-Boeck waer in Voor eerst de leerlustighe Ineght den grondt der Edel VRY SCHILDERCONST in verscheyden deelen Wort voorghedraghen Daer nae in dry deelen t'leuen der vermaerde doorluchtighe Schilders des ouden en nieuwen tyds Eyntlyck d'wtlegghinghe op den METAMORPHOSEON pub. Ouidij Nasonis Oock daerbeneffens wtbeeldinghe des figueren Alles sienstich en nut den schilders Constbeminders en dichter oock allen staten van menschen*, Haarlem 1604.

3 Voor *Den Grondt*, see: Karel VAN MANDER, *Den Grondt der edel vry schilderconst. Facsimile, vertaling en annotaties door H. Miedema*, ed. H. Miedema, 2 vols., Utrecht 1973.

4 For Bruegels drawings "from life", see: Manfred SELLINK, 'The Dating of Pieter Bruegel's Landscape Drawings Reconsidered and a New Discovery', *Master Drawings* 51 (2013), pp. 219-322.

5 These sand-lime bricks were mined in the lime-rich sandstone quarries in Dilbeek. This building material was popular from the early Middle Ages onwards. Numerous religious and secular buildings in and around Brussels testify to this. Well-known examples of this '*steenwerc van Dyelbeke*' (stonework of Dilbeek) include the Sint-Michiels and Sint-Goedele cathedrals, the Brussels townhall and the parish churches of Dilbeek and Itterbeek.

6 Bruegel never lived in the so-called Bruegelhuis in Hoogstraat. See: J. BASTIAENSEN, 'Waar woonde Pieter Bruegel de Oude in Brussel', *Openbaar Kunstbezit Vlaanderen* 2016:3, pp. 10-16.

eeuw). Het huidige bouwwerk bestaat uit het molenhuis met rad, het woonhuis, de stal en een schuur.

Bij een vergelijking van het gebouw in *De terugkeer van de kudde* en *De ekster op de galg* met het huidige molengebouw blijkt het algemene uitzicht overeen te komen. Zo klopt ook het aantal vensters, maar bevindt de spil van het rad in Bruegels molengebouw zich onder het middelste raam, terwijl dat van de Pedemolen zich meer naar rechts bevindt. Waarschijnlijk werd het bij de restauratie-campagne verplaatst. De huidige structuur van de molen dateert van 1763; tussen het tweede en het derde venster (van rechts geteld) zien we een uitgebeitelde steen in de vorm van een brug waarin de as draaide. Dat geeft de oorspronkelijke plaats van het rad aan. De plaats van het onderste gedeelte is dichtgemetseld met bakstenen en de spil van het rad ligt nu in het onderste gedeelte, dat verplaatst werd. Ook het linkerdeel van het dak is exact hetzelfde als in Brue-gels voorstelling. Mogelijk zag het rechterdeel eruit zoals hij het schilderde. Daarnaast is er geen loopplank of verhoog voor het rad te zien, maar kan men zich voorstellen dat de oorspronkelijke deur zich ongeveer op dezelfde plaats bevond als in Bruegels molen-gebouw, onder het vierde raam van links. Als we ons baseren op deze beeldanalyse en op de beschikbare informatie over de restau-ratie, lijkt het erop dat Bruegel zich wel degelijk baseerde op de watermolen van Sint-Gertrudis-Pede zoals die er in de jaren 1560 uitzag. De molen ligt op wandelafstand van de kapel van Sint-Anna-Pede. Zowel de kapel als de molen ligt op slechts een twaalftal kilometer van Bruegels woning in Brussel centrum, bij Manneke Pis aan de Bogaardenstraat.[6]

Zoals Karel van Mander het zo treffend beschrijft in zijn *Schil-der-boeck*, getuigen de twee besproken casussen van Bruegels praktijk van het tekenen naar het leven. Ze 'bewijzen' ook dat hij uitstappen maakte naar omringende dorpen en zich daarbij liet inspireren door het landschap. De Dilbeekse kapel en molen werpen zo een licht op een fundamenteel facet van het Bruegeloeuvre dat verloren is gegaan: de talrijke schetsen naar het leven en de compositietekeningen waarop hij zijn geschilderde werk baseerde.

[1] Deze bijdrage is gebaseerd op mijn proefschrift, waarin ik Bruegels landschappen, en in het bijzonder representaties van het stedelijk landschap en architec-tuur, uitvoerig onderzocht. Zie: Katrien LICHTERT, *Beeld van de stad. Representaties van stad en architec-tuur in het oeuvre van Pieter Bruegel de Oude* (onuitge-geven doctoraatsverhandeling, Universiteit Gent, 2014).
[2] Karel VAN MANDER, *Het Schilder-Boeck waer in Voor eerst de leerlustighe Ineght den grondt der Edel VRY SCHILDERCONST in verscheyden deelen Wort voorghedraghen Daer nae in dry deelen t'leuen der vermaerde doorluchtighe Schilders des ouden en nieuwen tyds Eyntlyck d'wtlegghinghe op den META-MORPHOSEON pub. Ouidij Nasonis Oock daerbenef-fens wtbeeldinghe des figueren Alles sienstich en nut den schilders Constbeminders en dichter oock allen staten van menschen*, Haarlem, 1604.

[3] Voor *Den Grondt*, zie: Karel VAN MANDER, *Den Grondt der edel vry schilderconst. Facsimile, vertaling en annotaties door H. Miedema*, 2 vols., Utrecht, 1973.
[4] Voor Bruegels tekeningen 'naer het leven', zie: Manfred SELLINK, 'The Dating of Pieter Bruegel's Landscape Drawings Reconsidered and a New Disco-very', in: *Master Drawings* 51 (2013), pp. 219-322.
[5] Deze kalkzandsteen werd gewonnen in de kalkrijke zandsteengroeven in Dilbeek. Het bouwmateriaal was populair vanaf de vroege middeleeuwen. Talrijke religieuze en seculiere bouwwerken in en rond Brussel getuigen daar nog van. Bekende voorbeelden in dit '*steenwerc van Dyelbeke*' zijn de Sint-Michiels- en Sint-Goedelekathedraal, het Brusselse stadhuis en de parochiekerken van Dilbeek en Itterbeek.
[6] Bruegel woonde niet in het zogenaamde Bruegel-huis in de Hoogstraat. Zie: J. BASTIAENSEN, 'Waar woonde Pieter Bruegel de Oude in Brussel', in: *Open-baar Kunstbezit Vlaanderen* 2016:3, pp. 10-16.

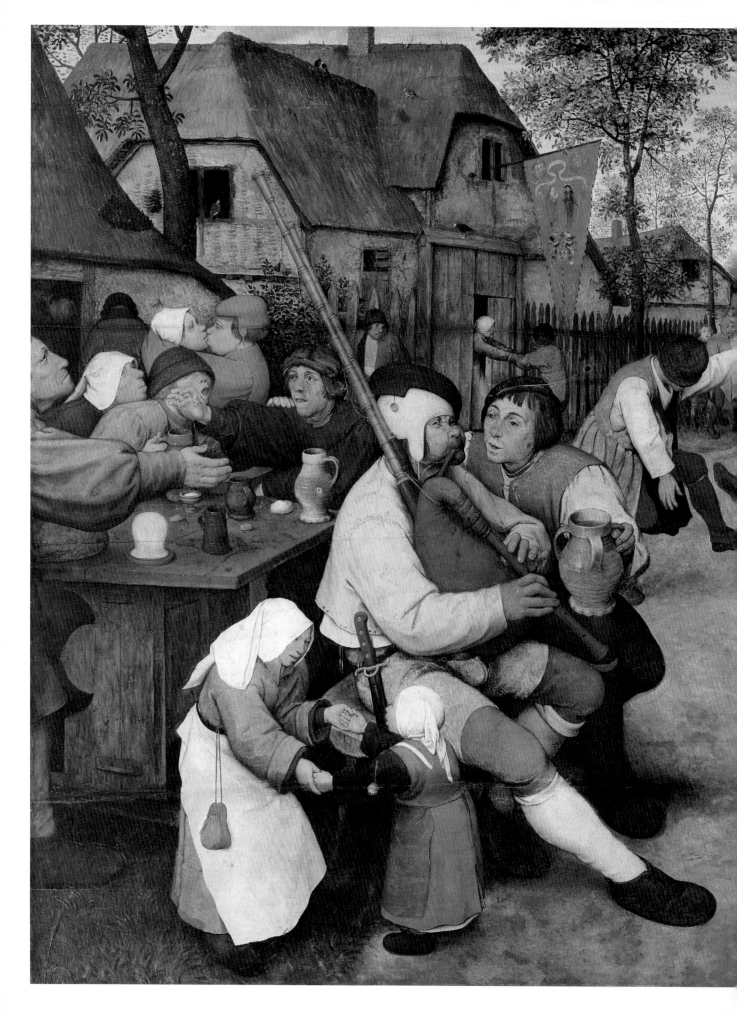

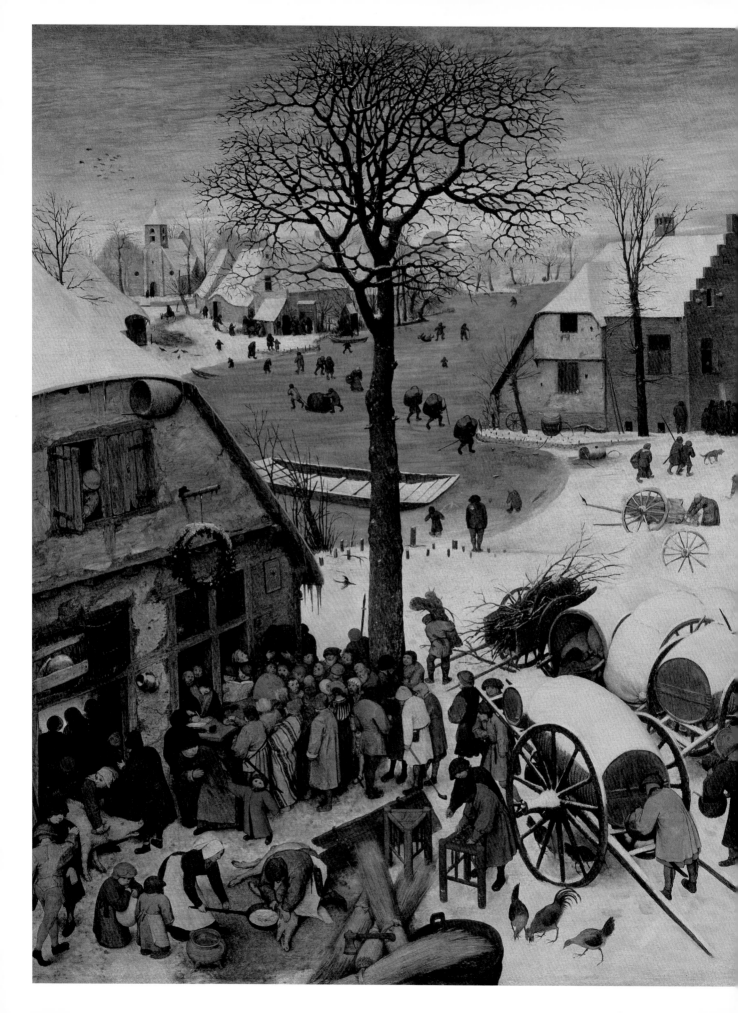

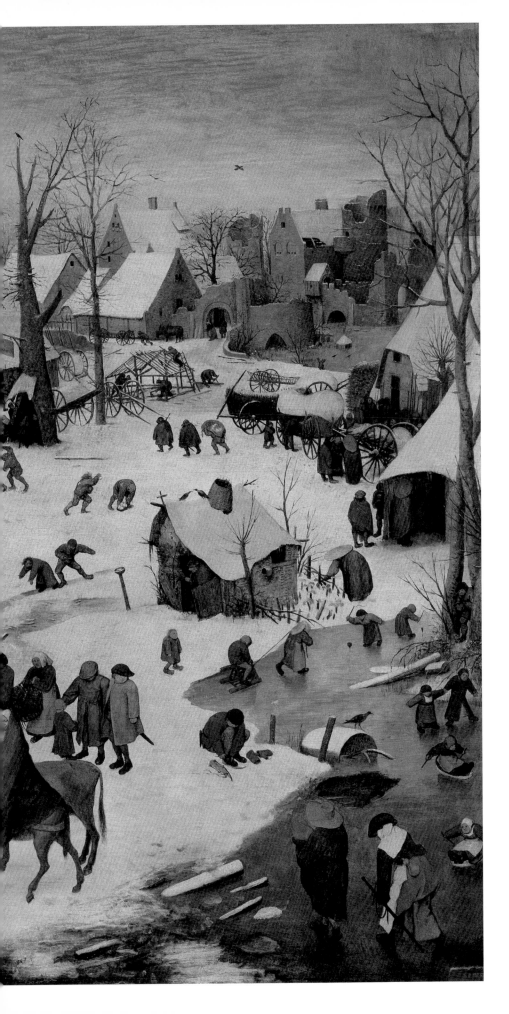

Pieter Bruegel de Oude, *De volkstelling te Bethlehem* (1566), Koninklijke Musea voor Schone Kunsten van België, Brussel
Pieter Bruegel the Elder, *Census at Bethlehem* (1566), Royal Museums of Fine Arts of Belgium, Brussels

Pieter Brueghel de Jonge,
De volkstelling te Bethlehem (1566),
Koninklijke Musea voor Schone
Kunsten van België, Brussel

Pieter Brueghel the Younger,
Census at Bethlehem (1566),
Royal Museums of Fine Arts of
Belgium, Brussels

Over onzichtbare gorilla's, sauvegardes en Bruegel
Tegenstellingen en verbanden

Marc Jacobs

Heb je ooit de video van Daniel Simons gezien van zes basketbal-spelers in actie, waarbij je moet tellen hoeveel passes de drie in het wit geklede spelers onderling uitwisselen? Tijdens die bijna ander-halve minuut stapt een zich even op de borst roffelende gorilla van rechts naar links door het beeld. Meer dan de helft van de proef-personen ziet hem niet. Je kan het filmpje terugvinden door *The invisible gorilla* in te tikken in YouTube of als URL. Maar als je zo'n titel meekrijgt is, net zoals in het oeuvre van Bruegel, het experiment al deels verprutst: *spoiler alert*. En toch, zo wordt je blik weer op een andere manier geframed en ontgaan andere details je, zo toonde Simons in vervolgvideo's aan.[1]

MIDDELEEUWSE AUTOBANDEN

Dertig jaar geleden voerde de Waalse antropoloog Albert Piette experimenten uit met carnavalsvieringen en historische optochten. Hij bracht die in beeld door foto's te maken die er net naast mikten. Denk bijvoorbeeld aan het horloge aan de pols van de Maagd Maria in de kerststal. Of recent aan het glas cola of de smartphone in een Bruegelscène. De autobanden onder het rijdende middeleeuwse tafereel en de elektriciteitsdraden of vliegtuigen op de uitgezoomde beelden van de historische optocht. Niet alleen de betrokkenen reageerden betrapt of geïrriteerd toen ze met deze details gecon-fronteerd werden. Ook Waalse volkskundigen waren er niet over te spreken: hoe kon een wetenschapper nu bewust verkeerd inzoomen bij het in beeld brengen van volkscultuur? Piette bouwde er een hele theorie rond, over de kleinmenselijke modus. Zijn experiment maakt duidelijk hoezeer we verondersteld worden zaken niet te zien, af te blokken of te negeren bij het bekijken van traditionele cultuur of folklore.

Piettes werk is compatibel met dat van andere wetenschap-pers, zoals Bruno Latour, Luc Boltanski of Laurent Thevenot. Volg de details waarheen ze je leiden en ontdek zo de machtsnetwerken. De aandacht vestigen op bepaalde details en vandaar uit een heel andere context oproepen: het maakt duidelijk dat er meerdere (argumentatie)werelden zijn. Wat gebeurt er als je wijst naar de familiefoto op het bureau van de directeur die je met statistieken en tabellen in de hand aan het uitleggen is waarom je moet afvloeien?

On invisible gorillas, safeguards and Bruegel
Contradictions and connections

Marc Jacobs

Have you ever watched Daniel Simons' video of six basketball players, where you are supposed to count how many times the players wearing white pass the ball? During the nearly one and a half minutes of the video, someone in a gorilla suit walks from right to left of the picture pounding their chest. Over half of the test subjects did not see it. You can find the video by typing *The invisible gorilla* into YouTube or as a URL. But the title is a spoiler: once you know it, just as when interpreting paintings by Bruegel, the experiment is partly ruined. On the other hand, then your gaze has actually been framed in another way and you will miss other details, as Simons demonstrated in follow-up videos.[1]

MEDIEVAL CAR TYRES

Thirty years ago, the Walloon anthropologist Albert Piette experimented with carnivals and historical processions. He deliberately took photographs that aimed off focus or just outside the dominant frame. For example, the wristwatch a Virgin Mary is wearing in a nativity scene. Or more recently, the glass of coca cola or the smartphone in a Bruegel scene; the car tyres under the float with a medieval scene; the electric wires or aeroplane trails on zoomed-out images of a historical procession. It was not only those who were involved that were offended or irritated when confronted with these details: Walloon folklorists were unhappy too: why would a scholar deliberately zoom in wrongly when documenting popular culture? Piette built an entire theory around this, about the "minor mode" of reality. His experiments make it clear how much we are not supposed to see, are supposed to block or ignore, when viewing traditional culture or folklore.

Piette's work is compatible with that of other scholars like Bruno Latour, Luc Boltanski and Laurent Thevenot. Follow the details wherever they lead you and discover the power networks. Pay attention to particular details and because you did they will conjure up a completely different context: it is clear that there are several (argumentation) worlds. What happens if you point at the family photograph on your director's desk while he is explaining, with the aid of statistics and charts, that the company has to downsize?

For me, experiencing the World Wide Web – and especially hyperlinks – was a real eye opener: double click with the mouse or your finger and you jump to another place. It provides a very different way of talking about Bruegel's paintings,

Voor mij waren de ervaringen van het WereldWijde Web, en met name hyperlinks, een eyeopener: dubbelklik met de muis of je vinger en je springt naar een andere plek. Het levert heel andere manieren op om te spreken over schilderijen van Bruegel. Veel krachtiger dan de bekende metaforen van de puzzel of het raadsel.

Je bent amper vier alinea's ver en al behoorlijk geprikkeld om goed op te letten, onderweg met dit project. Niet alleen bij het bekijken en bespreken van de reproducties van Bruegelbeelden, maar ook bij het niet negeren van de zonnepanelen, windmolens, camera's, wifi-bakjes, bushokjes, elektrische fietsen… en hier en daar mensen met fluogele hesjes. Zijn dat nu passende elementen in onze Bruegeltochten of net niet?

VOLKSCULTUUR

p. 72-73

Bruegels schilderij dat bekendstaat als *De strijd tussen Carnaval en Vasten* uit 1559 werd gebruikt om een invloedrijke theorie te illustreren. In 1978 publiceerde Peter Burke de stelling dat er tussen de zestiende en de negentiende eeuw een scheiding tussen volks- en elitecultuur groeide, waarbij groepen afstand namen van die traditionele cultuur en ze zelfs probeerden te veranderen of (bij) te schaven. Geestelijke en wereldlijke autoriteiten scherpten het onderscheid tussen sacrale en profane tijden, handelingen en plaatsen aan. Dit ging zelfs zover dat die tradities van boeren en vissers in de negentiende en twintigste eeuw herontdekt en gedocumenteerd werden als folklore. Het voorlopige eenentwintigste-eeuwse eindpunt is hun ophemeling door UNESCO als immaterieel cultureel erfgoed. Zo ontdekte ik hoe de framing als volkscultuur ('zoals Bruegel die geschilderd had') doorwerkte, bijvoorbeeld in de impliciete 'geen elektriciteit'-regel in de eerste (internationale) UNESCO-inventarissen van immaterieel erfgoed: wel doedelzakken, draailieren en akoestische gitaren, maar geen synthesizers en elektrische gitaren alsjeblieft (al heeft in 2018 de opname van reggae in de representatieve lijst van UNESCO die ban misschien doorbroken).[2]

Vanaf de zestiende eeuw vond iets plaats dat soms omschreven wordt als 'de onttovering van de wereld' of 'de wetenschappelijke revolutie'. Het onderscheid tussen natuur en cultuur werd scherper en oude ideeën van de samenhang, tussen humeuren, klimaat en de stand van de sterren, of hekserij en toverkracht werden losgelaten. Na de middeleeuwen maakten technieken van machtsuitoefening op afstand furore: denk aan estafettepost, boekdrukkunst, cartografie, verzamelingen in vorstenhoven, bibliotheken en andere 'rekencentra', zoals Latour ze noemt. Ergens naartoe gaan, tekenen of op andere manieren stabiliseren en mobiel maken, meenemen en combineren. In zijn boek *Wetenschap in actie* verklapt Bruno Latour hoe (wetenschappelijke) feiten geconstrueerd worden en hoe van buitenwerelden binnenwerelden worden gemaakt. Diverse mensen in Bruegels netwerk, zoals de cartograaf Abraham Ortelius met zijn atlassen, of de uitgevers van reeksen prenten van landschappen (zoals Pieter ze aanleverde) en monumenten, hadden een grote impact. Bruegel verzamelde ze tijdens zijn reizen door en over de Alpen, maar evengoed als etnograaf avant la lettre, zoals Karel van Mander schreef over zijn expedities '*dickwils buyten by*

and one that is far more fruitful than the commonly used metaphors of the puzzle or riddle.

After just four paragraphs, you are probably already quite sensitised to pay attention, ready to go on the road with this project. Not only to looking at and discussing Bruegel reproductions, but also to NOT ignoring the solar panels, wind turbines, cameras, Wi-Fi modems, bus shelters, electric bicycles, etc., plus the occasional person in a fluorescent yellow vest. Are these appropriate elements in our Bruegel journey or is that exactly what they are not?

POPULAR CULTURE

p. 72-73

The Bruegel painting known as *The Fight between Carnival and Lent*, 1559, was used to illustrate an influential theory. In 1978, Peter Burke published the hypothesis that between the 16th and 19th centuries, a division opened up between popular and elite cultures, whereby groups distanced themselves from traditional culture and even tried to change, "civilise" or refine it. Religious and secular authorities sharpened the distinction between sacral and profane times, places and actions. This went so far that, in the 19th and 20th centuries, farmer's and fishermen's traditions were rediscovered and documented as folklore. To date, the 21st century preliminary endpoint is their recognition by UNESCO as "an intangible cultural heritage". It was through the latter resource that I discovered how framing as popular culture ("as Bruegel painted it") was casting its shadow on this new paradigm: for example, in the implicit "no electricity" rule in the first (international) UNESCO lists of intangible heritage. There could be bagpipes, hurdy-gurdies and acoustic guitars, but no synthesisers or electric guitars please (although the ban may have lifted since the inclusion in 2018 of reggae in UNESCO's representative list).[2]

Since the 16th century, a transformation process took place that is sometimes described as "the disenchantment of the universe" or "the scientific revolution". The distinction between nature and culture grew sharper and old ideas about "connectedness" – e.g. between humours, climate and the position of the stars, or witchcraft and magic crafts – were abandoned. After the Middle Ages, there was an explosion of tools for exercising power from a distance: consider the postal relay system, the printing press, cartography, collections in royal courts, libraries and other "computing centres", as Bruno Latour calls them. One could go somewhere to draw or in some other way record and stabilise phenomena, take it away, mobilize and combine it. In his book *Science in Action*, Bruno Latour explains how (scientific) facts are constructed and how outside worlds are turned into inner worlds. Various people in Bruegel's network, such as the cartographer Abraham Ortelius with his atlases, or the publishers of printed series of landscapes (such as Bruegel composed) and monuments, made a major impact. Bruegel collected images and other elements during his travels through the Alps, or as a kind of "ethnographer": as Karel van Mander wrote about his expeditions: *"Often outside with the Peasants, at the Fair, and the Wedding, dressed in Peasant clothes"*. Bruegel allowed himself many freedoms in the combinations, references and hyperlinks and in the recreation of a new world.

SAFEGUARD

One of Pieter Bruegel's most fascinating paintings hangs in the Royal Museums of Fine Arts of Belgium in Brussels.[3] It has had many titles projected on to it, for example, *The Census at Bethlehem*, and this is also true of the at least thirteen copies that Pieter Brueghel II and his studio would go on to paint. The panel has attracted considerable attention more recently, under the theme *Winter Landscapes*, due to these climate-sensitive times. It is often linked to another painting, now housed in Hampton Court Palace (London), to which the title *Massacre of the Innocents* has been attached (Karel van Mander spoke of *"a killing of children"*), even after the refashioning of dead children as animals or spoils of war (see

p. 88-89

fig. 2-3

fig. 1

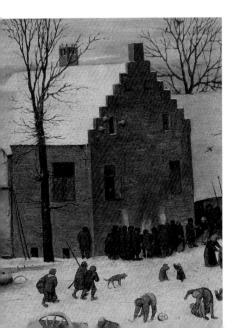

den Boeren, ter Kermis, en ter Bruyloft, vercleedt in Boeren cleeren'.
Bruegel veroorloofde zich veel vrijheden in de combinaties, referenties en hyperlinks en in de recreatie van een nieuwe buitenwereld.

SAUVEGARDE

p. 88-89
Een van de boeiendste schilderijen van Pieter Bruegel hangt in de Koninklijke Musea voor Schone Kunsten van België.[3] Er werden achteraf verschillende titels op geprojecteerd, zoals *De volkstelling te Bethlehem*, later ook op de minstens dertien kopieën die Pieter Brueghel II en zijn atelier zouden schilderen. Het paneel kreeg in deze klimaatgevoelige tijden, onder de noemer 'winterlandschap', recent veel aandacht. Het wordt vaak gelinkt aan een ander schilderij, tegenwoordig in Hampton Court Palace (Londen), waarop de titel de *Kindermoord te Bethlehem* wordt gekleefd (Karel van Mander had het over '*een Kinderdoodingh*'), ook na de retouchering van dode kinderen als dieren of oorlogsbuit.

Er zitten in dat volkstellingsschilderij zoveel equivalenten van de al vermelde polshorloges en i-phones dat het geen details meer zijn, in dit zogezegde Bijbelse tafereel van net voor de geboorte van Jezus: het steekt vol met verwijzingen naar vijftiende- en zestiende-eeuwse gebouwen, landschapselementen, objecten, spelletjes en gebruiken. Zelfs het maakjaar 1566 wordt vermeld, gebeiteld in een steen. Er zijn wel een timmerman (met zestiende-eeuws materiaal) en een vrouw op een ezel naast een os te zien. Ik lanceer hier een andere titel en 'framing', die een heel ander licht werpen op het schilderij en op het zestiende-eeuwse (en huidige) platteland als omgeving. Niet *Onzichtbare gorilla*, maar *Sauvegarde*.

Enkele hyperlinks werden recent geactiveerd. Zo werd in 2014 in een biografie van Jan Vleminck (1526-1568) een interessante hypothese gepubliceerd, deels op basis van de opvallende gelijkenis tussen een anonieme afbeelding (nu in het Louvre) van een hoeve in
fig. 1
Wijnegem en de contouren van een hoeve op *Sauvegarde*.[4] Vleminck was in dienst van en werd later een aangetrouwd lid van de financiersfamilie Schetz uit Antwerpen. Hij nam de rol van koninklijk factor over van zijn schoonvader Gaspar, toen die tresorier-generaal werd. Zo verzorgde hij leningen voor de financiering van troepen in naam van koning Filips II en landvoogdes Margareta van Parma, in het bijzonder voor de betaling van soldij, logies en proviand. Vleminck betaalde bijvoorbeeld in 1564, 1565 en 1566 de werking van de militaire eenheden van de Spaanse koning in de Nederlanden, via de tussenpersoon Aert Molckeman, '*tresorier van oorloge*' (voor wie Pieter Bruegel als grap een verloren gegaan boerenkoppel schilderde).[5] Hij kreeg in die periode ook het recht op het innen van de heerlijke cijnzen in Wijnegem, zoals aangevraagd op 4 januari 1565 (in onze jaartelling: 1566). Tine Meganck koppelde het schilderij aan het toekennen van dat recht op belasting: een interessante nieuwe hyperlink.

Bruegel liet zelf een zichtbare hyperlink achter: het woord
fig. 2-3
sa(u)vegarde op een bord op de muur van het huis, links op de voorgrond, waar mensen staan aan te schuiven om te betalen of iets in natura bij te dragen. Dit verwijst volgens mij naar een manier waarop mensen op het platteland met oorlog(sdreiging of -gevaar) en gewapende soldaten/bendes omgingen. Andere woorden, zoals

further, to understand the new link; the later copies do not show this correction).

There are so many equivalents to the aforementioned wristwatches and smartphones in the census painting that they are no longer simply details. In this so-called Biblical scene set just before the birth of Christ, the anachronisms abound: 15th and 16th century buildings, landscape elements, objects, games and customs. Even the year it was made is pictured, carved in stone. Indeed, one can see a man (with 16th-century carpentry tools) and a woman on a donkey next to an ox. I propose a new title and framing here, which will shed a completely different light on the painting and on the 16th-century (and current) landscape as a backdrop. Not *Invisible gorilla*, but *Sauvegarde (Safeguard)*.

fig. 1 There have been some hyperlinks activated recently. In 2014, an interesting hypothesis was published in a biography of Jan Vleminck (1526-1568), partly based on the striking similarity between an anonymous picture (now in the Louvre) of a farm in Wijnegem and the contours of a farm in *Safeguard*.[4] Vleminck was employed by, and later married into, the Antwerp financier family of Schetz. He took over the role of royal factor from his father-in-law Gaspar when the latter became the treasurer general. He provided loans to finance troops in the name of King Philip II and Governess Margareta van Parma, with the money mainly spent on wages, accommodation and provisions. For example, in 1564, 1565 and 1566, Vleminck paid the costs of the Spanish king's military units in the Netherlands through the intermediary Aert Molckeman, 'tresorier van oorloge' (war treasurer) (for whom Pieter Bruegel painted a lost peasant couple as a practical joke).[5] In this period, he was also given the right to collect taxes in Wijnegem, which he requested on 4 January 1565 (1566 in our calendar). Tine Meganck linked the painting to the granting of that right to tax: an interesting new hyperlink.

fig. 2-3 Bruegel himself did leave a hyperlink on the painting: the word *sa(u)vegarde* (safeguard) on a sign on the wall of the house, on the left in the foreground, where people are queuing to pay in cash or in kind. I think this refers to one of the ways in which people in the countryside dealt with (the threat or dangers of) war and armed soldiers/gangs. Other words, such as "loot" and "contribution" make it clear how it worked. Money or other resources, such as meat, food and drink, was collected in a village or region and handed over to the soldiers or gangs in exchange for not pillaging, attacking or burning down the place. A *sauvegarde* would be purchased, often a piece of paper with the agreement on it, and sometimes the temporary presence of a man, a *sauvegardier*, whose job was to make it clear to his confederates that this village or region should be spared. Sometimes, a sign with a coat of arms or the word *sauvegarde* would be put up on a house, church or mill. Similar signs could hang permanently in certain places, such as the entrance to a beguinage, in the same way as nowadays we can see Blue Shields (blue and white in fact) hanging on protected monuments. A protection that needless to say was not in effect during iconoclasms or religious wars. A sum might be extorted using the threat of violence, but it was more often a system of negotiation (about the extortion), whereby representatives of the soldiers and of the local residents met to make an agreement so that the burden could be shared and the required sum could be collected in the village or region. People might pay both parties when there was war in order to create a secure zone, especially in times when soldiers' wages were insecure or insufficient.

A full-fledged system of pre-printed *sauvegarde* forms, rates and specialised negotiators materialised during the 16th and 17th centuries:[6] "Do not loot *our* village or *my* residence, do not burn down our buildings or steal your late salary or missing supplies in our *sauvegarde* area. Please move on, to the next village for example, or be satisfied with what you get: we arranged this with your representatives". And then there was the "own side" argument: we pay regular taxes to help finance soldiers or to repay the sums advanced (see the aforementioned factor: Schetz or Vleminck). Contribution and *sauvegarde* were not only key concepts

fig. 4
De Egyptische (zigeuner)vrouw met
kind en bijzonder hoofddeksel is een
standaardvoorstelling in 16de-eeuwse
kostuumboeken, zoals het boek van
François Deserps, *Recueil de la diversité
des habits* (1567, prent 102). Vergelijk
deze vrouw met de schuilende figuren
op fig. 5 en 6.

fig. 4
The Egyptian (gypsy) woman with
child and characteristic headdress is a
common sight in 16th-century costume
books, such as the one by François
Deserps, *Recueil de la diversité des
habits* (1567, print 102). Compare this
woman with the shadowy figures in
Fig. 5 and Fig. 6.

'brandschat' of 'contributie', maken duidelijk hoe dat in zijn werk ging. Geld of andere hulpmiddelen, zoals vlees, voeding of drank, werden ingezameld in een dorp of streek en aan de legereenheden of bendes gegeven, in ruil voor het niet plunderen, aanvallen of platbranden. Er werd een *sauvegarde* gekocht, vaak een papier met daarop de overeenkomst, en soms de tijdelijke aanwezigheid van een persoon (een *sauvegardier*) die aan zijn collega's duidelijk moest maken dat ze het dorp of een reeks gebouwen met rust moesten laten. Soms werd een bord met een wapenschild of het woord *sauvegarde* aan een huis, kerk of molen bevestigd. Op bepaalde plekken, zoals de ingang van een begijnhof, hing zo'n bord of opschrift permanent, net zoals er in onze tijd aan sommige monumenten een blauwwit schild hangt. Een bescherming die uiteraard niet functioneerde bij beeldenstormen of godsdienstoorlogen. Soms werd een som afgeperst met dreiging van geweld (brandschat), maar vaak ging het om een systeem van onderhandeling (over de afpersing) waarbij vertegenwoordigers van de troepen en de lokale bewoners vooraf contact hadden om een afspraak te maken, zodat de lasten in het dorp of de regio verdeeld konden worden. Het kwam in oorlogstijden voor dat men aan beide partijen betaalde om een geborgde zone te creëren, zeker in tijden waarin de uitbetaling van soldij niet altijd verzekerd of toereikend was.

Tussen de zestiende en achttiende eeuw kristalliseerde zich een heel systeem uit met voorgedrukte *sauvegarde*formulieren, tarieven en gespecialiseerde onderhandelaars:[6] 'Plunder niet *ons* dorp of *mijn* residentie, brand onze gebouwen niet plat of roof jullie achterstallige soldij of ontbrekende proviand niet in ons *sauvegarde*-gebied bij elkaar. Trek alsjeblieft verder, naar het volgende dorp bijvoorbeeld, of wees tevreden met wat je kreeg: we hebben dit geregeld met jullie vertegenwoordigers.' En daarnaast speelde voor de 'eigen kant' mee: we betalen reguliere belastingen om troepen mee te financieren of de voorgeschoten sommen terug te betalen (zie de hoger vermelde factor: de belastingvoorschieter Vleminck). Contributie en *sauvegarde* waren niet alleen sleutelbegrippen tijdens de Tachtigjarige Oorlog of de oorlogen met Frankrijk in de zeventiende en achttiende eeuw. Dit was ook voor 1559, in de oorlog van Karel V met de Franse koning, een techniek. Behalve met de later komende Alva mag er ook rekening gehouden worden met de druk vanuit het woelige Frankrijk, waar golven van een complexe 'godsdienst'/burgeroorlog onder meer de netwerken rond Bruegel beïnvloedden.

Boeren, buitenlui en rijke stedelingen met een buitenverblijf – met daarin fraaie schilderijen zoals die van Bruegel – hadden verschillende opties: afwachten, vluchten, zich verzetten, een contributie betalen en een *sauvegarde* krijgen, zich letterlijk verschansen. Of er was de oude middeleeuwse bescherming in het versterkte kasteel. (Maar zie de ruïne in de achtergrond van *Sauvegarde*: zichtbaar uit de tijd). Het is een goede vraag hoe ver de *Sauvegarde*-beschermingszone reikt. Tot aan het huis van de hoofdverantwoordelijke voor het uitbetalen van de soldij van troepen in de Spaanse Nederlanden? Op diverse onderdelen van het schilderij zien we kinderen gewoon schaatsen, spelen en met sneeuwballen gooien. Volwassenen wandelen, werken en doen voort.

during the Eighty Years War in the Low Countries and the wars with France in the 17th and 18th centuries: they were also employed before 1559 in the war between Charles V and the French king. Besides Alva later, when interpreting Bruegel's work, the memories and rising pressure from a turbulent France must not be forgotten. The fallout of a complex "religious"/civil wars affected, among others, the networks around Bruegel.

Farmers, country people and wealthy city dwellers with country homes – filled with beautiful paintings like those by Bruegel – had several options: wait, flee, resist, pay a contribution and get a *sauvegarde* or literally entrench ("verschansen" in Dutch; "schansen" were defensive constructions) themselves. There were still souvenirs of the system of protection; the fortified castles of the Middle Ages. (Note the ruins in the background of *Safeguard*: obviously from an earlier era). How far the *sauvegarde* protection zone extended is an interesting question. Up to the home of the person responsible for paying the troops deployed in the Spanish Netherlands?

In various parts of the painting, we see children innocently skating, playing and throwing snowballs. Adults walk about, work and just carry on. There is one other highly important detail or hyperlink: the very wide hats of the gypsy women. There are five of these women and a child to the right above the leper's house, while similar figures interact with citizens or pick flowers near the leper. Furthermore, there is a man in gypsy clothing standing by the *Sauvegarde* inn. Those who hyper-follow the hats will end up in other Bruegel paintings, such as *The Sermon of St John the Baptist*, or the so-called *The Triumph of Death*. But also at the brand-new booklets of folk costumes that circulated in erudite circles by means of the new technology of remote knowledge and power, such as the printing press and mounted couriers.

fig. 4
fig. 5-6
p. 56-57
p. 70-71

ALTERNATIVES AS A RESULT OF HERITAGE

What we know about and can do with Bruegel and his work is less fixed than one might think. Recent heritage work – ranging from safeguarding intangible heritage, managing landscapes, high-tech material research and scientific imaging to collective processing through storytelling – offers many opportunities to get down to work on this, to discover or introduce other gorillas, and to pick up deviating details. I personally like to involve the work of Bruno Latour in my ongoing dialogue with the work of Pieter Bruegel and his descendants. In recent years, in relation to his own work on the deconstruction of facts, Latour has stood on the barricades to raise awareness of the global climate crisis, involved himself in confronting Trumpisms, a short-circuiting Brexit, fears for the Global Compact for migration and the jaundiced actions of the yellow vests.

In his most recent book, *Down to Earth*, Latour argues for the Earth and warns against giving up and retreating into safe enclaves of elites or other groups: *safeguard*? This prompts urgent questions about heritage protection, fostering stories of intangible heritage, taking recourse to caring for one's own heritage and hanging Blue Shields to preserve monuments. Questions about what we are doing.

On your visit to Dilbeek, pay special attention to all those details that do not fit in with the imprinted images, and free and embolden yourself. Bruegel would no doubt have found that fair enough and fun.

1 http://www.theinvisiblegorilla.com/videos.html
2 M. JACOBS, 'Bruegel and Burke were here! Examining the criteria implicit in the UNESCO paradigm of safeguarding ICH: the first decade', in: *International Journal of Intangible Heritage*, 9, 2014, pp. 100-118
3 T.L. MEGANCK, 'Volkstelling te Bethlehem. Winter van een gouden tijdperk', in: T.L. MEGANCK & S. VAN SPRANG, *Bruegels wintertaferelen. Historici en kunsthistorici in dialoog*, Brussels, 2018, pp. 85-127.

4 R. CORRENS, H. RAU en M. VAN DE CRUYS, *Het leven en de tijd van Jan Vleminck (1526-1568)*, Wijnegem, 2014. The hypothesis was repeated in MEGANCK, 'Volkstelling', p. 100.
5 T.L. MEGANCK, 'Volkstelling', p. 101.
6 G. SATTERFIELD, Princes, Posts and Partisans. The Army of Louis XIV and Partisan Warfare in the Netherlands (1673-1678), Leiden-Boston, 2003.

fig. 5-6

Er is nóg een allerminst onbelangrijk detail of hyperlink: de
breedgerande hoeden van zigeunervrouwen. Rechts boven het
huisje van de lepralijder zitten een vijftal vrouwen met zo'n hoed en
met een kind, terwijl vergelijkbare figuren interageren met burgers en
bloemen plukken in de zone van de lepralijdster. Bovendien staat
een man met zigeunerkledij aan te schuiven bij de *Sauvegarde*-
herberg. Wie de hoeden volgt, belandt bij andere schilderijen van
Bruegel, zoals de *(Hage)prediking van Johannes de Doper* of de
zogenoemde *Triomf van de dood*. Maar ook bij boekjes met kleder-
drachten die in erudiete kringen circuleerden, via de nieuwe technie-
ken van kennis en macht op afstand, zoals de boekdrukkunst en
estafettepost.

fig. 4

fig. 5-6

p. 56-57

p. 70-71

ALTERNATIEVEN DANKZIJ ERFGOED

Wat we weten over en kunnen doen met Bruegel en zijn wer-
ken is veel onstabieler dan je zou denken. Recent erfgoedwerk –
of het nu gaat over het borgen van immaterieel erfgoed, landschap-
pelijk erfgoed, materiaal-technische en exact wetenschappelijke
beeldvorming of collectieve verwerking via verhalen – biedt veel
mogelijkheden om ermee aan de slag te gaan, door telkens andere
gorilla's te ontdekken of te introduceren, de afwijkende details mee
te nemen en positief te verwerken. Zelf houd ik ervan om bij mijn
aanhoudende dialoog met het oeuvre van Pieter Bruegel en zijn
nakomelingen het werk van Bruno Latour te betrekken. De laatste
jaren staat Latour mee op de barricades om te sensibiliseren voor de
globale klimaatzaak, of bij de confrontatie met de in ons gezicht
ontploffende Trumpfratsen, Brexitkortsluitingen, Compact-migratie-
discoursen en hesjesgeelzucht, in relatie met zijn eigen werk rond de
deconstructie van feiten.

In zijn meest recente boekje *Waar kunnen we landen?* sensibili-
seert Latour voor het Aardse en waarschuwt hij voor het afhaken en
zich terugtrekken in veilige enclaves van elites of andere groepen:
sauvegarde! Dat opent krachtige vragen over erfgoedzorg, borgings-
verhalen van immaterieel erfgoed, zich terugplooien op de zorg voor
eigen erfgoed en het ophangen van Blue Shields ter bescherming
van erfgoed. Vragen over waar we mee bezig zijn.

Let in Dilbeek onderweg vooral op al die details die niet klop-
pen met het ingeprentje plaatje, en bevrijd en versterk jezelf. Bruegel
zou het wellicht (h)eerlijk gevonden hebben.

1 http://www.theinvisiblegorilla.com/videos.html
2 M. JACOBS, 'Bruegel and Burke were here!
Examining the criteria implicit in the UNESCO paradigm
of safeguarding ICH: the first decade', in: *International
Journal of Intangible Heritage*, 9, 2014, pp. 100-118
3 T.L. MEGANCK, 'Volkstelling te Bethlehem. Winter
van een gouden tijdperk', in: T.L. MEGANCK & S. VAN
SPRANG, *Bruegels wintertaferelen. Historici en kunst-
historici in dialoog*, Brussel, 2018, pp. 85-127.

4 R. CORRENS, H. RAU en M. VAN DE CRUYS,
Het leven en de tijd van Jan Vleminck (1526-1568),
Wijnegem, 2014. De stelling werd herhaald in
MEGANCK, 'Volkstelling', p. 100.
5 T.L. MEGANCK, 'Volkstelling', p. 101.
6 G. SATTERFIELD, *Princes, Posts and Partisans.
The Army of Louis XIV and Partisan Warfare in the
Netherlands (1673-1678)*, Leiden-Boston, 2003.

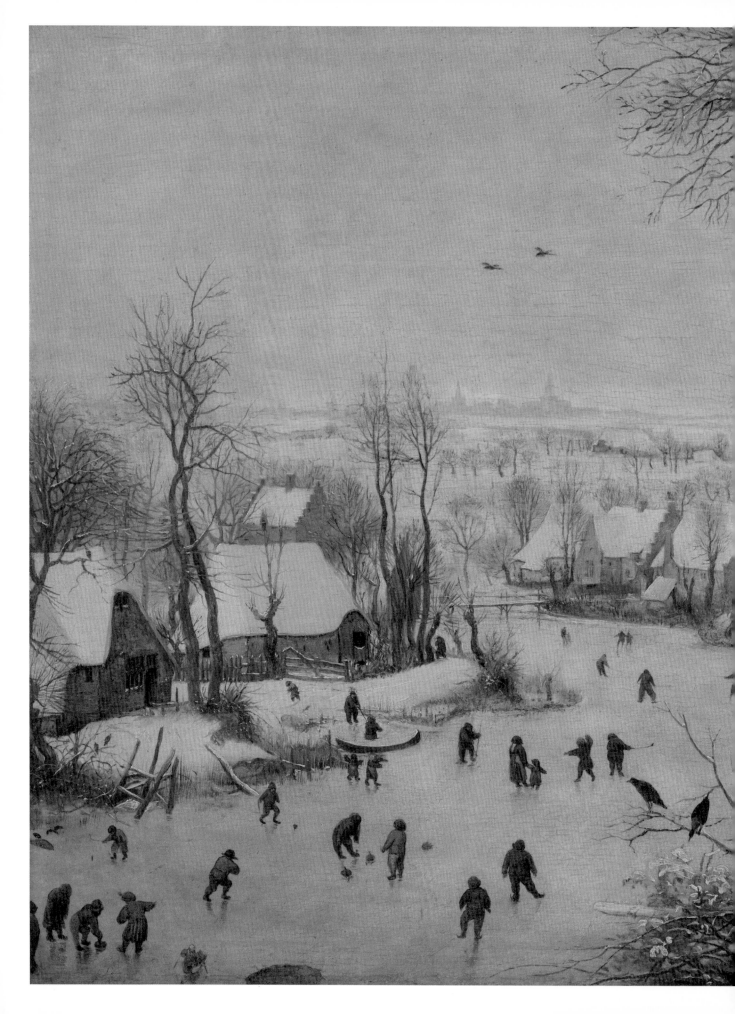

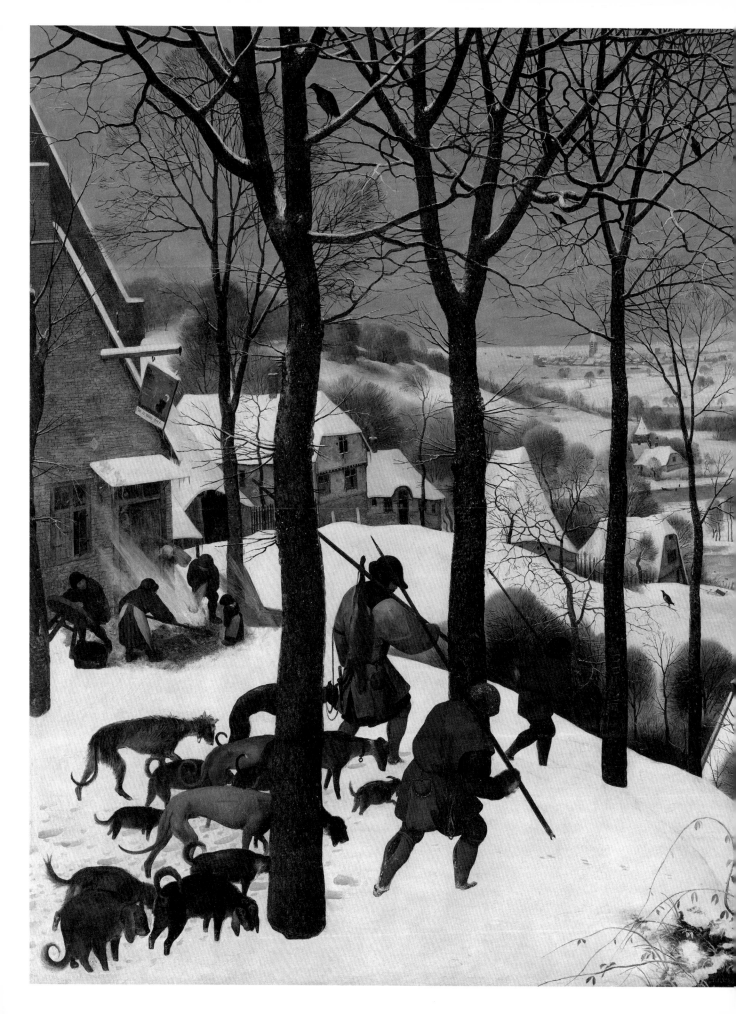

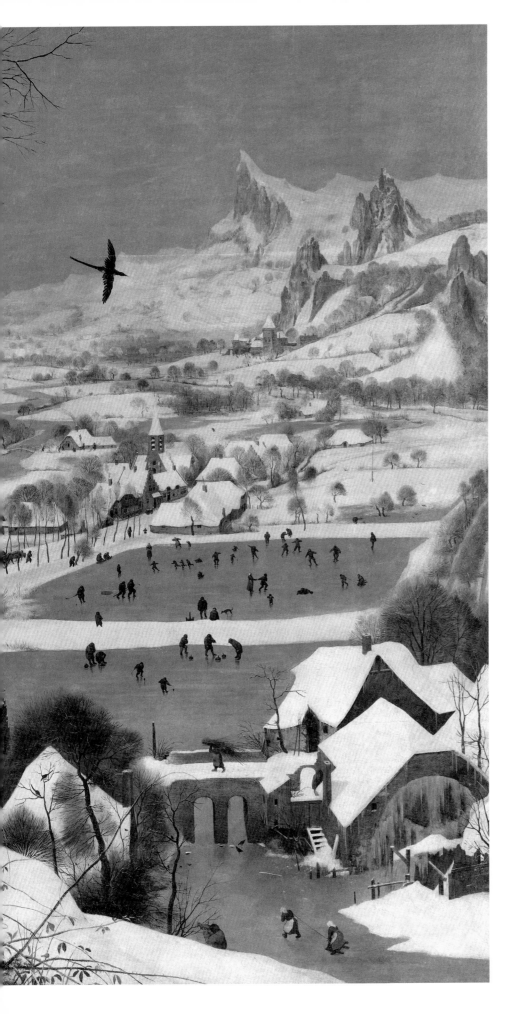

Pieter Bruegel de Oude, *Jagers in de sneeuw* (1565), Kunsthistorisches Museum, Wenen
Pieter Bruegel the Elder, *Hunters in the Snow* (1565), Kunsthistorisches Museum, Vienna

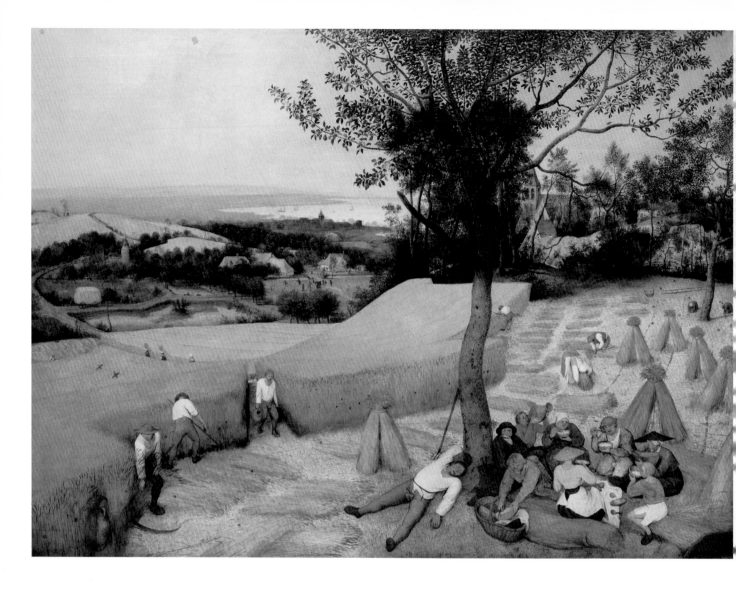

Pieter Bruegel de Oude,
De oogst (1565), The Metropolitan
Museum of Art, New York

Pieter Bruegel the Elder,
Harvesters (1565), The Metropolitan
Museum of Art, New York

Het volle land –
het lege land
Met Bruegel op zoek naar een toekomst voor het verstedelijkte platteland

Michiel Dehaene

Vlaanderen is vol. Het is volgebouwd, geasfalteerd, dichtgeplamuurd. Het kwistige grondgebruik heeft niet alleen erg veel open ruimte ingepalmd, maar de ruimtelijke wanorde die eruit voorkomt is ook inefficiënt, zorgt voor erg veel gereisde kilometers, maakt collectief transport onmogelijk en vergt veel te veel infrastructuur voor te weinig huizen. Die ruimtelijke wanorde zorgt zowel voor overstromingen als voor verdroging, voor te veel fijnstof in de lucht en voor stilstand. In het licht van de klimaatcrisis wordt de balans opgemaakt en die is negatief. Het *Betonrapport* dat Natuurpunt per gemeente opmaakte toont de stedelijke vraatzucht in cijfers.[1] Het *Ruimterapport* van het departement Omgeving heeft het over 13.000 kilometer lintbebouwing.[2] Vlaanderen als opgerolde straat die in afgerolde vorm van hier tot Singapore strekt. Vlaanderen is vol. De betonstop is afgekondigd. Het moet stoppen.

LE RURAL URBANISÉ [3]

Het contrast met het Vlaanderen van Bruegel is groot. Maar Bruegels landschappen tonen niet alleen een landschap dat nog niet door stedelijke nevel is overwoekerd, ze tonen ook een wereld vol landschappelijke variatie, waar de conditie die wij nu als 'vol' benoemen schril bij afsteekt als schraal en leeg. In deze tekst reis ik met Bruegel af naar zijn eigen thuisland, het Pajottenland. Bruegel nodigt mij uit om het schrale land opnieuw in zijn volle betekenis te denken.

Bruegel tekende en schilderde in een tijd toen er nog een duidelijk onderscheid bestond tussen de stad en het platteland. Beide werelden zijn in zijn werk aanwezig als landschappen, als taferelen of complexe *Wimmelbilder*. Aan plattelandszijde zien we een land van boeren, jagers en kasteelheren, van elkaar opvolgende seizoenen met alle wisselende activiteiten die daarbij horen. Aan de stadskant zien we pleinen vol werklieden, armoezaaiers, kinderen, geestelijken en edellieden, op week- en feestdagen, uitgedost volgens hun rang of stand.

De wereld van Bruegel doet ordelijk aan. Ondanks de chaos die om de hoek loert, de dreiging van moreel verval en van godsdienstoorlogen wordt een werkelijkheid verbeeld waarin de morele orde afleesbaar is, waarin mensen en dingen hun plaats in het landschap kennen en daar betekenis aan ontlenen. Wat, kijkend vanuit het heden, indruk maakt is niet de morele codering die met die orde

The full land – The empty land

How Bruegel shows a possible way forward for the urbanised countryside

Michiel Dehaene

Flanders is full. It is fully built, asphalted, walled-in. The profligate use of land has not only consumed vast amounts of open space but also created a spatial disorder that is responsible for inefficiency, too many kilometres commuted by car, no possibility of collective transport and the need of extra infrastructure serving scattered patches of houses. This spatial chaos is also the root cause of flooding and drought, too much fine particulate matter in the air, and traffic congestion. In the light of the climate crisis, the balance sheet has been drawn up and it is negative. The *Betonrapport* (Concrete Report), drafted by Natuurpunt for each municipality, shows the land greed in stark figures.[1] The Environment Department's *Ruimterapport* (Spatial Report) talks about 13,000 kilometres of ribbon development.[2] Flanders is a rolled up street that, were it to be unrolled, would reach Singapore. Flanders is full. The "concrete stop" has been announced. The concrete has to stop.

This is in great contrast with the Flanders of Bruegel. But although Breugel's landscapes show areas that have not yet been taken over by the urban nebula, they also show a landscape that is full of variety. The world we now call "full" is actually, in comparison, barren and empty. In this text, I travel with Bruegel to his homeland, the Pajottenland. Bruegel invites me to think once again about the full meaning of this impoverished land.

URBANISED RURAL[3]

Bruegel drew and painted at a time when there was still a clear distinction between town and countryside. Both worlds appear in his work as landscapes, theatrical scenes or complex *Wimmelbilder*. In the rural scenes, we see a land of farmers, hunters and lords of the manor, of successive seasons with all the different activities associated with them. In the town scenes, we see squares full of workmen, beggars, children, clergymen and noblemen, on weekdays and holidays, decked out according to their rank or station.

verbonden is, maar de rijke schakering, de interne differentiatie en de scherpe blik waarmee de kunstenaar een wereld van verschil registreerde. Wat opvalt is de rijkheid van dit landschap, de ruimtelijke specialisatie, de bomenrijen, hagen, grachten en houtkanten, de uitrusting ook van dat landschap met infrastructuur, de trage wegen, de kleine bouwwerken, de watermolen, stallingen en bruggen.

In de wereld van Bruegel is nog geen sprake van industrialisering en bevinden we ons nog lang niet binnen de contouren van de negentiende-eeuwse nationale staat, waarin de verhoudingen tussen stad en platteland drastisch zullen worden hertekend. De natievorming maakte van Brussel de hoofdstad van een land en later zelfs van een koloniaal rijk. De provinciestad werd metropool en werd hertekend als centrum van dat rijk, als parel aan de kroon van de natie. Maar de Belgische natiestaat koos niet enkel voor metropoolvorming. België is Frankrijk niet, waar het hele land zich in het spanningsveld tussen de metropool Parijs en *le désert français* bevindt. In België werd al zeer vroeg een groot deel van het antwoord op het stedelijke vraagstuk buiten de stad gezocht. De oorsprong van die marsrichting ligt in de negentiende eeuw, met zijn keuze om de industrialisering niet enkel op stedelijke leest te schoeien. De nationale elite die in Brussel werd herverzameld vond het niet nodig om in die stad ook een stedelijk proletariaat samen te brengen. België koos niet voor een brede volkshuisvesting in de steden, maar voor het pendelen en investeringen in de infrastructuur die daarvoor nodig is. De nodige arbeid werd gevonden door de mobiliteit financieel te ondersteunen of door letterlijk de nijverheid naar de dorpen te brengen, dicht bij de vindplaats van grondstoffen. Niet door arbeid en industrie in de stad te concentreren.

De Vlaamse nevelstad heeft dan ook diepe historische en ideologische wortels. De harde balans die deze dagen van honderd jaar spreidingsbeleid gemaakt wordt, ziet niet langer de rationaliteit die dit beleid ooit had. Het was een integraal onderdeel van hoe de toegang tot wonen in dit land betaalbaar werd gehouden: door mensen te laten bouwen op plaatsen waar grond goedkoop was, buiten de stad en virtueel overal tegelijk. Maar daarnaast was het ook rationeel om het vraagstuk van de zorg voor kinderen – zeker wanneer men het aan het eind van de negentiende eeuw niet langer gepast vond om die te laten werken – en van de ondersteuning voor ouderen en die ene mentaal beperkte zoon, op te lossen binnen de traditionele familieverbanden en een min of meer georganiseerde gemeenschap. Lange tijd betekende dit dat men kon terugvallen op bestaande sociale netwerken, maar ook op de onbetaalde arbeid van vrouwen. Door de verspreide verstedelijking werd de socialisatie van de industrialisering letterlijk naar het platteland gedelegeerd.

De verspreide verstedelijking is een goedkope manier om te verstedelijken. Het is de weg van de minste weerstand, want grotendeels gebaseerd op wat er al is. Maar goedkoop om te maken betekent vaak ook weinig georganiseerd en op termijn duur om te hebben en te (onder)houden. Door zijn goedkope verstedelijking heeft Vlaanderen zich ook collectief de voordelen van dichtheid, menging, meervoudig ruimtegebruik en intensief georganiseerde stedelijkheid ontzegd, omdat die bij lage dichtheid niet door grote collectieve investeringen ondersteund kunnen worden. De verspreide verstedelijking was vooral de verstedelijking van een rurale

Bruegel's world looks orderly. Despite the chaos lurking around every corner, the threat of moral decay and religious wars, a reality is depicted in which the moral order is legible. People and objects know their place in the landscape and derive meaning from it. When looking at it from a contemporary perspective, what really makes an impression is not the moral codes associated with this orderliness but the rich variety on display, the internal differentiation, and the sharp eye with which the artist recorded this world of differences. It is the richness of the landscape that is so striking: the spatial specialisation, the rows of trees, hedges, canals and wooded borders; also the infrastructure, the slow roads, the small buildings, the watermills, stables and bridges.

There is not yet any intimation of industrialisation in Bruegel's world. We are not yet playing within the territorial boundaries of the 19th-century national state, when the relationships between city and countryside will be drastically redrawn. Nation building turned Brussels into the capital of a country and, later, even a colonial empire. The provincial town became a metropolis and was redressed as the centre of the empire, as a jewel in the crown of the nation. But metropolisation was not all that the Belgian nation state chose to do. Belgium is not France, where the entire country exists in the field of tension between the metropolis of Paris and *le désert français* (the French desert). In Belgium, right from the beginning, a large part of the answer to the urban question was sought on the outside of the city. The origins of this choice lie in the 19th century, with the country's decision to not constrain industrialisation within urban centres. The national elite, who had by then gathered in Brussels, did not see the necessity of bringing in a large proletariat. Instead of building extensive public housing in the city, Belgium chose a commuting system and invested in the needed infrastructure. The necessary labour force was created by financially supporting mobility or by literally placing the industry in the village, close to the raw materials, rather than concentrating labour and industry in the city.

The Flemish dispersed city has, therefore, deep historic and ideological roots. After a hundred years of politics of dispersal, at a time when the negative balance sheet is presented, it is hard to see the rationale behind this scheme. But it was an integral part of keeping access to housing affordable: letting people build where land is cheap, virtually wherever they saw fit. However, these politics of dispersal also made sense as a way to address the issue of childcare – especially since it was no longer considered appropriate at the end of the 19th century for children to work. But also the care for the elderly and that one mentally disabled son could in this way be handled within traditional family bonds and a more or less organised community. For a long time, people could continue to fall back on existing social networks but also on the unpaid labour of women. Due to distributed urbanisation, the socialisation of industrialisation was literally delegated to the countryside.

Dispersed urbanisation is an economical way to urbanise. It is the way of least resistance since it is largely based on what is already there. But cheap often means poorly organised and in the long run expensive to maintain. Flanders' policy of low-cost urbanisation means that it has collectively denied itself the benefits of density, mixity, multipurpose spaces and intensively organised urbanisation, since these low densities cannot be supported by large collective investments. The dispersed urbanisation was primarily the urbanisation of a rural space. This can be taken quite literally. Urbanisation was literally enabled by a rural underlay that provided the basic infrastructure. It is a loosely woven system with streets with names such as Appelboomstraat (Apple Tree Street), Beekstraat (Brook Street), Molenweg (Mill Road), Veldstraat (Field Street), Kouterweg (Coulter Lane) or Drieselke (Small Common), where the landmarks take the form of a path, an old tree at a junction, a monumental common, a sunken lane, with a well-placed church here and there. The dispersed urbanisation

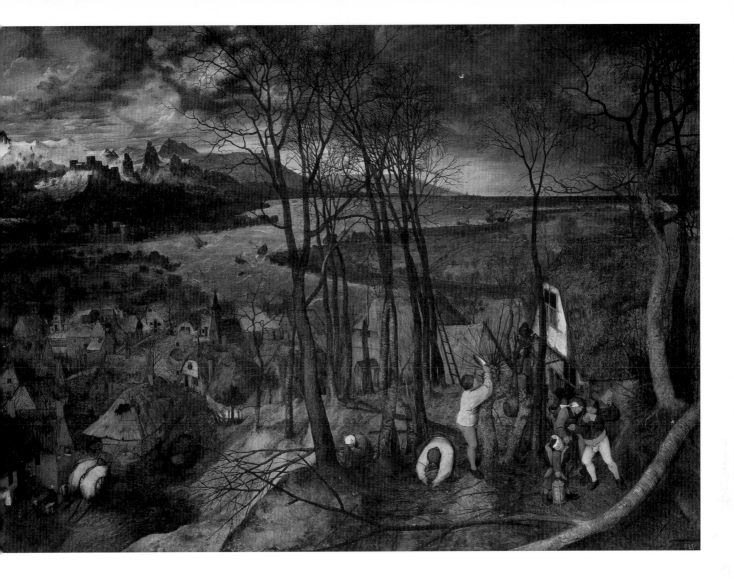

Pieter Bruegel de Oude,
De sombere dag (1565),
Kunsthistorisches Museum, Wenen

Pieter Bruegel the Elder,
The gloomy Day (1565),
Kunsthistorisches Museum, Vienna

ruimte. Dat mag je vrij letterlijk nemen. De verstedelijking werd letterlijk mogelijk gemaakt door een rurale onderlegger die er de basisinfrastructuur voor leverde. Het is een losgeweven stelsel, waarin de straten namen hebben als Appelboomstraat, Beekstraat, Molenweg, Veldstraat, Kouterweg of Drieselke. Waar de landmarks worden gevormd door een dreef, een oude boom op de splitsing, een monumentale dries, een holle weg, met hier en daar een goedgemikte kerktoren. De verspreide verstedelijking leunt op het landschap van Bruegel... Ze ontleent er de huishoudelijke zorg aan. Bruegel toont de basisinfrastructuur van het huidige landschap vóór het vol met woningen stond.

EEN LANDSCHAP IN CRISIS...

Wanneer we Vlaanderen als 'vol' benoemen, zien we vooral de verstedelijkingsdruk en hoe de gebouwde fractie steeds meer terrein inpalmt. Wat we niet of veel minder zien, is hoezeer de ruimte die we voorheen 'platteland' noemden is veranderd. De landbouw staat in Vlaanderen onder druk. De grote variatie in landbouwactiviteiten, met al hun regionale verschillen en ook met de interne variatie van

relies on Bruegel's landscape: the diversified and intensively cultivated landscape could support this type of urbanisation. Bruegel shows us the basic infrastructure, still existent in residualised form, of the landscape as it looked before it was full of houses.

A LANDSCAPE IN CRISIS…

When we speak of Flanders as "full", we are primarily referring to the pressure of urbanisation, to how the built-up area is invading more and more land. What we fail to see, or see much less, is how much the space that we formerly called countryside has been transformed. Agriculture is under pressure in Flanders. In large parts of the region, intensive livestock farming has taken over from what used to be a great variety of farming activities, with all their regional differences, as well as the internal diversity of mixed, often small-scale farms. This is evidenced in the landscape by livestock sheds and also the corn that is grown as animal feed. This transformation is also at the root of manure surplus and the eutrophication of soil in fields that are used as manure dumpsites. Intensive animal farming has barely any connection with the landscape structure. Industrial agriculture is increasingly taking the form of a sort of logistical landscape that does as much, if not more, damage as the urbanisation that is considered its competitor.

However, the Pajottenland is not the place where this sort of scaling-up is taking place. On the contrary, the finely grained landscape does not lend itself well to scaling-up leading to residualized and random use of agricultural lands. The number of farmers is decreasing all over Flanders – but in the Pajottenland the figures are spectacular. The number has roughly halved in the past twenty years. The average age of the still active farmers is over fifty-five and many of them have no family to succeed them. Karen Bomans speaks of "unstable agriculture".[4]

The crisis for this land is twofold. On the one hand, there has simply been too much construction and there are too many houses on country roads, which puts too much pressure on this rural landscape. But the real crisis is perhaps that of the rural system itself. A rural landscape without farmers falls into neglect. A country road with a few houses is too expensive if the road serves no other purpose. Ditches need to be maintained, wooded borders trimmed, verges mown. This can work if it is in fact an integral part of how that land is cultivated, cared for and maintained year after year. This is not just a landscape that has been overused, it is also one that has degraded: a landscape with a shrinking economic base and fewer helping hands to ensure the social reproduction of the people that have historically settled in the landscape.

… AND GENERATING GOOD IDEAS

This same space is generating good, fresh ideas. Farmers in the outskirts of Brussels are turning to a new economic base in the form of urban food markets.[5] Initiatives in the short chain flourish. But it is difficult for them to gain access to land. Paradoxically, the old farmers are standing in the way of the new. Better to put horses in the meadow while you wait for better times than to make way for the new farmer. The latter is also in competition with other land use. The old farmstead is converted into two houses, or a wedding venue, or a riding school. Then there is the financial speculation in the soil market. It would seem that banks are more aware than society at large that soil is a scarce and non-renewable resource.

If we wish to breathe new life into the diverse and urbanised landscape of the Pajottenland, it will take organisation and coordination. Urbanisation – including the dispersed form – without organisation is a miserable thing. The misery manifests as traffic jams, floods, unsafe roads and a housing market geared for disadvantaged groups of Brussels that are pushed out of the urban housing market and can still buy one of the half abandoned houses along a random country road. There are major challenges ahead and Flanders has nothing to gain from development models that pit the city against the countryside. What is

The full land – The empty land

gemengde, vaak kleinschalige bedrijvigheden, heeft in grote delen van Vlaanderen plaatsgemaakt voor intensieve veehouderij. In het landschap zien we dat niet alleen aan de stallen, maar ook aan de maïs die als veevoeder gekweekt wordt. Deze transformatie ligt ook aan de basis van het mestoverschot en de eutrofiëring van bodems, die als dumpplaats van mest mismeesterd worden. De intensieve veeteelt heeft nauwelijks nog een band met de landschappelijke structuur. De industriële landbouw neemt steeds meer de vorm aan van een soort logistiek landschap dat minstens evenveel schade aanricht als de verstedelijking die er het tegendeel van zou zijn.

Het Pajottenland is niet de ruimte waar die schaalvergroting zich in alle hevigheid afspeelt. Integendeel, het is eerder de plek die zich niet goed voor schaalvergroting leent en waar de landbouw verrommelt. In heel Vlaanderen daalt het aantal boeren, maar in het Pajottenland zijn die cijfers spectaculair. Op twintig jaar tijd is hun aantal er grosso modo gehalveerd. De gemiddelde leeftijd van de nog actieve boeren ligt boven de vijfenvijftig jaar en velen van hen hebben geen opvolging in de familie. Karen Bomans spreekt van 'instabiele landbouw'.[4]

De crisis van dit landschap is een dubbele crisis. Enerzijds is er gewoon te veel gebouwd en staan er te veel huizen aan landelijke wegen, waardoor er ondertussen te veel druk ligt op dit rurale landschap. Maar de echte crisis is misschien wel die van het rurale stelsel zélf. Een ruraal landschap zonder boeren verslonst. Een landweg met wat huizen is onbetaalbaar als die weg ook geen ander doel dient. Grachten moeten worden onderhouden, houtkanten gesnoeid, bermen gemaaid. Ook dat lukt, als het tenminste een integraal onderdeel is van de manier waarop dat land in cultuur is gebracht en jaar na jaar wordt verzorgd en onderhouden. Dit is niet enkel een landschap waar te veel op geleund wordt, het is een verzwakt landschap. Een landschap met een krimpende economische basis en met minder helpende handen die mee de zorg kunnen opnemen voor de reproductie van de samenleving.

... EN VOL MET GOEDE IDEEËN

Diezelfde ruimte zit vol met nieuwe, goede ideeën. In de rand van Brussel zoeken boeren naar een nieuw economisch draagvlak in de stedelijke voedselmarkt.[5] Initiatieven in de korte keten floreren. Maar tegelijk blijft het moeilijk om toegang te krijgen tot grond. Paradoxaal genoeg staan de oude boeren de intrede van de nieuwe in de weg. Liever tijdelijk paarden op de wei, in afwachting van beter, dan plaatsmaken voor de nieuwe boer. Ook de competitie met ander grondgebruik is groot. De oude landbouwzetel wordt omgezet in twee woningen, een trouwzaal, een manège. En er is ook simpelweg de financiële speculatie met bodems. Beter dan de samenleving lijken banken te beseffen dat bodems een schaars en niet-vernieuwbaar goed zijn.

Als we het gevarieerde en verstedelijkte landschap van het Pajottenland nieuw leven willen inblazen, zal dat niet lukken zonder organisatie en coördinatie. Verstedelijking zonder organisatie, ook de verspreide vorm, is miserie. De ellende doet zich voor in de gedaante van files, overstromingen, verkeersonveiligheid of noodkoop-

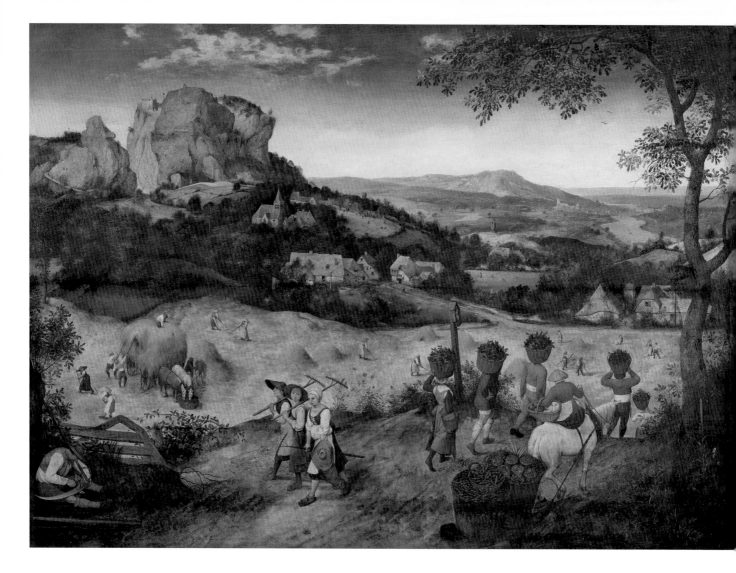

really needed is a form of organisation that can handle differences and that gives rural municipalities and local actors additional opportunities to empower themselves. For one municipality, this might mean a full commitment to agriculture; for another, responsibility to provide housing; for yet another, taking up a role as the regional centre in terms of the provision of amenities. This belated choice to have a well-organised urban society in Flanders must include investing in places other than city centres, especially at a time when neglect and disinvestment is also affecting the periphery. There is a growing sense of frustration in the Dender valley. There is an urgent need for a new approach focused on fresh topics and socio-ecological partnerships.

DREAMING OF AGRO-ECOLOGICAL URBANISM, IN THE COMPANY OF BRUEGEL

The Flemish landscape in general, and the Pajottenland in particular, is a highly specialised one shaped by historic and intimate links between city and countryside. Given the crisis that this landscape is experiencing, it is tempting to blame history. It is not so meaningful to try to role back time and to try to unravel and seperate out its rural and urban fraction. It may be more useful to take the current situation seriously and imagine forms of urbanization that build out the intimate relations between urban and rural logics. A "bifocal" approach is required, one that both pays attention to the details and the myriad parts that make up this landscape and at the same time employs a

markt voor achtergestelde groepen uit Brussel. De uitdagingen zijn groot en Vlaanderen heeft in dezen niets te winnen bij ontwikkelingsmodellen die de stad tegen het platteland uitspelen. Wat vooral nodig is, is een vorm van organisatie die met verschil om kan gaan en die landelijke gemeentes en lokale actoren andere kansen geeft om zich te emanciperen. Voor de ene gemeente betekent dit voluit inzetten op landbouw, voor de andere is er nog een woontaak weggelegd en nog een andere kan zich als hoofddorp van een streek op het vlak van voorzieningen profileren. Kiezen voor een goed georganiseerde stedelijke samenleving kan in Vlaanderen niet beperkt blijven tot investeren in het centrum, zeker op een moment dat de achterstelling ook de periferie treft. De maatschappelijke verzuring in de Dendervallei is groot. De nood aan een nieuw pakt rond nieuwe thema's en sociaal-ecologische verbanden is hoog.

MET BRUEGEL DROMEN VAN EEN AGRO-ECOLOGISCHE STEDENBOUW

Het Vlaamse landschap in het algemeen, en het Pajottenland in het bijzonder, is een sterk gespecialiseerd landschap, waarin stad en land historisch op de meest intieme wijze verknoopt zijn. Gezien de crisis van dit landschap is de verleiding groot om hierin een historische fout te zien. Maar met zo'n diagnose koop je weinig. Waarschijnlijker dan het ontweven en uitsorteren van dit landschap is een scenario dat de huidige conditie ernstig neemt en haar doorontwikkelt. Een dergelijke aanpak vergt een dubbele blik, die zowel oog heeft voor de vele onderdelen waaruit dit landschap is samengesteld als een brede blik hanteert die de regie over de samenhang weer in handen kan nemen.

De blik van Bruegel is inspirerend, omdat zijn landschappen zijn samengesteld met veel details. Ze vormen een merkwaardige combinatie van in- en uitzoomen tegelijk. Van overzicht gecombineerd met een veelheid aan situaties, bijzondere omstandigheden en concrete taferelen. Bruegels landschappen tonen niet het verlangen naar een 'mensvrije' ruimte. Ze tonen een landschap waarvan elk onderdeel, elke boom, elk bouwwerk en elk veldje bezet is door specifieke betekenissen. Waarom zouden we het stedelijke gebruik en de stedelijke betekenis van dit landschap moeten uitsluiten? Alleen moeten we de ruimtelijke specialisatie die bij elk verstedelijkingsproces hoort, af kunnen stemmen op het hoogst gespecialiseerde karakter van een gevarieerd agrarisch landschap.

Als er een toekomst is voor de verspreide verstedelijking, dan moet die beginnen bij de landbouw. De erfenis van de goedkope verstedelijking staat of valt met het productieve karakter van het hele stelsel waarmee het stedelijke medegebruik van dit landschap zo intiem is verweven. Gezien de verregaande transformatie van het landschap en het rurale gebruik gaat het daarbij niet om de eenvoudige reconstructie van een historisch landschap, wel over het bedenken van een agrarische orde die steek houdt en die de zorg voor het landschap als maatschappelijke infrastructuur en historisch opgebouwd kapitaal opnieuw centraal plaatst.

Cruciaal daarin is misschien de zorg voor bodems en bodemvruchtbaarheid. Die was in deze contreien, historisch bekeken, ruimtelijk ingebed in de balans van akkerland, grasland en bos.

broad view so that control of cohesion can be regained.

Bruegel's gaze is inspiring, with his landscapes composed of so many small details. The perspectives are a curious mix of zooming in and out. He combines an overview with a multitude of happenings, extraordinary circumstances and recognisable scenes. Bruegel's landscapes do not demonstrate a longing for a "people-free" space. They show scenes where every feature, every tree, building and field is possessed by specific meanings. Why should we exclude the urban use and the urban significance of this landscape? What we must do is to tune the spatial specialisation that is part and parcel of every urbanisation process to the highly specialised nature of a mixed agrarian landscape.

If there is a future for dispersed urbanisation, then it has to start with farming. The legacy of low-cost urbanisation is dependent on the productive role of all the infrastructure co-used by housing and other related urban functions. Considering the far-reaching transformation of the landscape and its once rural function, this is not about the simple reconstruction of the historic landscape but instead about devising an agrarian order that makes sense and that reprioritises caring for the landscape as a social infrastructure and capital that developed over time.

Caring for the soil and soil fertility is crucial in this regard. In the past, this was spatially embedded in these regions in the balance of arable land, grassland and forest. Agriculture is an inherently extractive process. In the agrarian system, arable land is lost; it has the energy and nutrients extracted from it. Grasslands and forests are resources that, with hard work and long hours, maintain soil fertility and life. Ruminants help to turn the grass into manure. Wooded borders provide the necessary humus-rich streams as well as contributing to the soil structure. This triangle forms the basis of traditional agricultural systems in our temperate climate.[6]

These basic principles should help us to find the balance in the landscape, to set limits to its shared use and to once again see the complementary relationships in this very mixed landscape.[7] There are opportunities here for cooperation between farming and nature. After all, nutrients must constantly be removed from nature areas otherwise they will all evolve into forests (climax vegetation). It is exactly these streams that can be used to supplement the nutrient balance in the fields every season.

It is not only at the landscape level that we need to restore the agroecological order. Perhaps we should opt wholeheartedly for small farms. Agriculture in this complex landscape is done by people and is knowledge intensive. Instead of tying up farmers in loans to scale-up and further industrialise operations, there is the opportunity here to opt for the small-scale and support a diverse range of small businesses. The farmers' movement from the global south has shown the power of peasant farming: the power to produce local food but also to adapt to changing circumstances. This versatility is exactly what is needed in this time of climate change.

The real challenge is how to build this agro-ecological landscape into the city's fabric. The argument for interweaving is not purely pragmatic: after all, the compact city surrounded by a cleaned-up countryside is not going to happen. The real dream is a society that does not banish its essential activities to somewhere else. Cheap food is basically food based on the extraction of raw materials in another country. True repoliticisation of the food issue, true responsibility to the climate, will only come about if a large proportion of our food is produced "under our noses" and if we once more, as a society, accept the responsibility of creating the conditions needed for this.

LANDSCAPE DRAWING
Together with Bruegel, I dream of a cultural landscape where the urbanite, like all the characters in his painting, lives in the landscape. Of an agroecological urbanism[8] and a society that conceive of agriculture and urbanisation as an ecological practice. Who declares solidarity with all the ecological life so necessary to

Landbouw is een inherent extractief proces. In het agrarische huishouden is de akker de verliespost waaraan energie en nutriënten worden onttrokken. De graslanden en bosbestanden zijn de hulpbronnen die dankzij hard werk en veel tijd de bodemvruchtbaarheid en het bodemleven op peil kunnen houden. Herkauwers helpen om het gras tot mest te verwerken. Houtkanten leveren de noodzakelijke bruine stromen, maar dragen ook bij aan de structuur van de bodem. Deze driehoek vormt de basis van de traditionele landbouwsystemen in ons gematigde klimaat.[6]

Dergelijke basisprincipes moeten ons helpen om de balans in het landschap terug te vinden, om grenzen te stellen aan het medegebruik ervan en opnieuw scherp de complementaire relaties te zien in dit sterk gemengde landschap.[7] Hier liggen kansen voor een samenwerking van landbouw en natuur. Uit natuurgebieden moeten immers voortdurend nutriënten weggehaald worden omdat die anders allemaal naar bos evolueren (climaxvegetatie). Net die stromen kunnen ingezet worden om de nutriëntenbalans op de akker elk seizoen aan te vullen.

Niet alleen op landschapsniveau moeten we de agro-ecologische orde herstellen. Misschien moeten we ook voluit kiezen voor boerenlandbouw. Landbouw in dit ingewikkelde landschap is mensenwerk en kennisintensief. In plaats van boeren vast te zetten in leningen die de schaalvergroting en de verdere industrialisering van de landbouw moeten financieren, liggen hier kansen om net voor de kleine schaal te kiezen en de variatie van vele kleine bedrijven te ondersteunen. De boerenbeweging uit het Zuiden laat de kracht zien van een echte boerenlandbouw. De kracht om lokaal voedsel te produceren, maar ook om zich aan te passen aan veranderende omstandigheden. In tijden van klimaatverandering zal net die kracht nodig zijn.

De echte opgave is hoe je dit agro-ecologische landschap in de stad inbouwt. Het pleidooi voor verweving is geen louter pragmatische keuze, omdat de compacte stad met een opgeruimd platteland er toch niet komt. De echte droom is een samenleving die haar essentiële functies niet naar elders verbant. Goedkoop voedsel is in wezen voedsel dat teert op extractie van grondstoffen elders. De echte herpolitisering van het voedselvraagstuk, de echte klimaatverantwoordelijkheid hiervoor, zal er maar komen als een groot deel van het voedsel weer 'onder onze neus' wordt geproduceerd en als we opnieuw verantwoordelijkheid nemen voor de condities die we daarvoor als samenleving moeten scheppen.

LANDSCHAPSTEKENING

Met Bruegel droom ik van een cultuurlandschap waar de stedeling opnieuw in het landschap leeft. Van een agro-ecologische stedenbouw[8] en een samenleving die landbouw en verstedelijking als een ecologische praktijk denken. Die zich solidair verklaart met alle ecologische leven dat noodzakelijk is om menselijk leven te huisvesten. Een manier van verstedelijken die de natuur niet aan de buitenkant maar aan de binnenkant van haar eigen huishouden denkt. Stedenbouw voor een samenleving die landbouw en natuur niet stelselmatig uitbant, maar die verantwoordelijkheid opneemt voor bodemleven en ecologische cycli, die solidair is met bijen,

accommodate human life. Of a form of urbanisation that considers nature as an essential part of its housekeeping and not as something external. An urbanism for a society that rather than banishing agriculture and nature takes responsibility for soil life and ecological cycles, that is in solidarity with bees, fungi, worms and farmland birds because they are an integral part of an ecosystem that we cannot simply see as something taking place elsewhere.

The seeds from which this new version of the dispersed city could grow have been planted. There are the organic farmers who have rediscovered the role of the Pajottenland as the "garden of Brussels". There are the agroecological experiments that are trying to restore the template of this highly varied landscape. There are new forms of cooperation between farmers and nature preservation initiatives. There are agro-management groups that facilitate the co-use of agriculture and city. There are initiatives for new forms of land use to counter the effects of climate change by making water systems more robust. Some of the detailed drawings and sketches exist: the Bruegelian composition and broader picture are still lacking.

1 *Betonrapport*: https://www.natuurpunt.be/sites/default/files/images/inline/betonrapport-natuurpunt-2018.pdf
2 *Ruimterapport*: https://www.omgevingvlaanderen.be/ruimterapport
3 Jean Remy and Lillianne Voyé speak of *le rural urbanisé* in order to describe urbanisation outside of the city limits. See: *La Ville. Vers une nouvelle définition?*, Paris, 1992.
4 K. BOMANS, *Nieuwe perspectieven op dynamieken en waarden van de open ruimte in Vlaanderen*, Leuven, KULeuven, 2011. Unpublished doctoral thesis.
5 C. DE SMET, *Korte keten in Pajottenlandbouw. Een studie van korte keten producenten nabij Brussel.* Promotor: Dr Frank Nevens. Online: https://lib.ugent.be/fulltxt/RUG01/002/482/074/RUG01-002482074_2018_0001_AC.pdf

6 A good introduction to these principles is found in M. VISSER, *Agro ecologie in een notendop*, Part I, Oikos, Nr. 60, 2012, pp. 20-32; *Agro-ecologie in een notendop*, Part II, Oikos, Nr. 66, 2013, pp. 41-56.
7 G. KERKHOVE, *Sterk gemengd: een socio-economische analyse van agrarische bedrijvigheid in het Pajotten- en Hageland in België.* Wageningen, Landbouwuniversiteit, 1994.
8 Imagining an agroecological urbanism is a joint intellectual project of Chiara Tornaghi and Michiel Dehaene, who publish under the pseudonym C.M. Deh-Tor. See, among others, C.M. Deh-Tor, 'Commoning voor een agroecologische stedenbouw?' In: A. Khuk, D. Holemans, P. Van Den Broeck (ed.), *Op Grond van Samenwerking*, Antwerp, EPO, 2018, pp. 257-272. This subject is also the focus of the joint programming initiative led by Dehaene and Tornaghi 'Urbanising in Place'. www.urbanisinginplace.org

schimmels, wormen en akkervogels, omdat die integraal deel uitmaken van een ecosysteem dat we niet zomaar als een elders kunnen denken.

De kiemen waaruit deze heruitgave van de verspreide stad zich zou kunnen ontwikkelen zijn er. Er is de biolandbouw die de functie van het Pajottenland als 'tuin van Brussel' heeft herontdekt. Er zijn de agro-ecologische experimenten die patronen van het sterk gemengde landschap proberen te herstellen. Er is de aanzet van een nieuwe samenwerking van landbouw en natuur. Er zijn de agrobeheergroepen, die de uitwisseling van landbouw en het stedelijke medegebruik in de hand werken. Er zijn de initiatieven met nieuwe vormen van landinrichting, die in het licht van de klimaatverandering de waterhuishouding weer robuuster moeten maken. Detailtekeningen en schetsen zijn er dus al. De bruegeliaanse compositie en het overzicht ontbreken nog.

[1] *Betonrapport*: https://www.natuurpunt.be/sites/default/files/images/inline/betonrapport-natuurpunt-2018.pdf

[2] *Ruimterapport*: https://www.omgevingvlaanderen.be/ruimterapport

[3] Jean Remy en Lillianne Voyé hebben het over *le rural urbanisé* om de verstedelijking buiten de stad te beschrijven. Zie: *La Ville. Vers une nouvelle définition?*, Parijs, 1992.

[4] K. BOMANS, *Nieuwe perspectieven op dynamieken en waarden van de open ruimte in Vlaanderen*, Leuven, KULeuven, 2011. Niet gepubliceerde doctoraatsverhandeling.

[5] C. DE SMET, *Korte keten in Pajottenlandbouw. Een studie van korte keten producenten nabij Brussel.* Promotor: dr. ir. Frank Nevens. Online: https://lib.ugent.be/fulltxt/RUG01/002/482/074/RUG01-002482074_2018_0001_AC.pdf

[6] Voor een mooie introductie in deze principes, zie M. VISSER, *Agro-ecologie in een notendop*, Deel I, Oikos, Nr. 60, 2012, pp. 20-32; *Agro-ecologie in een notendop*, Deel II, Oikos, Nr. 66, 2013, pp. 41-56.

[7] G. KERKHOVE, *Sterk gemengd : een socio-economische analyse van agrarische bedrijvigheid in het Pajotten- en Hageland in België*. Wageningen, Landbouwuniversiteit, 1994.

[8] Het project voor een agro-ecologische stedenbouw is een gedeeld intellectueel project van Chiara Tornaghi en Michiel Dehaene, die over dit project publiceren onder het gedeelde pseudoniem C.M. Deh-Tor. Zie onder andere C.M. Deh-Tor, 'Commoning voor een agroecologische stedenbouw?' In: A. Khuk, D. Holemans, P. Van Den Broeck (ed.), *Op Grond van Samenwerking,* Antwerpen, 2018, EPO, pp. 257-272. Dit onderwerp vormt ook de focus van het *joint programming initiative* 'Urbanising in Place' dat Dehaene en Tornaghi leiden. www.urbanisinginplace.org

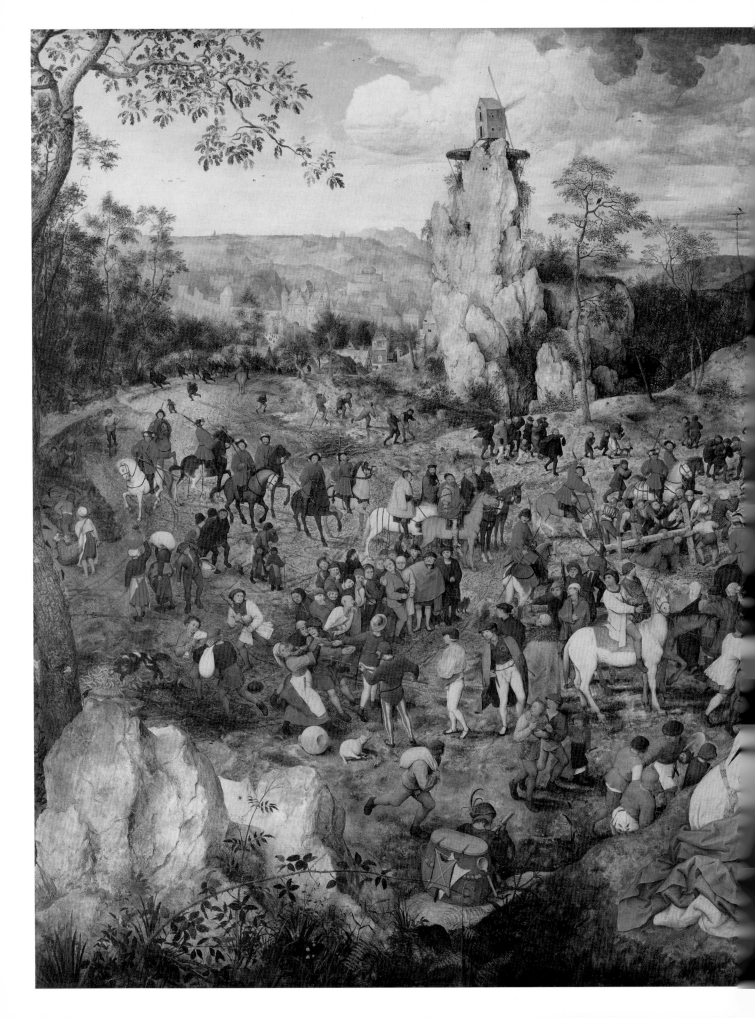

Pieter Bruegel de Oude, *De kruisdraging* (1564), Kunsthistorisches Museum, Wenen
Pieter Bruegel the Elder, *The Bearing of the Cross* (1564), Kunsthistorisches Museum, Vienna

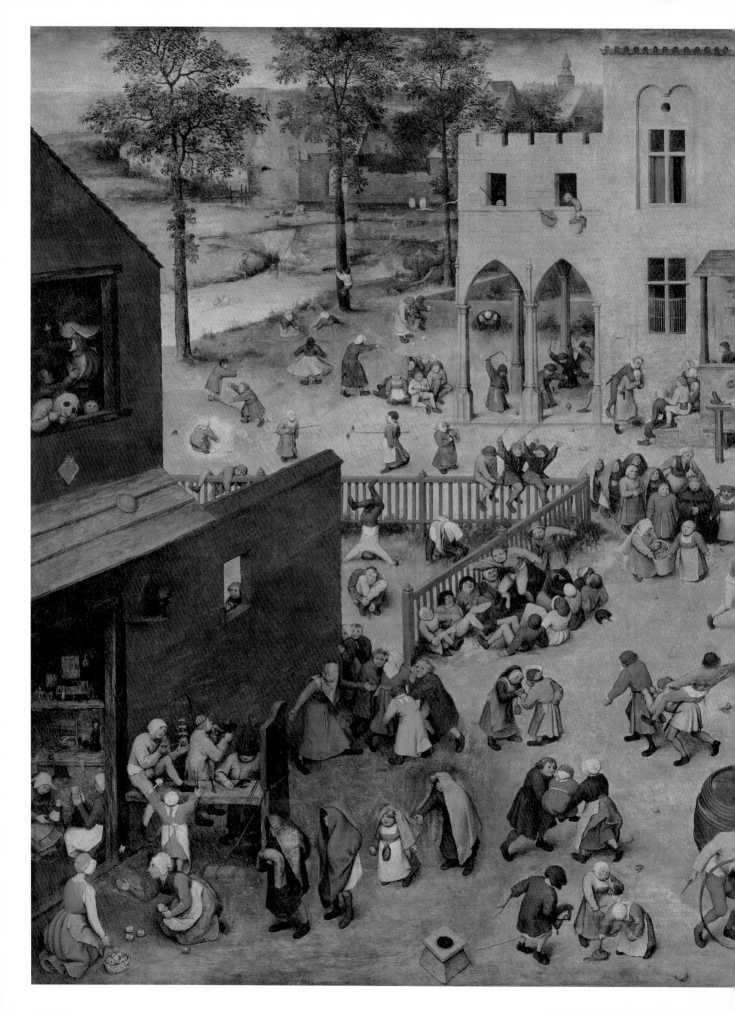

Pieter Bruegel de Oude *De kinderspelen* (1560), Kunsthistorisches Museum, Wenen
Pieter Bruegel the Elder *Children's Games* (1560), Kunsthistorisches Museum, Vienna

121

De interventies
The interventions

Guillaume Bijl
Josse De Pauw
Erik Dhont
Filip Dujardin
Futurefarmers
Gijs Van Vaerenbergh
Landinzicht
OFFICE KGDVS & Bas Princen
Rotor
Georges Rousse
Bas Smets
Koen van den Broek
Lois Weinberger

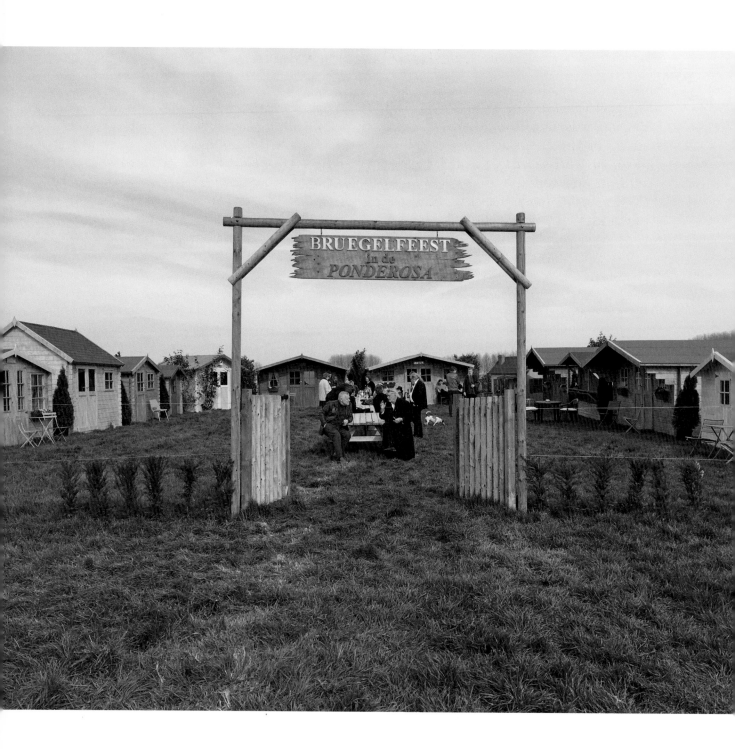

GUILLAUME BIJL

GUILLAUME BIJL

Bruegel Feast on the Ponderosa The Belgian artist Guillaume Bijl installed a village of fifteen chalets in a Dilbeek meadow. Visitors enter through a gate with the inscription: *"Bruegelfeest in de Ponderosa"* (Bruegel Feast on the Ponderosa). There is a large, laid table in the middle of the chalets. As they wander around, visitors enjoy the landscape that inspired Bruegel and become part of the installation themselves. They can imagine that they are characters in Bruegel's painting *Peasant Wedding* as they sit at the long table. At the finissage, the installation will become the backdrop for a *tableau vivant*, a real Bruegel party. Beer will flow and sausages, bread and rice pudding will be consumed in quantities during the performance. This open-air Bruegel feast will be filmed and live on as an artistic, pseudohistorical document.

Bijl delves deeper into the typical characteristics of the suburban environment with this installation. Here, in the birthplace of Bruegel's peasant scenes, he creates a theatrical set, a contemporary rural stage, for a revelling audience. The arrangement looks hospitable and accessible – it is a meeting place "for everyone" – but there is also a certain monotony due to the identical chalets. With this installation, Bijl questions the authenticity of the village festival – still a common sight in many parts of Flanders.

The chalet represents the archetypal garden house. Bijl thus introduces the visitor to the apparent logic behind the layout of a typical Flemish suburban garden. From their choice of the same garden houses, it would seem that Flemings want their environment to match the landscape they know from skiing or walking holidays in the Alps. Bijl takes an ironic look at the human (or Flemish?) urge to make their immediate surroundings look like those of their neighbours. With his friendly-looking installation, he is actually taking a close look at how we handle nature. This is not unusual for him: Guillaume Bijl

Bruegelfeest in de Ponderosa De Belgische kunstenaar Guillaume Bijl stelt een dorp met vijftien chalets op in een Dilbeekse wei. De bezoeker komt binnen door een poort met het opschrift 'Bruegelfeest in de Ponderosa'. In het midden van de chalets staat een grote tafel klaar. Terwijl hij rondloopt tussen de chalets is de bezoeker een onderdeel van de installatie en geniet hij van het landschap dat Bruegel inspireerde bij zijn schilderijen. Zittend aan de grote tafel waant hij zich met enige verbeelding een personage uit Bruegels *Boerenbruiloft*. Bij de finissage wordt de installatie het decor van een tableau vivant, een waar bruegelfeest. Tijdens deze performance vloeit het bier rijkelijk, wordt er volop worst en brood gegeten en rijstpap gesmuld. Dit bruegelfeest in openlucht wordt gefilmd en leeft als pseudohistorisch werk voort in een artistiek videodocument.

In zijn installatie gaat Bijl dieper in op typische aspecten van de suburbane omgeving. In de 'geboortestreek' van de volkse taferelen uit de Bruegelschilderijen zet hij een decor, een theatrale omgeving, op waarin voor een feestend publiek een eigentijdse, landschappelijke set-up wordt gecreëerd. De opstelling geeft blijk van een zekere gastvrijheid en laagdrempeligheid – het is een ontmoetingsruimte 'voor iedereen' – maar er is ook sprake van een zekere monotonie door het repetitieve karakter van de chalets. Met zijn installatie bevraagt Bijl de authenticiteit van de feestende ervaring, die in onze tijd nog vele dorpsfeesten in Vlaanderen kenmerkt.

Met de chalet als archetypisch tuinhuis introduceert Bijl de bezoeker ook in de schijnbare logica van de tuinaanleg bij de typische Vlaamse verkavelingswoning. Door in alle tuinen eenzelfde model te hanteren lijkt de Vlaming zijn landelijke omgeving te willen conformeren aan het landschap dat hij kent van zijn ski- of wandelvakanties in de Alpen. Bijl kijkt ironisch naar de drang van de (Vlaamse?) mens om zijn directe omgeving te willen ordenen als het spiegelbeeld van zijn buurman. Met zijn gemoedelijk ogende installatie

makes frequent reference to contradictions in human behaviour, often related to the artificial status that people assign to objects and experiences. Bijl makes use of the aesthetics of the banal, the form and familiarity of trusted objects. On the surface, there is nothing unusual to see and this is precisely why his artificial universe goes right to the core of what dominates consumer society: the emptiness and superficiality of both our behaviour and our environment.

Guillaume Bijl's first installation, *Autorijschool Z* (Driving School) (1979), was created in the Ruimte Z gallery in Antwerp. The public could enter and leave "spontaneously" and thus become part of the installation without realising it. It was the start of an artistic practice that he has since divided into five separate categories. With *Bruegel Feast on the Ponderosa,* two of these come together in one work:

neemt hij tegelijk de manier waarop wij met het landschap omgaan op de korrel. Dat doet hij niet voor het eerst: niet zelden wijst Guillaume Bijl op tegenstrijdigheden in het menselijk gedrag, die vaak te maken hebben met het nepstatuut dat mensen aan objecten en ervaringen toebedelen. Bijl gebruikt de esthetiek van de banaliteit, de vorm en vertrouwdheid van herkenbare objecten. Ogenschijnlijk is er niets aan de hand en precies daarom gaat dit artificiële universum naar de kern van dat wat onze consumptiemaatschappij domineert, de leegte en oppervlakkigheid van zowel ons gedrag als onze omgeving.

De eerste installatie van Guillaume Bijl, *Autorijschool Z* (1979), kwam tot stand in galerie Ruimte Z in Antwerpen, waar het publiek 'spontaan' in en uit kon lopen en zo onbewust deel ging uitmaken van de installatie. Het was het startschot van een artistieke praktijk die hij sindsdien zelf onderverdeelde in vijf

it is a "Situation Installation" on the one hand, which covers fictional artistic interventions that are almost indistinguishable from reality and that therefore undermine vapid platitudes, and on the other, falls into the "Cultural Tourism" category: installations that scrutinise consumer society's cultural (mass) tourism. "Transformation installations" are essentially three-dimensional still lifes displayed in museums and other artistic spaces. Bijl underscores some of the works, such as *Bruegel Feast on the Ponderosa*, (in this case at the finissage), by adding a performance element in the presence of an "art public". He calls them "Tableaux vivants".

There is a strong connection with the work of Marcel Broodthaers: for example, Bijl's questioning of the difference between the space in a museum/gallery and one in "real places". Since the 1970s, he has been contributing to the branch of conceptual art that challenges reality by flirting topically with both high and low art, and which plays on the tension between the works in art institutions and those in the public space. This means that Bijl's work can be taken literally as 99% realism. It is, as it were, a convincing copy of "a piece of reality", which makes it a double counterfeit. And that in turn illuminates the fact that in our society, reality turns out to be nothing more than a facsimile of itself.

categorieën. In *Bruegelfeest in de Ponderosa* komen er twee daarvan in één werk samen: het is een 'Situatie-installatie', waartoe Bijl fictieve artistieke ingrepen rekent die nauwelijks te onderscheiden zijn van de realiteit en daardoor banale vanzelfsprekendheden op losse schroeven zetten. Maar ook de categorie 'Cultureel Toerisme' is van toepassing: installaties die het culturele (massa)toerisme, eigen aan onze consumptiemaatschappij, op de korrel nemen. 'Transformatie-installaties' zijn in hoofdzaak driedimensionale stillevens in musea of artistieke omgevingen. Sommige werken, zoals Bruegelfeesten 2019, versterkt Bijl (hier bij de finissage), in aanwezigheid van een 'kunstpubliek' en door het toevoegen van een performatief element. Die benoemt hij als 'Tableaux vivants'.

De verwantschap met het werk van Marcel Broodthaers is groot, zoals onder meer blijkt uit het bevragen van het verschil tussen de ruimte van het museum/de galerie en die van de 'echte plekken'. Daardoor draagt Bijl sinds de jaren 1970 bij aan die vorm van conceptuele kunst die de realiteit uitdaagt, door thematisch te flirten met zowel de hoge als de lage kunsten, en die het spanningsveld bespeelt tussen het werken in kunstinstellingen en in de publieke ruimte. Dit werkt in de hand dat het werk van Bijl letterlijk bekeken kan worden als 99% puur realisme. Het is als het ware een bijna exacte kopie van 'een stukje realiteit', waardoor het een dubbele vervalsing wordt van de werkelijkheid. Die brengt juist daardoor aan het licht dat in deze maatschappij de realiteit enkel nog een vervalsing van zichzelf blijkt te zijn. (KL)

Musée des Beaux Arts

About suffering they were never wrong,
The Old Masters: how well they understood
Its human position; how it takes place
While someone else is eating or opening a window or just walking dully along;
How, when the aged are reverently passionately waiting
For the miraculous birth, there always must be
Children who did not specially want it to happen, skating
On a pond at the edge of the wood:
They never forgot
That even the dreadful martyrdom must run its course
Anyhow in a corner, some untidy spot
Where the dogs go on with their doggy life and the torturer's horse Scratches
its innocent behind on a tree.
In Brueghel's Icarus, for instance: how everything turns away
Quite leisurely from disaster; the ploughman may
Have heard the splash, the forsaken cry,
But for him it was not an important failure; the sun shone
As it had to on the white legs disappearing into the green
Water; and the expensive delicate ship that must have seen
Something amazing, a boy falling out of the sky,
Had somewhere to get to and sailed calmly on.

W.H. Auden, December 1938

Pieter Bruegel de Oude,
De val van Icarus (kopie ca. 1600?),
Koninklijke Musea voor Schone
Kunsten van België, Brussel

Pieter Bruegel the Elder,
The Fall of Icarus (copy ca. 1600?),
Royal Museums of Fine Arts of
Belgium, Brussels

Vertaling: Josse De Pauw,
oktober 2004

In het lijden hebben zij zich nooit vergist
De Oude Meesters: hoe goed begrepen zij
Het menselijk belang ervan; hoe het gewoon gebeurt
Terwijl iemand eet of een raam opent of domweg doorloopt;
Hoe, als de ouderen, eerbiedig, hartstochtelijk wachten
Op de wondere geboorte, er altijd kinderen moeten zijn
Voor wie het eigenlijk niet hoeft, schaatsend
Op de vijver, bij de bosrand:
Zij vergaten nooit
Dat zelfs het stuitend martelaarschap zijn gang moet gaan
Hoe dan ook, in een hoek, een rommelige plek,
Waar honden hun hondenleven leiden en het paard van de foltera
Zijn onschuldig gat schuurt aan een boom.
Bruegels Icarus bijvoorbeeld: hoe alles zich afkeert,
Zich sloom afkeert van de ramp; de ploeger
Heeft de plons waarschijnlijk wel gehoord, de verlaten schreeuw,
Maar dat falen stoorde hem niet in zijn werk; de zon scheen
Zoals ze moest op de witte benen die verdwenen in het groene
Water; en het dure, delicate schip dat moet hebben gezien,
O wonder, hoe een jongen uit de hemel viel,
Moest ergens heen en zeilde rustig door.

JOSSE DE PAUW

JOSSE DE PAUW

Tales of Bruegel's Country

For *Breugel's Eye,* Josse De Pauw employs his passion for the Pajotten-land, his formidable narrative skills and his idiosyncratic vision.

He chose five locations from the art trail for his storytelling. General social factors, such as living in the outskirts of Brussels, and specific interventions by the artists, are subjected alike to De Pauw's imagination.

Bruegel, with his gaze, registered social and geographical features typical for his time and interpreted them artistically in his unique way. Josse De Pauw has done the same, selecting aspects of society and the landscape that intrigue and inspire him to create and tell a story.

De Pauw recites his own translation of W.H. Auden's poem *Musée des Beaux Arts* in the historic setting behind the watermill with its mill ponds.

Verhalen over het land van Bruegel

Voor *De Blik van Breugel* zet Josse De Pauw zijn gedrevenheid voor het Pajottenland in met de eigenzinnige kracht van zijn unieke stem en zijn verhalend vermogen.

Op basis van het parcours en de interventies die op het traject te beleven zijn, pikt hij als verteller in op vijf locaties. Zo ontlokken zowel een algemeen sociaal gegeven, zoals het wonen in de rand van Brussel, als specifieke ingrepen van de kunstenaars een verhaal aan zijn verbeelding.

Zoals ook Bruegel met zijn blik maatschappelijke en landschappelijke karakteristieke situaties uit zijn tijd registreerde en op een eigenzinnige manier artistiek vertaalde, heeft Josse De Pauw gekozen voor aspecten uit de maatschappij en het landschap die hem intrigeren en inspireren tot het creëren en vertellen van een verhaal.

In het historisch landschap met wachtvijvers achter de watermolen draagt De Pauw een eigen vertaling voor van W.H. Audens gedicht *Musée des Beaux Arts*. (KL)

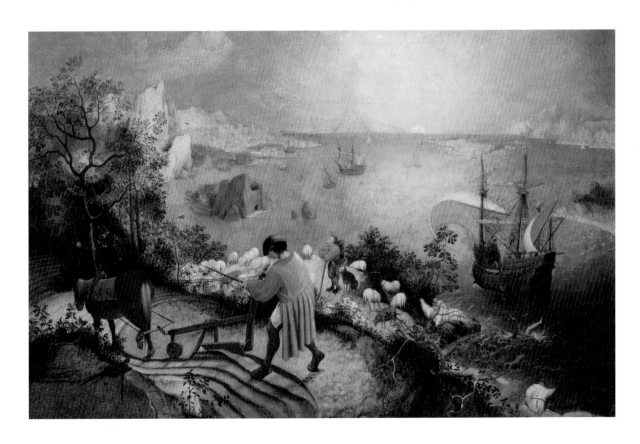

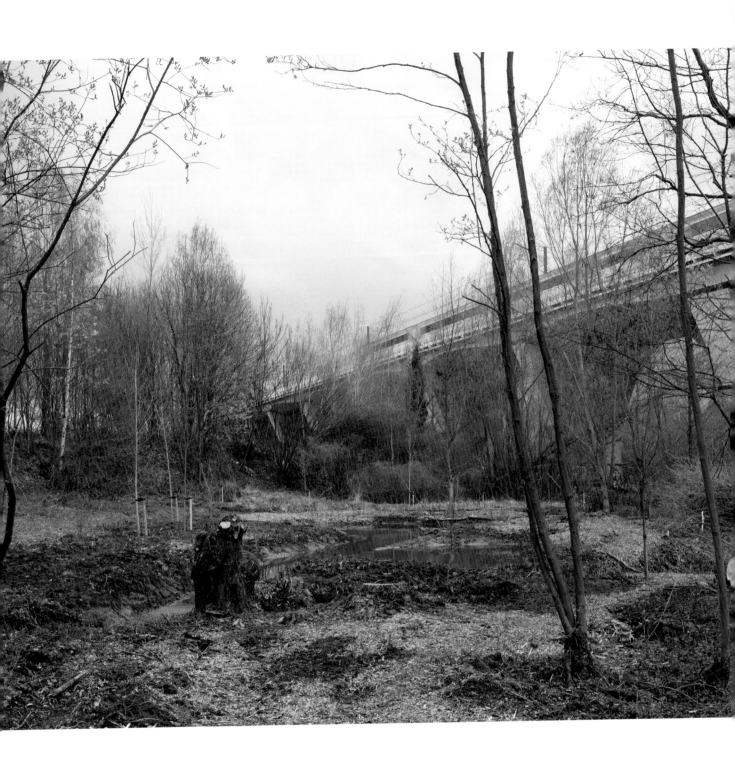

ERIK DHONT

ERIK DHONT

(Re)construction The landscape has been starkly defined by humans since the time we began to live more sedentary lives: it is often described using the term "cultural landscape". Signs of human intervention are everywhere and change is constant: in the form of construction and land development, industrialisation and agriculture. Human influence and pressures, which accelerated in the second half of the 20th century, have caused a massive erosion of "real" nature. Consider increasing road construction and the expansion of cities.

The Pajottenland, with its characteristic hilly terrain, has long suffered the consequences of its proximity to Brussels. Advancing urbanisation is putting pressure on the typical features of the landscape, though there are still small areas that have resisted. These fragments recall the landscapes that Bruegel travelled from Brussels to draw and then used in the construction of his landscape paintings.

For his intervention in the Pajot landscape, the Belgian landscape architect Erik Dhont, known for his highly personal style, adhered to what he believes good design should do: be of service to the location. In a forsaken spot, a residual space, he went in search of the original landscape. He linked what he found with inspiration from Bruegel and his artificially composed landscape paintings. With the urban landscape, the building developments and the monumental De Zeventien Bruggen viaduct as a backdrop, he breathed new life into a plot of land and allowed its manifold manifestations to take the lead. It will change in appearance as the seasons change and unlock its potential over time. With a feeling for the natural rhythms of life, Dhont is allowing the natural features and properties of the region to return. The former fauna and flora can thrive again in this delineated zone.

The ground was drained repeatedly in the past to reclaim land for agriculture. This impoverished the soil. By watering it once more, flora returns to more abundance and diversity. Dhont had to take various measures in order to recreate an ecologically

(Re)constructie Sinds de mens sedentair is beginnen te leven, wordt het landschap sterk door hem bepaald en spreekt men over 'cultuurlandschappen'. Overal zie je sporen van menselijk ingrijpen en is er sprake van constante verandering: in de vorm van bebouwing en verkavelingen, door de industrialisering en door de – let op het woord – landbouw. De 'echte' natuur wordt onder de invloed en druk van de mens, die sinds de tweede helft van de twintigste eeuw steeds nadrukkelijker aanwezig is, teruggedrongen. Denk alleen al aan de aanleg van wegeninfrastructuur en de groei van steden.

Het Pajottenland, met zijn typische en herkenbare, heuvelachtige karakter, ondervindt al een tijd de gevolgen van de nabijheid van Brussel. De oprukkende verstedelijking zet druk op het karakter van het landschap, dat nog hier en daar standhoudt. Die fragmenten doen denken aan de landschappen zoals Bruegel ze in zijn tijd vanuit Brussel kwam optekenen en gebruikte bij de constructie van zijn landschapsschilderijen.

Bij zijn ingreep in het Pajotse landschap deed de Belgische landschapsarchitect Erik Dhont, die een zeer persoonlijke stijl heeft ontwikkeld, wat voor hem een goed ontwerp moet doen: ten dienste staan van de locatie. In een verwilderd stukje Pajottenland, een landschappelijke restruimte, gaat hij op zoek naar de oorsprong van het landschap. Hij verbindt wat hij aantreft met de inspiratie die Bruegel hem in zijn geconstrueerde landschapsschilderijen aanreikt. Met het stadslandschap, de bebouwing en de monumentaliteit van De Zeventien Bruggen als decor laat hij een stukje land heropleven en plaatst hij het landschap met zijn vele verschijningsvormen in een hoofdrol. Over de verschillende seizoenen heen zal dit stukje land van aanblik veranderen en zal duidelijker worden wat het vanuit zijn eigenheid vermag. Met gevoel voor ritme brengt Dhont de natuurlijke eigenschappen en kenmerken van de streek weer tot leven. In zijn afgebakende en specifieke zone kan de vroegere fauna en flora weer gedijen.

In het verleden is het gebied steeds weer drooggelegd om de landbouw alle ruimte te geven voor de

balanced environment. The existing stream had to be widened so that the water could disperse as it used to. This diversity of flow allows steep and weak banks to develop, which in turn create microbiotopes with specific properties that affect the entire system. The area becomes revitalised through a succession of open and closed zones, which also provide orientation and viewing points and places to sit. Through the addition of line and point elements, visitors can engage with a historic iconography. This minimalist intervention aims to have the maximum impact.

Dhont reconstructs the Pajot landscape of Bruegel's day to raise awareness of the importance of ecological checks and balances if we are to use the increasingly scarce green spaces sustainably. By temporarily "freezing", or "recalling", the landscape, he calls on us to think about what has vanished as a result of industrial farming and infrastructure construction, and also gives us a lesson in the region's landscape history. Dhont's intervention, with its reconstruction of Breugel's landscape – as well as that of other, later painters', who captured the flora and fauna – provides food for thought about what sort of a future we want for it.

voedselcreatie. Door het vernatten van een zone kan de wereld van de botanica weer rijker en meer divers worden. Om zo'n ecologisch evenwichtige omgeving te creëren heeft Dhont verschillende ingrepen moeten doen. De bestaande beek is verbreed, waardoor het water opnieuw zijn plaats krijgt. Dat zorgt voor een divers debiet, waardoor er zich steile en zwakke oevers kunnen ontwikkelen. Hierdoor worden microbiotopen gecreëerd met specifieke eigenschappen die de vorm van het geheel gaan beïnvloeden. Vervolgens verhoogt de opeenvolging van open en gesloten zones de dynamiek in het gebied en zorgt het tijdens een wandeling voor oriëntatie-, zicht- en rustpunten. De bezoeker wordt in contact gebracht met een historische iconografie door de inbreng van lijn- en puntelementen. Deze zo minimaal mogelijke ingreep streeft naar een maximaal resultaat.

Dhont reconstrueert het Pajotse landschap uit Bruegels tijd opdat we ons weer bewust worden van de ecologische evenwichten die belangrijk zijn voor een duurzaam gebruik van de steeds schaarsere groene ruimte. Door het landschap tijdelijk te 'bevriezen' of weer 'op te roepen' appelleert hij ons aan wat verdwenen is door de geïndustrialiseerde landbouw en door infrastructuurwerkzaamheden, en geeft hij ons voor deze streek een lesje in landschapsgeschiedenis. De constructie van Dhont biedt, via de omweg van het geconstrueerde Bruegellandschap en van latere schilders die fauna en flora uitvoerig in beeld brachten, stof tot nadenken over de toekomst van ons landschap. (KL)

ERIK DHONT

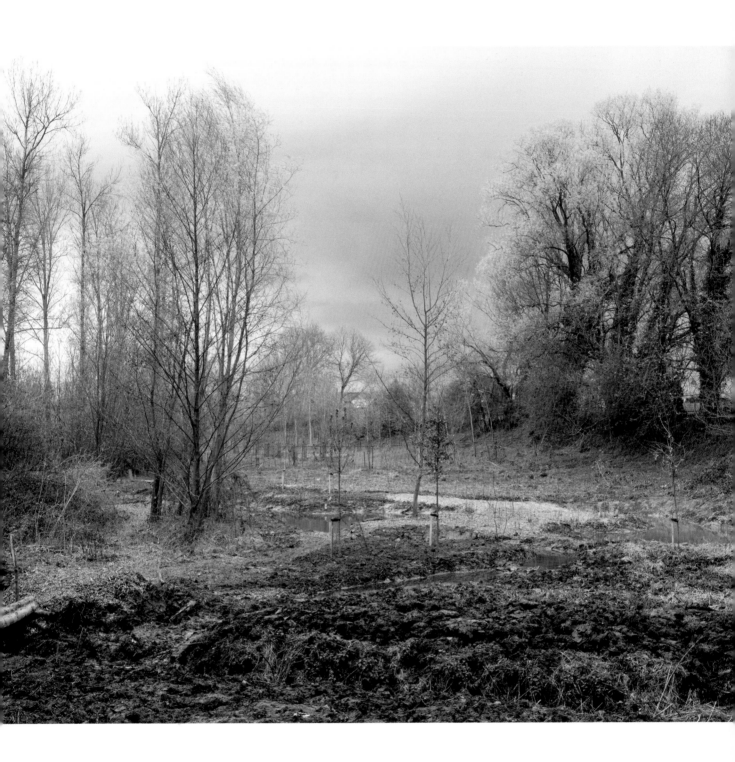

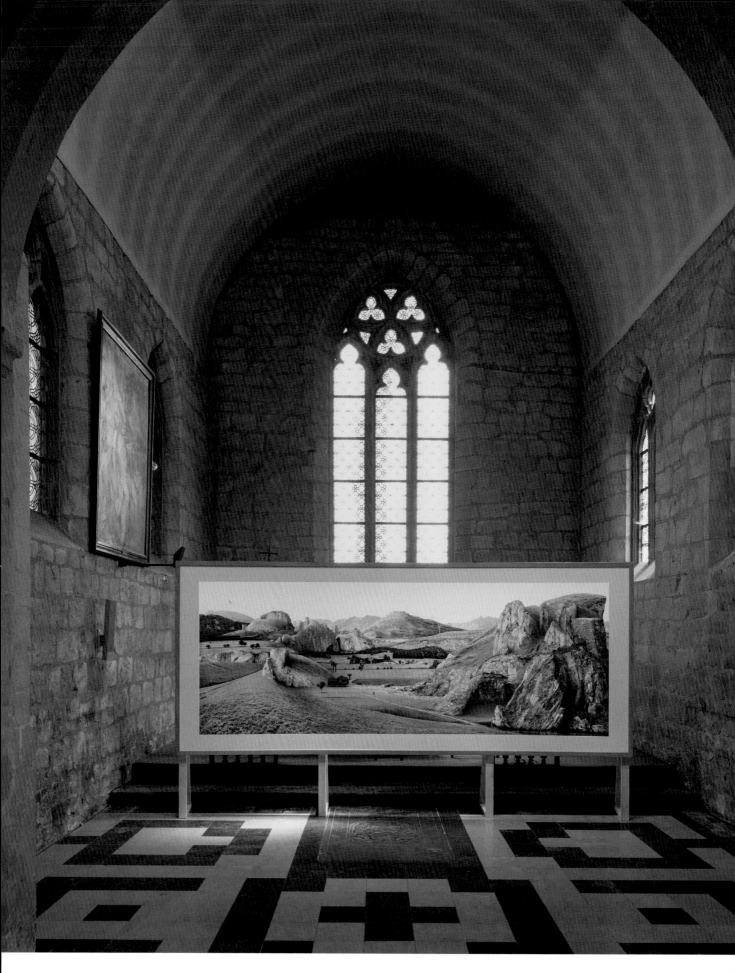

FILIP DUJARDIN

FILIP DUJARDIN

TOPOgraphy and **Artefact 1 & 2**
Since 2008 Filip Dujardin's digital photomontages of fictional buildings and landscapes, derived from photographs of existing structures, and referred to as *Fictions*, are internationally renowned. Architectural photography and installations that challenge the viewer are central to his multi-layered work. Dujardin is intrigued by the intrinsic properties of the urbanised Flemish landscape.

The artist integrated a landscape panorama of photographs that he took in the vicinity of the art trail into the chancel of the Saint Anna Chapel. He recorded the typical features of the Pajottenland urban and rural fabric, abstracted them and transformed them into something new. This created a wonderful but physically impossible landscape that ingeniously recreates reality. At the start of this trail through the Pajottenland, the walker or cyclist is given the chance to use their imagination to reconstruct the combination of urbanised and traditional landscape themselves. The absurdity of Dujardin's photographic panorama is gradually revealed as the viewer discovers missing, distorted or illogical details. By omitting certain elements and even pushing a structure to the foreground, the photographer underlines what interests and is important to him. This is essentially what Bruegel did in his landscapes.

Nevertheless, Dujardin does illustrate the Pajottenland with his panorama. The title *TOPOgraphy* alludes to this. This Greek word – literally "description of a place" – refers to the description of characteristics of a landscape. TOPO is in capital letters to place the emphasis on "place". We are looking at the Pajottenland in his panorama. But we do not know where the Pajottenland is located. The panorama is more of a mental map, made from the artist's point of view, of the territory in which the viewer moves. Just as maps employ a key with which to read an area, Dujardin's contemporary collage technique provides a system for interpreting the landscape through the association and classification of visual features.

Topography is useful in daily life and a basic knowledge of it provides insights into spatially

TOPOgrafie en **Artefact 1 & 2**
Op basis van foto's van bestaande structuren construeert Filip Dujardin sinds 2008 met digitale fotomontages fictieve bouwwerken en landschappen, met (internationaal) succes. In zijn veelgelaagde oeuvre spelen uitdagende architectuurfotografie en installaties een sleutelrol. Dujardin is gefascineerd door de intrinsieke kwaliteit van het verstedelijkte Vlaamse landschap.

In het koor van de Sint-Annakapel integreerde hij een landschapspanorama met foto's die hij nam in de omgeving van het parcours. Hij registreerde er de typische elementen van het stedelijke en landschappelijke weefsel uit het Pajottenland, abstraheerde ze en vervormde ze tot een nieuw geheel. Zo ontstond een wonderlijk, maar qua structuur onmogelijk landschap, dat op vernuftige wijze lijkt te verwijzen naar het bestaande. Aan het begin van z'n parcours door het Pajottenland krijgt de wandelaar of fietser dus de kans om zelf, met zijn verbeelding, de mix van verstedelijking en cultuurlandschap te reconstrueren. Dujardins fotopanorama onthult gaandeweg z'n absurditeit, wanneer de toeschouwer ontbrekende, vervormde of onlogische details ontdekt. Door bepaalde elementen weg te laten en zelf een constructie naar voren te schuiven, kan de fotograaf benadrukken wat hemzelf interesseert en wat hij belangrijk vindt. Dat is in wezen ook wat Bruegel in zijn landschappen doet.

Toch beschrijft Dujardin met zijn panorama wel degelijk het Pajottenland. De titel *TOPOgrafie* zinspeelt daarop. Het Griekse woord – letterlijk: plaatsbeschrijving – slaat op de beschrijving van kenmerken van plaatsen en gebieden. Door TOPO in drukletters te schrijven legt Dujardin de nadruk op 'plaats'. We kijken via zijn panorama naar het Pajottenland. Maar door dat te doen weten we nog niet waar het Pajottenland ligt. Het panorama is veeleer een mentale kaart, vanuit het standpunt van de kunstenaar, van het gebied dat de toeschouwer intrekt. Zoals kaarten een symbolische taal aanreiken om een gebied te lezen, reikt Dujardins hedendaagse collagetechniek een systeem aan om door het associëren en rangschikken van visuele elementen het landschap te interpreteren.

Zoals de topografie nuttig en noodzakelijk is in het dagelijks leven en een basiskennis ervan het inzicht in ruimtelijk samenhangende feiten en gebeurtenissen

related information and occurrences; the works of Dujardin and Bruegel – a proto photoshopper – create a different sort of framework: one that directs and guides our views on society and spatial evolutions.

In addition to photomontages, Dujardin has been creating sculptures since 2012. He designed two interventions for two locations in the Dilbeek landscape. Gigantic sculptures loom around a bend and up on a hill. Once again, this concerns building a fictional world using existing elements, and, as usual, Dujardin starts from the vocabulary of architecture then introduces elements according to his personal grammar. For *Artefact 1 & 2,* he takes both a recurrent feature of Bruegel's paintings, the alpine rock, and a (mirrored) fragment of the local urban and rural fabric of the Pajottenland.

Karel van Mander, Bruegel's contemporary and his first biographer, writes in his book *Schilder-boeck* (1604) that the painter and draughtsman *"had copied many vistas from life in his travels, so it was said that while he was in the Alps he had swallowed all those mountains and rocks and upon returning home had spat them out on to canvases and panels".* What appears to be a real alpine rock has materialised out of the blue like a meteor and landed in the Pajot countryside, literally becoming a part of it. But the closer you come to the artefact, the more fun Dujardin has with the surreal juxtaposition of the rock in the landscape. It seems to have been cut out of a Bruegel painting and greatly enlarged – like a huge prefabricated panel – and contrasts sharply with the meadow. The act of juxtaposing the two makes more obvious both the contrasts and the similarities.

The second artefact is positioned among a few houses at a rural intersection. A large, rectangular mirror reflects the Pajot suburban landscape as well as passers-by. Like Bruegel, Dujardin constructed an unexpected, fictional perspective – while we stand with our two feet planted firmly on the ground. It resembles a giant billboard advertising an ordinary aspect of this region. What is so great about this spot? There is nothing odd about the abstraction and isolation of the scenery in the mirror, it just looks like an image of a landscape. But by placing the mirror in this precise location, Dujardin elevates, as it were, the trivial nature of a few houses on a small rural intersection: it suddenly looks more beautiful and important. This draws attention to the fragmented personality of the Pajot landscape: a mix of city and countryside. By literally reflecting the landscape within a demarcated framework, it is removed from

bevordert, creëren de werken van Dujardin en Bruegel, fotoshopper avant la lettre, een andersoortig kader dat onze blik op maatschappelijke en ruimtelijke evoluties stuurt en begeleidt.

Behalve fotomontages creëert Dujardin sinds 2012 ook ruimtelijke sculpturen. Op twee plaatsen grijpt hij fysiek in op het Dilbeekse landschap. Na een bocht in de weg en op een helling duiken onverwachts twee gigantische sculpturen op. Opnieuw gaat het hierbij om het construeren van een fictief nieuw geheel met bestaande elementen, en ook hier vertrekt Dujardin van het vocabularium van de architectuur en schuift hij met de elementen volgens zijn persoonlijke grammatica. Voor *Artefact 1 & 2* neemt hij zowel een typisch element uit schilderijen van Bruegel, de Alpenrots, als een (gespiegeld) fragment van het lokale stedelijk en landschappelijk weefsel in het Pajottenland.

Karel van Mander, Bruegels eerste en eigentijdse biograaf, getuigt in zijn *Schilder-boeck* (1604) dat de schilder-tekenaar *'in sijn reysen veel ghesichten nae 't leven gheconterfeyt heeft, soedat er gheseyt wordt dat hij in d'Alpes wesende al die berghen en rotsen hadde in geswolghen en 't huys ghecomen op doecken en penneelen uytgespoghen hadde'.* Een zo goed als echte Alpenrots lijkt als een meteoor onverwachts en vanuit het niets in het Pajotse landschap te zijn beland, waar hij letterlijk in opgaat. Maar hoe dichter je het artefact nadert, hoe meer plezier Dujardin erin schept om de rots als een surrealistische juxtapositie te gebruiken. De als het ware uit een schilderij van Bruegel uitgeknipte en sterk uitvergrote rots steekt als een groot gebricoleerd paneel schril af in een wei. Door rots en landschap naast elkaar te plaatsen bereikt Dujardin een effect dat zowel als contrast bedoeld is als dat het de overeenkomst duidelijker zichtbaar maakt.

Het tweede artefact is een grote rechthoekige spiegel in het landschap, aan een landelijk kruispunt tussen een paar huizen. Het Pajotse suburbane landschap wordt er weerspiegeld in de contouren van een grote rechthoek waar ook de passant-bezoeker in opgaat. Zoals Bruegel construeert Dujardin op verrassende wijze een fictief perspectief, terwijl we met onze twee voeten in het landschap zelf staan. Het lijkt haast een grote billboard, die het typische karakter van deze streek aanprijst. Wat is de meerwaarde op deze plek? Het abstraheren en isoleren van een deel van het landschap in een spiegel heeft op het eerste gezicht niets vreemds, je herkent het als een beeld van een landschap. Maar door het plaatsen van de spiegel op deze specifieke plek upgradet Dujardin als het ware het banale gegeven van enkele huizen aan een klein landelijk kruispunt: het ziet er belangrijker en mooier uit dan als je er gewoon zou voorbijkomen. Dat vestigt de

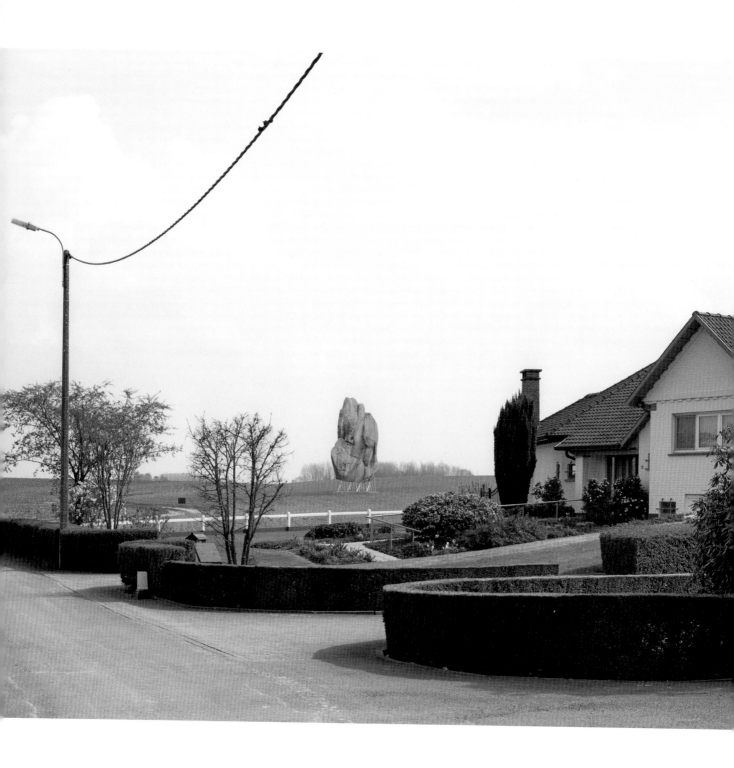

FILIP DUJARDIN

its context and becomes self-referential. Is the Pajot landscape as artificial as is suggested here, in a mirrored fragment?

The fake rock and the mirror – both at odds with their settings – make us think about the tensions between the built and the natural environments. Filip Dujardin's work is part of the Belgian cultural tradition and references, for example, surrealists such as René Magritte and Raoul Servais. His artworks also fuse the surreal with the familiar mundane.

aandacht op het feit dat het Pajotse landschap uit fragmenten bestaat, dat het een mix is van stad en natuur. Door het landschap in een afgebakend kader letterlijk te weerspiegelen wordt het uit zijn context gehaald en refereert het enkel aan zichzelf. Is het Pajotse landschap even artificieel als hier, in het spiegelbeeld van een fragment, wordt gesuggereerd?

Zoals een namaakrots in het landschap spoort ook een spiegel in het landschap ons aan na te denken over de spanning tussen gebouwde en landelijke omgeving. Met zijn werk sluit Filip Dujardin zich aan bij het Belgisch cultureel erfgoed en refereert hij bijvoorbeeld aan surrealisten als René Magritte en Raoul Servais. Ook bij Dujardin versmelt het surreële met de taal van onze werkelijkheid. (KL)

FUTUREFARMERS

At a certain point I became aware of not wanting spectators anymore. I became aware of needing users, inhabitants, participants.
Vito Acconci

Open Plot Futurefarmers, a collective with branches all over the world and founded in 1995 by the American artist and designer Amy Franceschini, has created a participatory art route near the Sint-Gertrudis-Pede watermill. The objective: revive an ecology of practices stemming from a field – farming, baking, milling.

Open Plot is a good example of the increasing number of initiatives – art or other – that engage with citizens and local entrepreneurs. They examine the potential at the local level of re-appropriating the public domain to treat it as a common. More specifically, this project reappraises the social role of the farmer and highlights the commitment of young people who wish to work with local products and who attach importance to short chains and local markets. The term "farmer" is applied here to all those who take care of the land and the countryside, and to anyone who imparts their historical knowledge and practice of working the land through art, stories, rituals, events and social practices.

With this project, Futurefarmers continues its artistic research into visualising and explicating the tensions between humans and nature, individuals and communities, which they set in motion with the participative trajectories for the *Flatbread Society* project in Oslo and *Seed Journey*. The latter involved a two-year boat journey from Oslo to Istanbul with the mission to preserve old grain varieties for the future. In 2017, *Seed Journey* passed through the Pajottenland. The remains of burnt grains from Bruegel's time had been found under the floor of the Sint-Martens-Lennik church. Farmer Tijs Boelens from de Groentelaar researched the grains and was able to distinguish wheat and rye based on their size and as a result discover a new type of meslin. This mixture of wheat and rye was handed over in a glass jar and travelled to the Middle East, where the world's first farmers cultivated the first grains in the earliest settlements.

Open Akker In de buurt van de watermolen van Sint-Gertrudis-Pede zet het internationaal vertakte collectief Futurefarmers, in 1995 gesticht door de Amerikaanse kunstenares en designer Amy Franceschini, een participatief kunsttraject op. De ambitie: vertrekkend van een veld nieuw leven inblazen in de samenhang tussen eeuwenoude praktijken zoals landbouw, brood bakken en het vermalen van graan.

Open Akker is een mooi voorbeeld van een toenemend aantal initiatieven, al dan niet met kunstenaars, waarbij burgers en lokale ondernemers betrokken zijn. Ze onderzoeken wat er op lokaal niveau mogelijk is om zich het publieke domein opnieuw toe te eigenen en als een *common* te benaderen. Meer specifiek herwaardeert dit project de maatschappelijke rol van de boer en zet het het engagement in de verf van jonge mensen die met lokale producten willen werken en die belang hechten aan een korte keten en een nabije afzetmarkt. De term 'boer' kan overigens slaan op al wie zorg draagt voor het land en het landschap, en op iedereen die de historische praktijk en kennis van het bewerken van het land doorgeeft in kunst, verhalen, rituelen, evenementen en sociale praktijken.

Futurefarmers zetten met dit project hun artistiek onderzoek voort naar het visualiseren en expliciteren van het spanningsveld tussen mens en natuur, individu en gemeenschap, zoals ze dat al deden in hun participatieve trajecten voor het *Flatbread Society*-project in Oslo en *Seed Journey*, een twee jaar durende boottocht van Oslo naar Istanboel die oude graansoorten wilde vrijwaren voor de toekomst. In 2017 passeerde de *Seed Journey* reeds bij boeren in het Pajottenland. Onder de vloer van de kerk van Sint-Martens-Lennik werden toen resten van verbrande granen teruggevonden uit Bruegels tijd. Boer Tijs Boelens van de Groentelaar heeft de granen onderzocht en kon op basis van de grootte tarwe en rogge onderscheiden en zo een nieuw soort masteluin samenstellen. Dit mengsel van tarwe en rogge werd in een glazen potje meegegeven en reisde mee naar het Midden-Oosten, waar de eerste

Local residents and farmers spent a year collaborating with Futurefarmers in a process that emphasised the Pajottenland's potential as an agricultural landscape. This recalls the past, when the Pajottenland was agricultural and city and countryside benefitted from each other ecologically and economically. A plot of land on Herdebeekstraat was made available. Farmer Fred ploughed the field in October 2018 and farmer Tijs sowed the new meslin. The group, Li Mestère, with artist and farmer Didier Demorcy, laid out 26 beds and sowed a mix of old and new local grain varieties to rehabilitate and promote cultivated biodiversity specific to local

boeren ooit in de eerste nederzettingen de eerste graansoorten verbouwden.

Een jaar lang hebben bewoners en lokale boeren, in samenwerking met Futurefarmers, een proces doorgemaakt waarin het accent lag op het potentieel van het Pajottenland als agrarisch landschap. Dit sluit aan bij het historisch agrarische Pajottenland, waar stad en platteland ecologisch en economisch van elkaar profiteerden. Er werd een stuk grond vrijgemaakt langs de Herdebeekstraat. Boer Fred ploegde en egde in oktober 2018 het veld om, waarop boer Tijs de nieuwe masteluin heeft ingezaaid. De groep rond kunstenaar-boer Didier Demorcy, Li Mestère, heeft op het veld

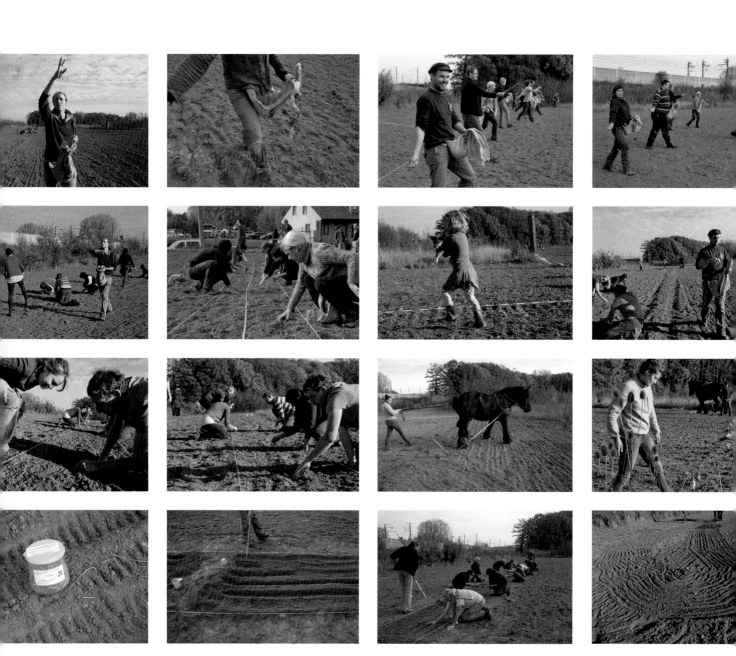

soils to adapt to changing climate future. These seeds will be distributed to a network of citizen gardeners and professionals who each year grow a few square meters of wheat in order to sustain one or more varieties.

As an "Open akker/open plot/champ libre", this plot forms the stage for various performances. In the first 'act', The Sowers, in October 2018, seeds sown by hand awakened the soil that has sat fallow for some time. In April 2019, Futurefarmers distributed invitations to join in Act Three: October 27, 2019 – A Harvest Festival for a New Peasant Movement will take form of a procession moving from field to mill including specially designed instruments, costume and props; a winnower transformed into a pipe organ playing a custom score and a gathering to discuss concerns about land use, participatory breeding and the commons. The day of the party, the silent presence of the "new farmer" will be made visible and audible.

The first harvest of the "Bruegel grain" will be mainly for the seeds. A handful of varieties will be transformed into flour by the millers, Yves, Tom and Jan, during the Harvest Festival and then made into bread. The plan is to sow the meslin once more in October 2019. In other words, all the links in this project potentially constitute a framework for local actors to develop a new project themselves, thereby transforming a "wasteland" into a new common where local cereals stimulate a stable network of regional growers, millers, bakers and consumers. In this way history becomes an engine of change, and "stale bread" the new currency of resistance.

Futurefarmers is more of a coach and inspirer in this process than a maker and producer of art. This is in line with its ambition: by embedding a project like this in the social network and fabric of a particular place on earth, it contributes to the creation of a global community that is committed to sustainable development, and encourages a change in the way we think about how we live on this planet.

ook 26 bedjes aangelegd met een mix van lokale oude en nieuwe granen, zodat een gekweekte biodiversiteit specifiek aan een lokale bodem hersteld en weer bevorderd kan worden en zich kan voorbereiden op toekomstige klimaatveranderingen. Deze zaden zullen verspreid worden in een netwerk van burgers en professionele tuiniers die elk jaar enkele vierkante meters graan zullen kweken om zo een of meer graansoorten te verkrijgen.

Dit veld vormt als 'Open akker/open plot/champ libre' de scène en uitvalsbasis voor diverse performances. Een eerste 'act', *De zaaiers*, bestond erin om in oktober 2018 met de hand te zaaien en de bodem te wekken die reeds een tijdje braak lag. In april 2019 verdeelde Futurefarmers uitnodigingen voor de derde 'act', die op 27 oktober 2019 zal plaatsvinden. Het 'Oogstfestival voor een Nieuwe Boerenbeweging' zal bestaan uit een processie die van het veld naar de molen trekt met speciaal ontworpen objecten, kostuums en props; een tot orgel omgevormde wanmolen die een gebruikelijk melodietje speelt en een bijeenkomst waarin wordt gedebatteerd over bekommernissen gerelateerd aan landgebruik, collectief zaaien en de *commons*.

De eerste oogst van dit bruegelgraan zal in de eerste plaats als zaaigoed gebruikt worden. Een deel van de graansoorten zal tijdens het oogstfestival vermalen worden tot bloem door de molenaars Yves, Tom en Jan, en vervolgens zal hiervan brood gebakken worden. Het is de bedoeling in oktober 2019 de masteluin opnieuw in te zaaien. Alle schakels in dit project vormen met andere woorden potentieel een nieuw kader dat het de lokale actoren mogelijk moet maken om op eigen benen een nieuw project te ontwikkelen, en van een 'braakliggend' veld te evolueren naar een nieuwe *common*: de productie van lokale graansoorten voor het stimuleren van een stabiel netwerk bestaande uit lokale graantelers, molenaars, bakkers en consumenten.

Futurefarmers is in dit traject veeleer coach en inspirator dan wel maker en producent van een kunstwerk. IJveren voor een verankering van een dergelijk project in het sociale netwerk en weefsel van een bepaalde plek op aarde past in hun ambitie: bijdragen aan het ontstaan van een globale *community* die inzet op duurzame ontwikkeling en streeft naar een transformatie van ons denken over het leven op deze planeet. (KL)

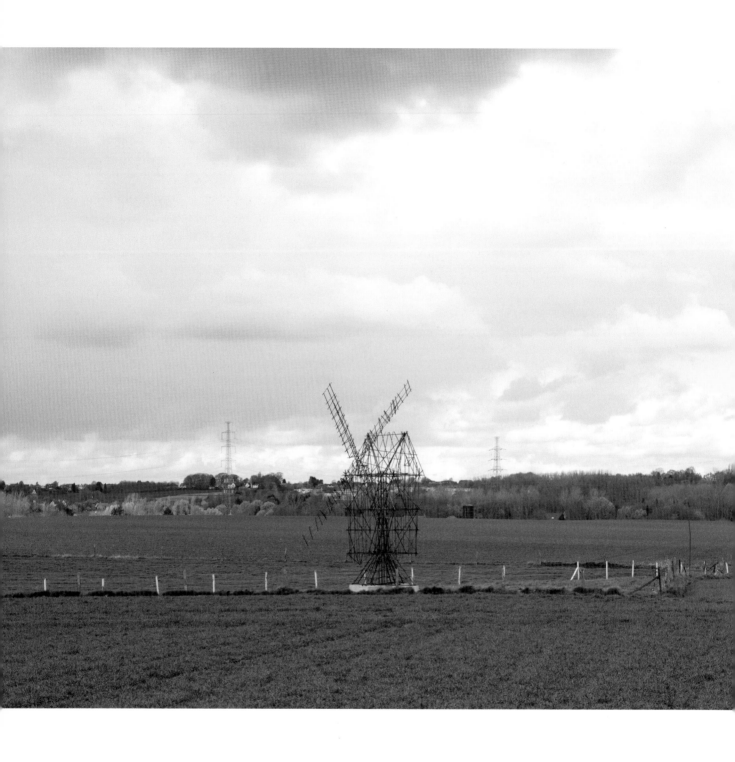

GIJS VAN VAERENBERGH

GIJS VAN VAERENBERGH

Study for a Windmill A recognisably Flemish windmill stands on a high, bizarre and lonely pillar of rock in the panoramic landscape of one of Bruegel's most enigmatic, ambitious and complex panels, *The Procession to Calvary*, 1564. Although it is far in the background, it immediately catches the eye. Windmills, used for grinding corn, were already widely used in 15th-century art as a symbol of the Eucharist, one of the seven sacrements. During the Eucharist, the bread represents the body of Christ, who died on the cross to redeem humanity. A windmill in a painting about the cross-bearing is not, therefore, out of place, however strange it may look at first sight.

Bruegel is known for using a personal archive or databank, as it were, of separate elements when composing his drawings and paintings: studies, details, as though snapshots for future use. The architect duo Gijs Van Vaerenbergh takes the same path, but in the opposite direction. They take the post mill, seemingly just a detail from *The Procession to Calvary,* and put it back into an open space in the Dilbeek landscape, in the form of a spatial installation. Why the windmill? The decision was intuitive but at the same time inspired by how windmills dominated the medieval landscape and their importance to society at that time. They were striking symbols of a productive environment but also of the power structure: farmers who had their corn ground into flour had to pay taxes. Bruegel also used windmills spatially, to provide depth to his landscapes. He often used vertical structures, including trees, to show perspective.

Study for a Windmill is a scale model of 1:2, an ethereal construction in reinforced steel, that references the Bruegel sketches that preceded his painting of the mill. The transparency of the object allows the lines to rearrange themselves according to the viewer's vantage point and distance from it. The schematic construction also creates a graphic outline against the blue, grey or cloudy skies.

Study for a Windmill Op een van Bruegels meest enigmatische, ambitieuze en complexe panelen, *De kruisdraging* uit 1564, staat op een hoge, bizarre en eenzame rotsformatie in het panoramische landschap een herkenbaar Vlaamse windmolen. Hij bevindt zich op de achtergrond, maar springt tegelijk in het oog. Windmolens, waarin graan werd gemalen, waren al in de kunst van de vijftiende eeuw een veelgebruikt symbool voor de eucharistie, een van de zeven sacramenten. Het brood dat tijdens de eucharistie genuttigd wordt is Jezus' lichaam, dat om de mensheid te verlossen aan het kruis is gestorven. De molen staat op een schilderij met als thema de kruisdraging dan ook op zijn plaats, hoe mis-plaatst hij op het eerste gezicht ook lijkt.

Bruegel staat erom bekend dat hij bij het maken van zijn tekeningen en schilderijen als het ware putte uit een archief of een databank van losse elementen: studies, details, een soort van snapshots... Het architectenduo Gijs Van Vaerenbergh legt in dit werk dezelfde weg af, maar dan in de omgekeerde richting. Ze vertrekken van de staakmolen in *De kruisdraging*, een ogenschijnlijk detail, en plaatsen de molen op een open plek in het Dilbeekse landschap, in de gedaante van een ruimtelijke installatie. Waarom de windmolen? De keuze is intuïtief ingegeven, maar tegelijk gebaseerd op het belang van windmolens in het middeleeuwse landschap en in de toenmalige samenleving. Het waren opvallende symbolen van het productieve landschap, maar ook machtsstructuren: boeren die er hun graan tot bloem lieten vermalen, moesten er belastingen betalen. Bruegel zet de windmolen ook ruimtelijk in, om in zijn landschappen perspectivistisch diepte te creëren. Dat doet hij wel vaker met verticale structuren, zoals ook bomen.

Study for a Windmill is een model op schaal 1:2, een lichte constructie opgebouwd in wapeningsstaal, met schetsmatig samengestelde lijnen die nog verwijzen naar de tekeningen die aan het ontstaan van de 'molen' zijn voorafgegaan. Door de transparantie herschikken de lijnen zich voortdurend, afhankelijk van de richting waarin de toeschouwer staat en zijn dichte

The windmill augments the drama and theme of Bruegel's painting, as previously mentioned. Gijs Van Vaerenbergh's "new" windmill, an artwork, connects the past and present of its location both visually and symbolically. It represents the "old" productive landscape that was so closely tied to – now long-gone – village life. Like a beacon, it is visible from afar and, in a wide open landscape, serves as an orientation point. In other words, the mill directs and guides our gaze over the surroundings. If you stand on the hill with the fictional mill, you have a good view of the dual nature of the landscape: both urban and rural.

of verdere nabijheid. Hoe dan ook, door de doorzichtigheid van de schematische constructie tekent de molen zich ook grafisch af tegen de blauwe, grijze of bewolkte buitenlucht.

Bij Bruegel versterkt de windmolen de dramatiek – en dus ook de thematiek, zoals we aan het begin van deze tekst aangeven. De 'nieuwe' molen van Gijs Van Vaerenbergh, een kunstwerk, verbindt zowel visueel als symbolisch het heden en het verleden van het landschap waarin hij staat. Hij verbeeldt het 'oude' productieve landschap dat in nauwe relatie stond met het dorpse en inmiddels allang verdwenen karakter. Als een baken is hij van ver zichtbaar en heeft hij een oriënterende werking, in een landschap met open zichtlijnen. Anders gezegd: de molen stuurt en begeleidt onze blik op het omliggende landschap. En wie op de heuvel met de fictieve molen staat, kijkt over dat landschap en krijgt een goed zicht op het tweekoppige karakter ervan: zowel verstedelijkt als landelijk. (PDR)

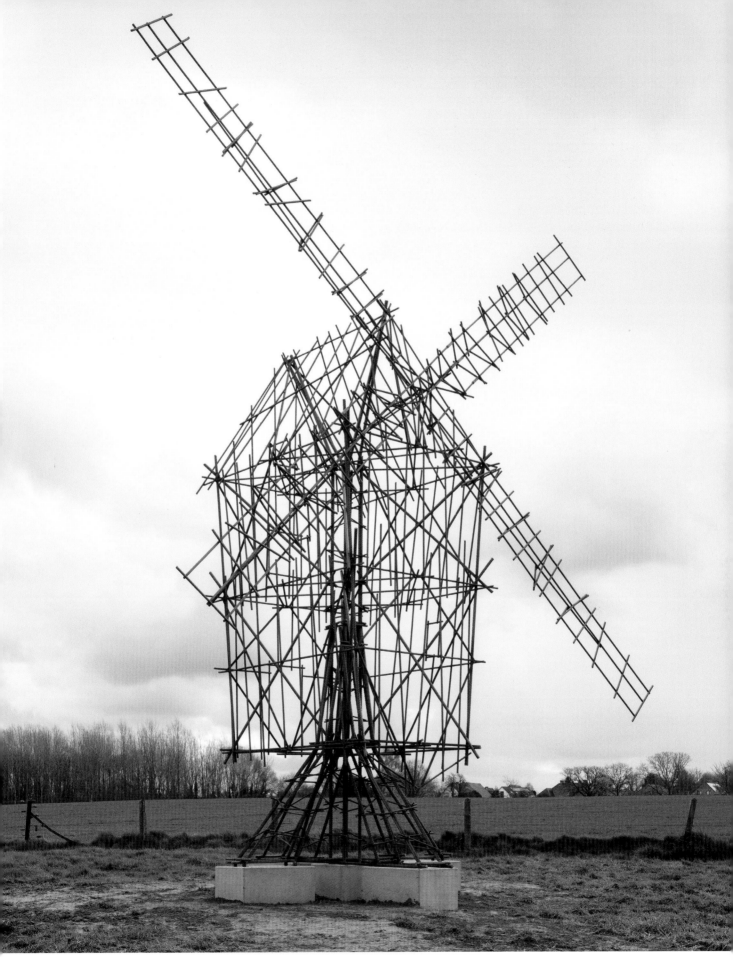

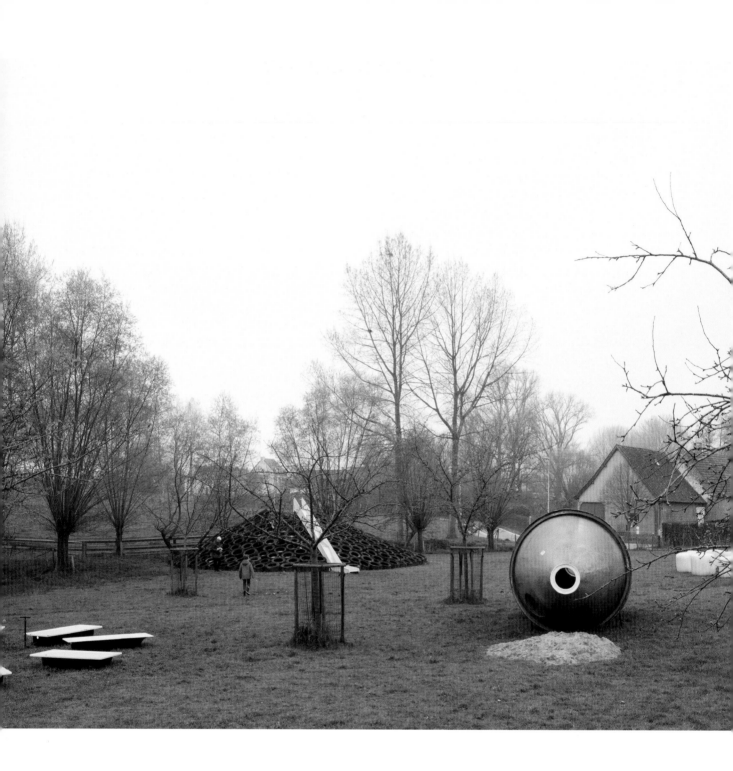

LANDINZICHT

Children's Games *Children's Games,* painted in 1560 and therefore one of Bruegel's earliest paintings, is a fine example of what is so beautifully described in German as a *Wimmelbild*: a busy picture, teeming with characters and objects. Another example is Pieter Bruegel's equally well-known work completed only a year earlier, *The Netherlandish Proverbs.* One can spot over ninety games in *Children's Games,* with adults also playing *homo ludens.* Why Bruegel chose this unusual theme for a painting is a mystery, and, as far as we know, there are no precedents in art history. Perhaps it refers to the humanist view of the world as a stage, a play, full of fun, games and frivolity. It would explain the crowded, theatrical compositions. Or perhaps Bruegel composed these complex visual puzzles to amuse his audience, to provide conversation pieces for the well-heeled in their salons.

Inspired by the crowded panel, landscape architects Landinzicht designed a playground for the orchard opposite the Dilbeek watermill that may have featured in Bruegel's work. Landinzicht, which is known for its discreet, site-sensitive designs, was founded in 2005 by Bjorn Gielen and executes public projects for the outside space. Fascinated by the characters that fill *Children's Games,* the agency conceived a playground in which visitors would literally become the players. Instead of a recreation of the painting, it replicates the throngs of people.

Bruegel's painting presents a whole gamut of universal games that often employ utilitarian objects rather than toys. Children play with anything they can find. That is how it was in the past and in fact still is today, if children get the chance. So Landinzicht searched the Pajottenland for artefacts from modern farming life. The orchard/playground was then "populated" with silos, straw bales, tyres and the classic bathtub-as-drinking-trough for the cattle, all in a setting of fruit trees and sheep, a mound,

Kinderspelen *De kinderspelen* uit 1560, een van Bruegels vroege schilderijen, is wat men in het Duits zo mooi noemt een *Wimmelbild*: het wemelt er van de personages en objecten. Dat is overigens ook het geval in dat andere overbekende en bijna gelijktijdige werk van Pieter Bruegel: *De spreekwoorden.* Je ontdekt op *De kinderspelen* meer dan negentig kinderspelen, al hangen ook volwassenen op dit superdrukke paneel de *homo ludens* uit. Waarom Bruegel voor dit ongewone thema koos, weten we niet, en voorgangers in de schilderkunst zijn er voor zover we weten ook al niet. Misschien is er een verband met hoe sommige humanisten naar de wereld keken: als een *theatrum*, een 'schouwtoneel', met veel ruimte voor fun, spel en frivoliteit. Vandaar drukbevolkte, theatrale composities als deze. En misschien maakte Bruegel welbewust een dergelijke complexe visuele puzzel om zijn toeschouwers zich te laten amuseren? Zogenaamde *conversation pieces* leverden in chique privéruimtes stof voor gesprekken en discussies.

In de boomgaard tegenover de Dilbeekse watermolen die misschien in Bruegels werk voorkomt, ontwierp landschapsarchitectenbureau Landinzicht, geïnspireerd door *De kinderspelen,* een speeltuin. Landinzicht, dat bekendstaat om zijn eerder discrete en sitegevoelige ontwerpen, is in 2005 opgericht door Bjorn Gielen en verzorgt publieke opdrachten in de buitenruimte. Het bureau was geïntrigeerd door de wemelende personages die de hoofdrol spelen in *De kinderspelen* en bedacht een speeltuin waarin de bezoekers zelf de personages, letterlijk de spelers, worden. Eerder dan het schilderij na te bouwen is het dus de menigte mensen die wordt geschetst.

In Bruegels werk passeren een heel aantal universele spelen de revue en vaak gaan ze gepaard met objecten uit het dagelijkse leven die speelvoorwerpen worden, ook al hebben ze oorspronkelijk een heel

fountains and chimes. Landinzicht's interactive approach creates the links between the plethora of objects in Bruegel's work and those of the farm. The orchard next to Bruegel's watermill thus becomes a bruegelesque sanctuary and playground for children. Landinzicht has succeeded in simultaneously adapting to the given context and altering it.

It was not by chance that this strongly narrative approach was chosen. Bruegel's *Children's Games* is used in this intervention as a timeless witness to the need for wild, outdoor play. Farming life is also brought into the scene as a reminder that it was a constant source of inspiration for Bruegel.

andere functie. Kinderen spelen met alles wat ze vinden. Dat was vroeger zo, en het geldt eigenlijk nog steeds als ze daartoe de kans krijgen. Daarom doorzocht Landinzicht het Pajottenland, op een speurtocht naar artefacten uit het boerenleven van vandaag. De boomgaard-speeltuin werd na die zoektocht 'bevolkt' met silo's, strobalen, banden en de typische badkuip-drinkplaats voor het vee, en dat in een decor van fruitbomen en schapen, en met een 'berg', fonteinen en klanken. Door een dergelijke interactieve ingreep legt Landinzicht verbanden tussen de vele artefacten uit Bruegels werk en die van de boerderij. De boomgaard bij Bruegels watermolen wordt zo een 'bruegeliaanse' vrij- en speelplaats voor kinderen. Op die manier past Landinzicht zich aan aan de gegeven context én verandert het die tegelijk.

Dat er werd gekozen voor een sterk verhalende invalshoek, is geen toeval en niet onschuldig. Bruegels *Kinderspelen* wordt in deze interventie gebruikt als een tijdloos betoog voor het onbezonnen buiten spelen. Ook het landbouwleven wordt even dichter bij de bezoeker gebracht, niet toevallig een bron van inspiratie in heel Bruegels werk. (PDR)

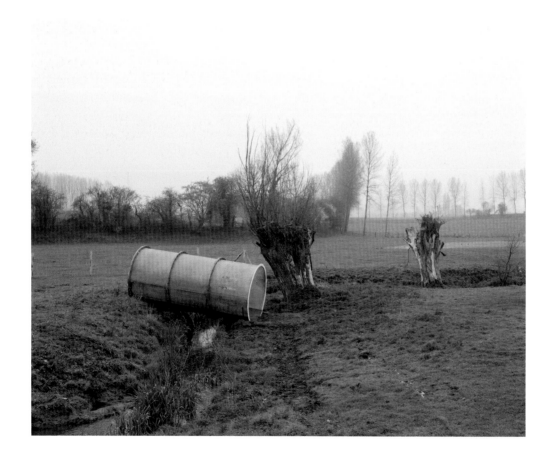

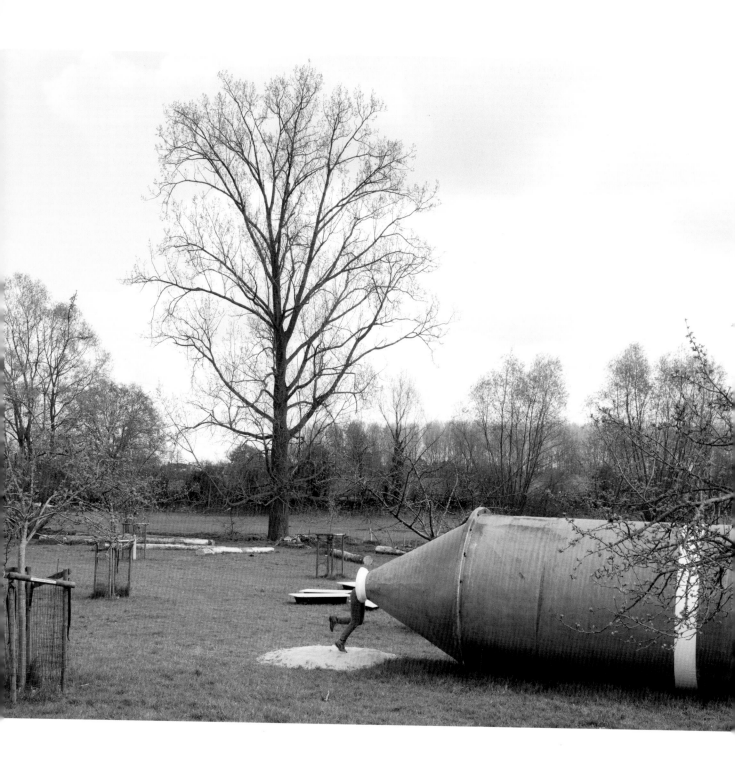

OFFICE KERSTEN GEERS DAVID VAN SEVEREN & BAS PRINCEN

Model for a Tower Pieter Bruegel painted the Tower of Babel twice and both times created panels that reveal new details with every viewing. The "large" *Building of the Tower of Babel* is held in Kunsthistorisches Museum in Vienna; the "small" *Tower of Babel* in Museum Boijmans van Beuningen in Rotterdam. The latter is central to the long-term collaborators OFFICE Kersten Geers David Van Severen's and Bas Princen's installation, located in and on the edge of a protected woodland area in Dilbeek.

A circular aluminium spatial structure – encircling a few trees – supports enlarged detail shots made by Bas Princen with a macro lens of the Rotterdam version of Bruegel's *The Tower of Babel*, and mirror curtains that both interrupt and multiply the wooded area. The placing of the images next to each other invites the viewer to move to "an inter-space" where image and reality merge almost seamlessly. Surrounded by a compact piece of green "nature" and the colourful details from Bruegel's painting, one is literally removed from the urbanised world and absorbed into an artificial spatial experience of nature, as though a mise-en-scène.

The circular aluminium frame, with a diameter of 31.5 meters, forms the rail from which the images hang. The structure and photographs form a new entity: an object, a pavilion, a 1:1 scale model. The images are printed on flimsy curtains that move at the slightest breeze. OFFICE thus subtly demonstrates how fragile nature is and how seriously threatened it is by the advance of urbanisation. Bas Princen chose to comment indirectly on the topic of the transformation of the countryside. By interfacing reflections of the woods with details from *The Tower of Babel*, he expresses the growing public animosity towards destruction of the natural landscape for the sake of industrial and urban expansion. The (endangered) borderland between city and nature has fascinated him for many years.

Bruegel's painting shows us that this is an age-old issue and should, therefore, be taken seriously. In that regard, the exhibited details – men resting

Model for a Tower Twee keer schilderde Pieter Bruegel de toren van Babel en twee keer gaat het om panelen waarop je steeds weer nieuwe details ontdekt. Het 'grote' *Bouw van de toren van Babel* bevindt zich in het Kunsthistorisches Museum in Wenen, de 'kleine' *Toren van Babel* in Museum Boijmans van Beuningen in Rotterdam. Die laatste plaatsen OFFICE Kersten Geers David Van Severen en Bas Princen, die al jaren samenwerken, centraal in een installatie in en aan de rand van een beschermd Dilbeeks bosgebied.

In een cirkelvormige ruimtelijke structuur in aluminium – ze omcirkelt een aantal bomen – hangen gordijnen met uitvergrote detailopnames die Bas Princen met een macrolens maakte van Bruegels Rotterdamse *Toren*. Aan de andere kant spiegelen de gordijnen de bosrijke omgeving, die ze tegelijk onderbreken en verdubbelen. Door de beelden naast elkaar te plaatsen nodigt de installatie je uit om je te verplaatsen naar een 'tussenruimte', waar beeld en realiteit bijna naadloos in elkaar overlopen. Omringd door de groene compacte 'natuur' en de kleurrijke details uit Bruegels schilderij, maak je je letterlijk los van de verstedelijkte wereld en word je opgenomen in een artificiële ruimtelijke natuurervaring, als in een mise-en-scène.

De cirkelvormige aluminium structuur, met haar diameter van 31,5 meter, vormt een rail waaraan de beelden zijn opgehangen. Structuur en beelden maken een nieuw geheel: een object, een paviljoen, een maquette op (model)schaal 1:1. De beelden zijn geprint op gordijndoeken die bij het minste zuchtje wind bewegen. In dat wankele evenwicht toont OFFICE subtiel de impact van de almaar toenemende verstedelijking op de bedreigde natuur aan. Bas Princen koos niet letterlijk voor de transformatie van het natuurlijk landschap als onderwerp, maar becommentarieert dit thema onrechtstreeks. Door de spiegelingen van het bos te combineren met details uit de Toren van Babel geeft hij uiting aan het groeiende ongenoegen over het verdwijnen van het natuurlijke landschap, ten voordele van industriële en stedelijke groei. Al jaren fascineert hem het (bedreigde) grensgebied tussen verstedelijking en natuur.

in idyllic woodland, a landscape full of brick kilns – speak volumes. Bruegel also illustrates the ambiguity of our notions of "naturalness" and "artificiality". His leaves mutate into red bricks. As a scale model of a tower, the pavilion aims to do the same.

For their on-going collaboration, the Brussels design agency OFFICE, which was founded in 2002 by Kersten Geers and David Van Severen, and Bas Princen, who trained as a designer, have been reflecting on the loss of time and space in various ways. OFFICE frequently works with primary structures, which has become their signature: circles, squares, and to a lesser extent, triangles. They offer a geometric framework within which the complexity of life can play out. Despite its very different function, the Dilbeek installation recalls the agency's famous SOLO house, a holiday villa located just south of the Pyrenees in Spain. There, they worked with a 36-metre diameter ring and delicate columns.

OFFICE, which is active worldwide, combines architectural practice and urban design with academic research. The two aspects reinforce each other. Concrete realisations go hand in hand with theoretical architecture projects. As already mentioned, the agency distils architecture to its essence: a basic set of geometric rules and shapes.

Bruegels schilderij toont dat die problematiek van alle tijden is en dus maar beter ernstig genomen wordt. De getoonde details – mannen die uitrusten in een idyllisch bos, een landschap vol steenovens – spreken wat dat betreft boekdelen. Tegelijk brengt Bruegel ook de ambiguïteit van onze noties 'natuurlijkheid' en 'artificialiteit' in beeld. Zijn bladeren muteren visueel tot rode bakstenen. Het paviljoen beoogt hetzelfde, als een maquette, een model van een toren.

In hun vaste samenwerking ondernemen het Brusselse ontwerpbureau OFFICE, dat in 2002 werd opgericht door Kersten Geers en David Van Severen, en Bas Princen, die als ontwerper is opgeleid, al langer een zoektocht waarin ze op diverse manieren reflecteren over teloorgang in tijd en ruimte. OFFICE werkt vaak met primaire structuren, die als het ware een handtekening van het bureau vormen: cirkels, vierkanten, in mindere mate driehoeken. Ze bieden een geometrisch framework waarin het complexe leven zich kan afspelen. De Dilbeekse installatie roept ondanks haar heel andere functies herinneringen op aan het befaamde SOLO-huis van het bureau, een vakantievilla in Spanje, even ten zuiden van de Pyreneeën. Daar werd gewerkt met een ring van 36 meter diameter en ook met fijne kolommen.

OFFICE is wereldwijd actief en combineert architectuurpraktijk en urbanistische ontwerpen met academisch onderzoek. De twee versterken elkaar. Realisaties en architectuur-theoretische projecten gaan hand in hand. Zoals hierboven al vermeld herleidt het bureau architectuur tot haar essentie: een basisset van geometrische regels en figuren. (PDR)

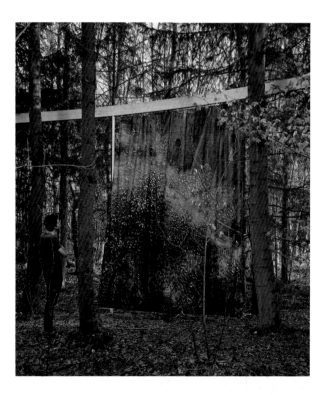

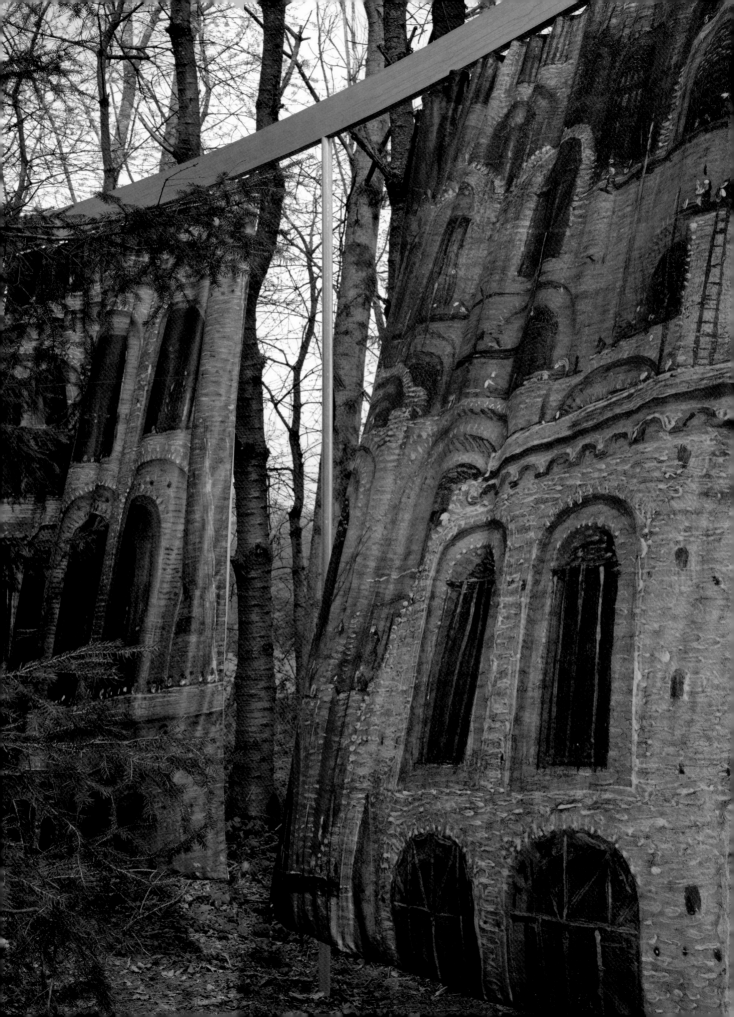

ROTOR

Visitors' Pavilion The visitors' pavilion for *Bruegel's Eye* was designed by the Brussels architects' and designers' collective Rotor, and highlights the typical, rolling landscape of the Pajottenland. Rotor was founded in 2005 by Maarten Gielen, Tristan Boniver and Lionel Devlieger and has grown over the years into an extensive network. Their work centres on investigating how our material environment is organised.

Besides the chapel of Sint-Anna-Pede, the Visitors' Pavilion of the open-air exhibition 'The eye of Bruegel: reconstruction of the landscape', reachable through an entrance in a thuja hedge, forms the start of the cycling and walking trail to 14 art and landscape interventions. Rotor leads the visitor on a path laid with the classic paving stones of the suburban outskirts of Brussels to a 25-metre long, 4-meter high, thuja hedge. Visitors are confronted with a huge green façade with only one way in. A greenhouse is hidden behind the hedge, barely visible from the road. Inside, the view is towards the local youth club but limited to the ground level as – with the exception of a few viewing holes – the glass walls are whitewashed. The views are modelled on details from Bruegel's paintings and form nicely framed aspects over the surrounding mix of greenery and buildings: a subtle introduction to a contemporary interpretation of Bruegel's vistas.

There is access from the greenhouse to a staircase tower that leads up to a scaffolding walkway on the same level as, and parallel to, the top of the hedge: from the ground, it looks as though people are walking on the hedge. But for those standing on the green "wall", an exciting prospect appears: the famous landmark of the Pajot landscape, the Saint Anna Chapel.

Rotor incorporated its fascination with the (de)construction, recovery and reuse of materials in their design. The result is an idiosyncratic, very physical architectural work that manages to be ephemeral at the same time. The natural and built environment around the Saint Anna Chapel has barely any visual impact at the start of the art trail. The pavilion structure was conceived to provide visitors with a surprising view over the landscape. Rotor's

Bezoekerspaviljoen Het Brusselse architecten- en designcollectief Rotor ontwierp het bezoekerspaviljoen voor *De Blik van Bruegel*. Daarin brengen de makers het typische, glooiende landschap van het Pajottenland onder de aandacht. Rotor is opgericht in 2005 door Maarten Gielen, Tristan Boniver en Lionel Devlieger, en groeide inmiddels uit tot een omvangrijk netwerk. Centraal in hun werk staat het onderzoek naar hoe onze materiële omgeving is georganiseerd.

Aan het kerkje van Sint-Anna-Pede krijg je via een doorgang in een thujahaag toegang tot informatie over de kunst- en landschapsingrepen die samen het fiets- en wandelparcours vormen van de openluchttentoonstelling. Vlakbij het kerkje leidt Rotor de bezoeker via een pad, aangelegd met typische klinkers uit de suburbane context van de Brusselse rand, naar een bestaande thujahaag van 25 meter lang. Door haar lengte en hoogte (4 meter) stoten bezoekers op een massieve groene façade met slechts één doorboring: de toegang tot het paviljoen. Achter de haag gaat een serre schuil die vanop straat amper zichtbaar is. Het zicht is open naar het terrein van de plaatselijke Chiro, maar blijft op de begane grond beperkt. De glazen serrewanden zijn immers witgekalkt, met uitzondering van een aantal zorgvuldig uitgespaarde kijkgaten. Ze zijn gemodelleerd naar elementen uit Bruegels schilderijen en vormen mooi gekaderde zichten op de omgeving, een mix van groene natuurelementen en bebouwing, een eerste bescheiden, hedendaagse interpretatie van fragmenten uit Bruegels landschapstaferelen.

Via de serre loop je naar een trappentoren die toegang verleent tot een stellingenstructuur, een betreedbare passerelle, die op nagenoeg dezelfde hoogte als – en parallel aan – de haag het bevreemdende effect genereert dat mensen op de haag wandelen. Maar voor wie eenmaal zelf op deze groene 'muur' staat, gaan alle registers open. Als bezoeker werp je er een eerste blik op een bekend landmark van het Pajotse landschap: het kerkje van Sint-Anna-Pede.

Voor de creatie van het bezoekerspaviljoen vertrekt Rotor van een fascinatie voor (de)constructie, hergebruik en recuperatie van materialen. Dat leidt tot een eigenzinnige architecturale ingreep die, hoewel fysiek aanwezig, toch zeer efemeer is. Het landschap

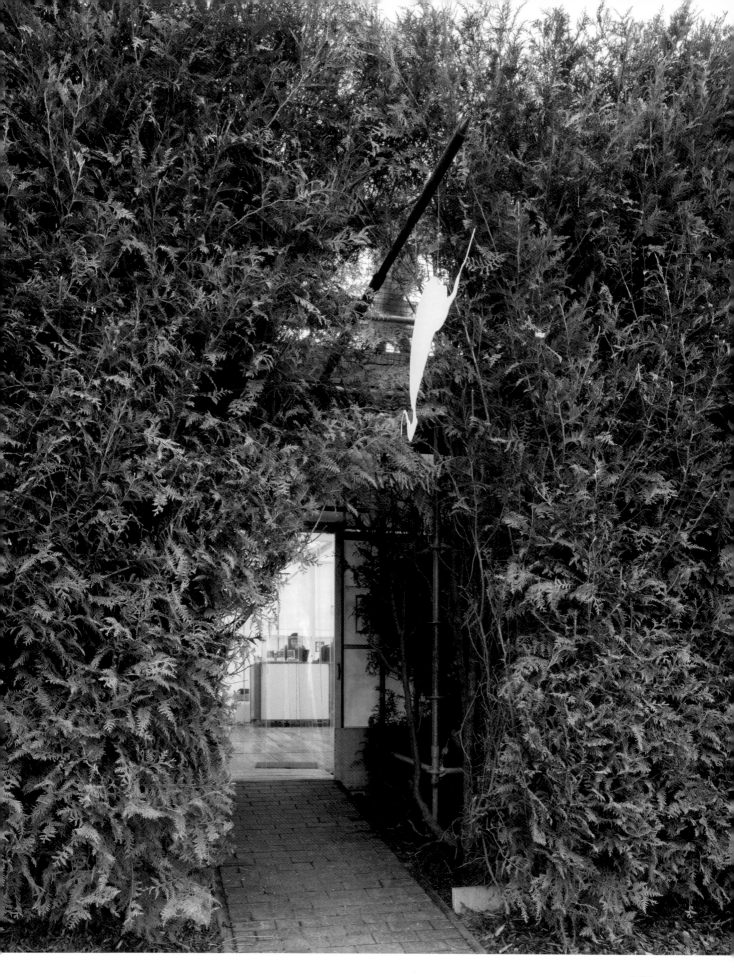

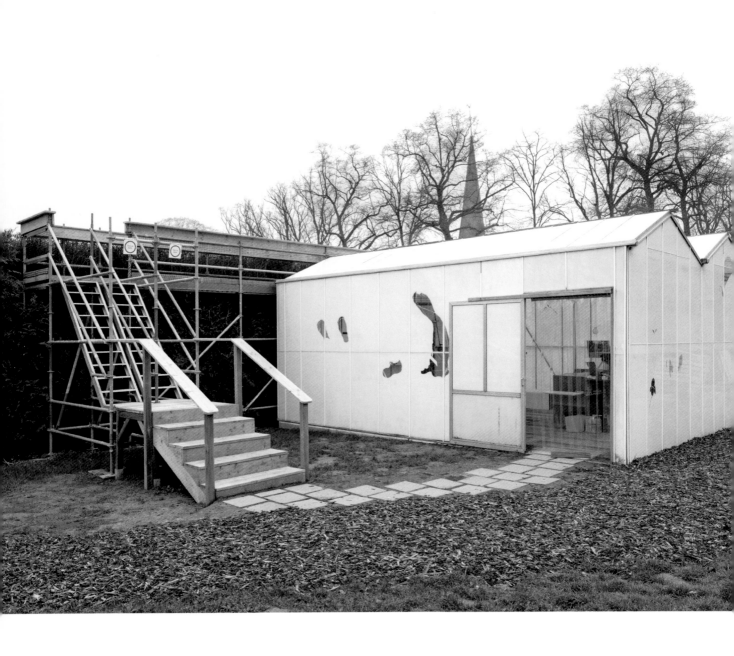

ROTOR

philosophy was also applied to the post-exhibition destination of the materials used: the greenhouse and staircase tower are made from prefab elements that can be recuperated by the construction industry. The temporary exhibition will, therefore, leave virtually no waste.

Rotor's practical, basic solution, with its autonomous components, reclaimed cobbles and hedge, pop-up greenhouse, walkway and staircase tower, offers visitors their first confrontation with the multi-layered landscape of Bruegel's paintings. The perspective from the viewing tower introduces the master's unique gaze to the exhibition. Just like Bruegel when he painted, visitors look out over the Brabant scenery from a higher vantage point. Rotor mimics Bruegel's pioneering use of perspective and thus places visitors scenographically in the picture.

en de omgeving van het kerkje van Sint-Anna-Pede ondervinden immers slechts een beperkt zichtbare impact van het vertrekpunt van het wandelparcours. De hele constructie is in eerste instantie bedacht om de bezoeker een verrassend uitzicht te bieden op het landschap. Daarnaast wordt in het ontwerp van dit bezoekerspaviljoen voor een tijdelijke openluchttentoonstelling ook de filosofie van Rotor toegepast: men houdt rekening met de toekomstige bestemming van de onderdelen van de interventie. De serre en uitkijktoren zijn gemaakt met prefabelementen die de bouwsector kan recupereren. Op die manier zal het gebruikte materiaal na afloop nagenoeg geen afval nalaten.

Met als autonome onderdelen een gerecupereerd klinkerpad en haag, een pop-upserre, passerelle en trappentoren in stellingbouw stelde Rotor een handig basispakket samen dat bezoekers, uitkijkend over de haag, een eerste maal confronteert met het meerlagige landschap uit de schilderijen van Bruegel. Het perspectief dat Rotor hier door de uitkijktoren creëert, introduceert in de expo meteen ook de bijzondere blik van de meester bij het maken van zijn landschapsschilderijen. Net als bij Bruegel kijkt de bezoeker vanop een hoger gelegen punt uit over het Brabantse landschap. Met deze unieke manier van kijken, die Bruegel introduceerde, zet Rotor de bezoeker ook scenografisch in het landschap. (KL)

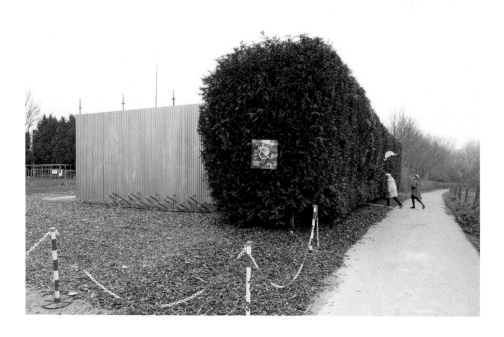

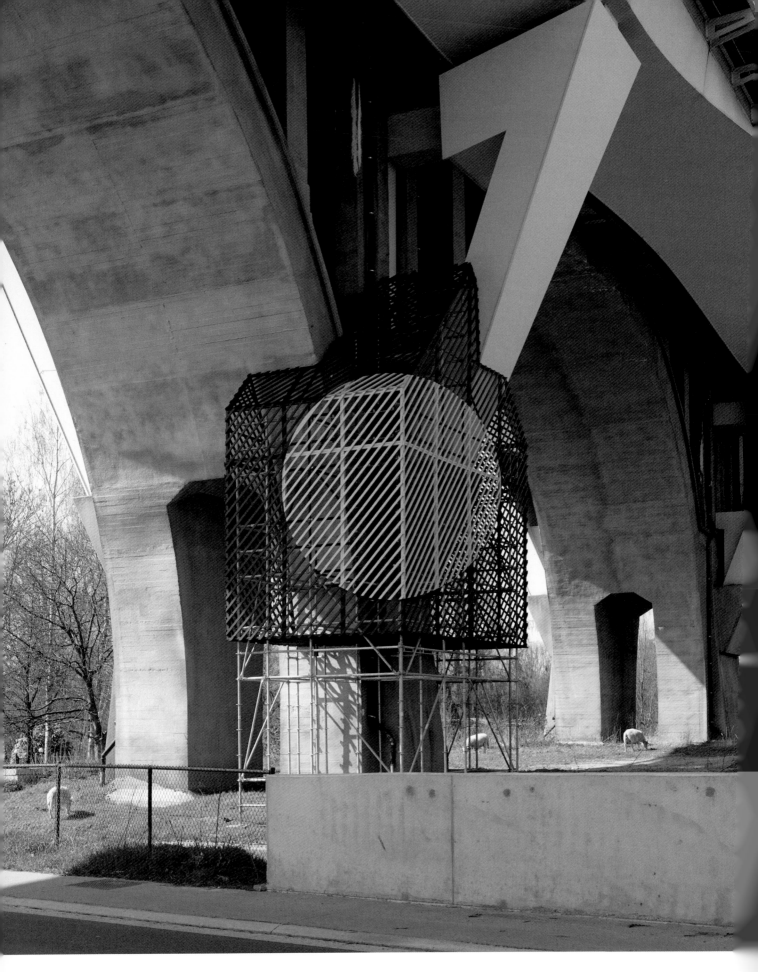

GEORGES ROUSSE

GEORGES ROUSSE

Sint-Anna-Pede 2019 With the installation *Sint-Anna-Pede 2019,* the French artist Georges Rousse has created an intriguing, imaginative work for one of the pillars of the De Zeventien Bruggen railway viaduct: a facsimile of a boring, archetypal suburban house.

His extension to the structure is not the first that the bridge has experienced since its construction in the 1930s: it was enlarged a decade ago as a result of increased rail traffic. The wooden house, a classic shape seen in Flemish ribbon developments, is partially integrated into an arch and covered in scaffolding, as though in the process of construction. It is a confusing and unfinished structure that references the impossible utopia depicted in Bruegel's two paintings of the same name, *The Tower of Babel.* In *Sint-Anna-Pede 2019,* every corner, every intersection is a snapshot of a movement. It only acquires meaning when you walk towards or around it, allowing Rousse's signature play on perspective to come to the fore. At a certain moment, when standing in a certain position, the viewer is rewarded with the sight of a yellow sphere that resembles a large setting sun – just visible on the pillar before disappearing behind the horizon.

For many years, Georges Rousse has investigated the impact of playing with perspective and trompe-l'oeil through large-scale interventions in the public space. His work blends photography, painting and architecture into one total experience. Influenced by land art on the one hand, and Malevich on the other hand, particularly his painting *Black square* Rousse switched to photography-based work in the 1980s and succeeded in spatialising painting. The strong impression that this iconic painting made on him is reflected in his work to this day. Rousse similarly employs bold contrasts between light and shadow, colour and darkness. He erects his ephemeral installations in abandoned buildings and atypical spots in the public space, transforming them into pictorial places as they only appear in his photographs – when you stand in a certain position. The unusualness of the locations he chooses in and around the city allows the public to discover places unfamiliar to them. Rousse's work transcends the traditional borders between media and exploits

Sint-Anna-Pede 2019 De Franse kunstenaar Georges Rousse brengt met *Sint-Anna-Pede 2019* een intrigerende installatie aan een pijler van het spoorwegviaduct De Zeventien Bruggen aan, een ingreep die vormelijk en materieel tot de verbeelding spreekt en die thematisch van het meest banale uitgaat: het voorstedelijke archetypische 'huis'.

Aan de brug uit de jaren 1930, die een tiental jaar geleden werd uitgebreid met een metalen toevoeging, voegt hij op zijn beurt een intrigerend element toe. Gedeeltelijk ingewerkt in een van de bogen hangt een houten reconstructie van zo'n typisch Vlaams suburbaan lintbebouwingshuis. Het huis staat in de steigers, alsof het om een bouwwerf gaat. Het is een verwarrend en onafgewerkt bouwwerk dat verwijst naar de onmogelijke utopie van Bruegels twee werken *De bouw van de toren van Babel* en *De toren van Babel.* In het werk is elke hoek, elke verbinding een momentopname van een beweging. Het krijgt pas zijn betekenis als je ernaartoe of eromheen wandelt. Dan komt het perspectivistische spel dat Rousses werk typeert, tot zijn recht. Het spel met geometrie en perspectief reveleert immers – op een bepaald moment in de beweging die je als toeschouwer maakt, op een bepaalde plek waar je gaat staan – een gele bol, als het ware een grote ondergaande zon die bij de pijler van de brug nog net even zichtbaar is voor ze achter de horizon verdwijnt.

Sinds jaren onderzoekt Georges Rousse met zijn artistieke interventies het effect van het spelen met perspectief en trompe-l'oeil op grote schaal in de publieke ruimte. In zijn oeuvre vermengen fotografie, schilderkunst en architectuur zich tot een totaalervaring. Na het ontdekken van de landart en vooral het schilderij *Zwart vierkant* van Malevich ontwikkelde Rousse vanaf de jaren 1980 een op de fotografie gebaseerd werk, waarbij hij op een bijzondere manier de schilderkunst verruimtelijkt. De invloed van dit iconische schilderij werkt nog door in zijn werk. Ook Rousse speelt met een sterk contrast tussen licht en duister, kleurrijk en donker. In verlaten panden en op atypische plaatsen in de publieke ruimte maakt hij efemere installaties die de plek omvormen tot een picturale ruimte zoals die slechts – vanuit één specifiek standpunt – in zijn foto's verschijnt. Doordat zijn ingrepen zich meestal op ongewone plaatsen bevinden, laat hij de toeschouwer nieuwe plekken ontdekken in de stad of omgeving.

vantage points and spatial experiences from the perspective of the viewer.

Rousse works with the theme of the house as an architectural product of a triumphant urban world. He has designed what could be interpreted as a memorial, there to remind us of the invasive effect that building individual homes has on town and country planning in Flanders: a large proportion of the countryside is fully built-up. The Pajottenland, on the outskirts of Brussels, is also characterised by bloated suburban developments that were triggered by the construction of major infrastructure in the 1960s. But even before the Second World War, the massive and now protected railway viaduct De Zeventien Bruggen dominated this idyllic landscape of rolling hills, meadows and fields, and picturesque villages and hamlets.

Belgian urbanisation and infrastructure development formed the starting point for a project that combines these two elements. Like Bruegel, Georges Rousse creates his own vision of reality: although made from elements one will find in the real world, the final composition has never previously existed.

Het werk van Rousse doorbreekt de traditionele grenzen van artistieke media en speelt in op de positie en de ruimtelijke beleving van de toeschouwer.

Rousse werkt met het thema van het huis als architecturaal product van een zegevierende urbane wereld. Hij ontwerpt als het ware een indrukwekkend gedenkteken als herinnering voor ons allen aan het invasieve effect dat het bouwen van een individueel huis op de ruimtelijke ordening in Vlaanderen heeft: een groot deel van onze landelijke omgeving is volgebouwd. Ook het Pajottenland aan de rand van Brussel wordt gekenmerkt door de uitdeinende suburbane ontwikkelingen die de bouw van grote infrastructuur hier sinds de jaren 1960 op gang heeft gebracht. Maar al van voor de Tweede Wereldoorlog domineert de grote en inmiddels beschermde spoorwegbrug De Zeventien Bruggen dit van oudsher idyllische landschap van glooiende heuvels, met weiden en akkers en pittoreske dorpen en gehuchten.

Voor Georges Rousse vormden de Belgische verstedelijking en infrastructuuraanleg het uitgangspunt van een artistiek voorstel waarin hij deze twee elementen met mekaar combineert. Zoals Bruegel creëert hij een eigen beeld van de werkelijkheid, geconstrueerd met elementen die je erin terugvindt, maar dat als geheel niet bestaat. (KL)

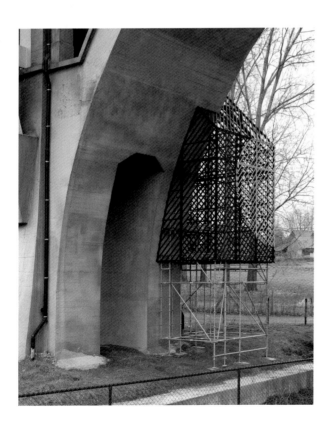

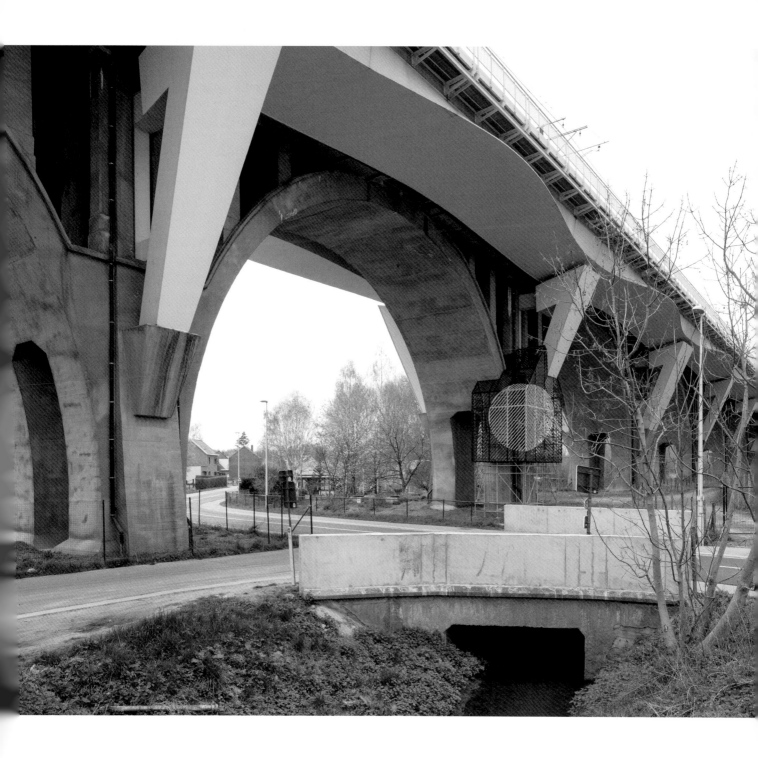

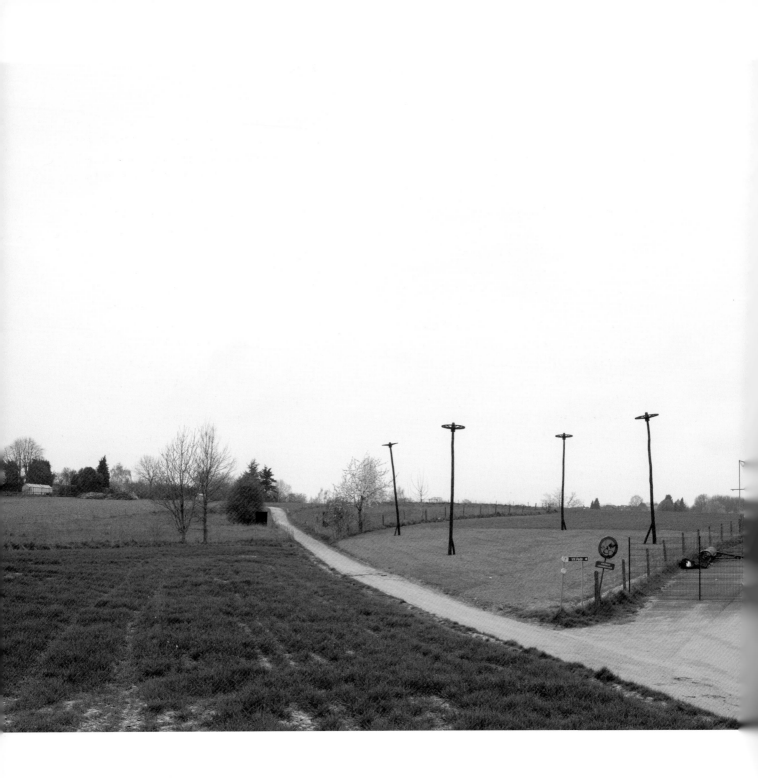

BAS SMETS

BAS SMETS

Des craeyen ende raeven aes Pieter Bruegel the Elder's landscapes are collages of fragments. Rather than attempting to copy reality by painting on location, he concocted new landscapes in his studio – combining classic Brabant geographical features with bits and pieces of landscape that he had seen travelling on the way to and in Italy. This resulted in imaginary and exemplary landscapes that helped to illustrate the themes. Rock formations, deep valleys, steep cliffs, stands of trees and rushing streams are all brought together in the service of storytelling. Joachim Patinir invented the "world landscape", with its aerial perspective, but two generations later, Bruegel used it to his advantage: it seems to exist, but it does not. This is similar to the effect achieved by the contemporary painter David Hockney in his work.

As a landscape architect, Bas Smets analyses and redraws the different elements of existing landscapes in search of their internal logic. He uses aerial photographs. When he applied this method to Breugel's landscape paintings – dissecting the work into its component parts –, the importance to the composition of vertical elements in the horizontal landscapes became clear. Smets carefully isolated the vertical details in a selection of paintings. Trees were the element Bruegel favoured to create continuity and emphasise slopes in his landscapes. From an elevated perspective, they act as repoussoirs that lead the eye into the depths of the picture, far into the background. Together with other vertical elements – consider the lances in *The Conversion of Paul* – they provide rhythm to the many activities taking place in the picture. This is exemplified in two of his winter landscapes *The Hunters in the Snow* and *Winter Landscape with Bird Trap*.

For *Bruegel's Eye,* Bas Smets went to work on *The Triumph of Death.* This panel, from circa 1562, has a special place among Bruegel's landscape paintings. It depicts an apocalyptic scene, a hell on earth, in which Bruegel unleashes all the "tricks" he

Des craeyen ende raeven aes Pieter Bruegel de Oude stelde zijn landschappen samen als een collage van fragmenten. Hij trachtte niet de werkelijkheid te verbeelden door in situ te schilderen, maar combineerde in zijn atelier typisch Brabantse elementen met fragmenten van landschappen die hij op zijn reis naar en in Italië gezien had. Rotsformaties, diepe valleien, steile kliffen, boomgroepen en ruisende stromen worden weergegeven als één coherent geheel, op zoek naar een imaginair en exemplarisch landschap dat het tafereel helpt te verbeelden. Joachim Patinir is de uitvinder van het (wereld-) landschap met atmosferisch perspectief, maar Bruegel zette twee generaties later dat landschap op een intelligente manier naar zijn hand. Het lijkt te bestaan, maar het bestaat niet. Dat doet wat denken aan wat een schilder als David Hockney in onze tijd doet.

Als landschapsarchitect ontleedt en hertekent Bas Smets bestaande landschappen in hun afzonderlijke elementen, op zoek naar hun interne logica. Hij doet dat aan de hand van luchtfoto's. Als hij deze methode toepast op de landschapsschilderijen van Bruegel – het geheel ontleden in zijn samenstellende delen – blijkt overduidelijk het belang van verticale elementen in de compositie van Bruegels horizontale landschappen. Uit een selectie van de landschapsschilderijen zonderde Bas Smets verticale elementen nauwkeurig af. Bij uitstek bomen zorgen bij Bruegel voor continuïteit in het landschap en onderstrepen de glooiing van het terrein. Vanop een verhoogde voorgrond leiden ze als een repoussoir je blik de diepte in, tot ver in de achtergrond. Samen met nog andere verticale elementen – denk aan de lansen op *De bekering van Saul* – ritmeren ze de vele activiteiten op het schilderij. Dat komt het best tot uiting in twee winterlandschappen *De jagers in de sneeuw* en *Winterlandschap met vogelknip.*

Bas Smets ging voor *De Blik van Bruegel* aan de slag met *De triomf van de dood*. Dat paneel uit circa 1562 heeft een bijzondere plaats in Bruegels reeks

used in other landscapes but this time to oppressive effect. The last living trees have just been felled by the skeletons and the vertical elements consist solely of gallows and torture wheels, framed by two hollow, dead trees. In terms of composition, these torture instruments – resembling stork nests – take over the function of the trees: their verticality gives the landscape rhythm and leads the eye to the horizon. Are the gallows and wheels the counter-image of the trees? As though both a physical transformation – growing trees become dead wood – and a symbolic transformation – trees as symbols of life turned into gallows and wheels as instruments of death – had taken place.

Bas Smets focused on the four torture instruments shown in the upper-right corner of *The Triumph of Death*. Four new gallows and wheels, modelled as closely as possible on the ones in the painting, were erected on the sloping Kapellenveld in Dilbeek, a hill that resembles the topography in the painting. For these constructions, Smets called on the skills of the Callebaut brothers, a family of Dilbeek carpenters, who on his request worked exclusively with the tools available in Bruegel's time. For example, the raising of the structures occurred using a rope, not a crane. Naturally, guesswork was involved since there are no blueprints for medieval torture instruments, although some actual specimens do survive to this day in museums. The trees used come from Dilbeek, from land belonging to the makers' family.

A fragment of Bruegel's work has been displaced to a new, contemporary landscape. It was Karel van Mander who wrote a caption for *The Triumph of Death*: "*Des craeyen ende raeven aes*" ("Bait for crows and ravens"), referring to the birds eating the victims of torture wheels. The hope is that some of the many birds that fly over the Pajottenland will land on these macabre posts and linger for a while. Something that once represented death may become a new place for life.

landschappen. Het toont een apocalyptisch landschap dat de hel op aarde verbeeldt en waarin Bruegel alle 'trucen' bovenhaalt die hij in zijn andere landschappen toepast, maar op een beklemmende manier. De laatste levende bomen zijn net door skeletten gekapt en de verticale elementen bestaan uitsluitend uit galgen en folterwielen, gekaderd tussen twee dode, holle bomen. Compositorisch nemen deze marteltuigen – ze doen denken aan ooievaarsnesten – de functie van de bomen over: hun verticaliteit ritmeert het landschap en begeleidt de blik tot aan de horizon. Zouden de galgen en raden misschien begrepen kunnen worden als het tegenbeeld van de bomen? Alsof het om een fysische transformatie gaat van de groeiende bomen in dood hout, en om een symbolische omvorming van bomen als tekens van leven naar galg en rad als tuigen die de dood met zich meebrengen.

Bas Smets focust op de vier werktuigen van de dood in de rechterbovenhoek van *De triomf van de dood*. Op het hellende Kapellenveld in Dilbeek, dat gelijkenissen vertoont met de topografie van Bruegels schilderij, worden vier nieuwe galgen en raden opgericht, die zo identiek mogelijk zijn aan die van Bruegel. Dat gebeurt met de hulp van de Gebroeders Callebaut, een familie van Dilbeekse schrijnwerkers die op vraag van Smets uitsluitend werkt met middelen die ook in Bruegels tijd werden gebruikt. Zo gebeurt ook het optrekken van de tuigen met een touw, niet met een kraan. Dat doe je uiteraard met de nodige assumpties: uitvoeringsplannen voor marteltuigen zijn er niet, wel nog enkele exemplaren die in musea worden bewaard. De gebruikte bomen komen van Dilbeekse grond, die eigendom is van de familie van de maker. Er wordt hier dus één fragment uit Bruegels werk geselecteerd en in een nieuwe, hedendaagse landschapscontext geplaatst. Het was Karel van Mander die als onderschrift bij *De triomf van de dood* schreef: '*Des craeyen ende raeven aes*'. Daarmee verwees hij naar de slachtoffers op de folterwielen, aas voor kraaien en raven. De hoop is dat enkele van de vele vogels die over het Pajotten-

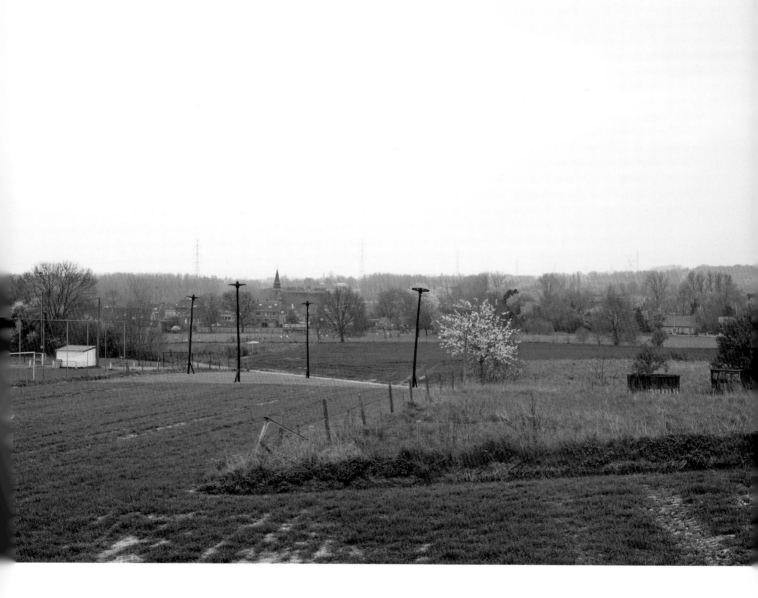

Landscape architect Bas Smets thus (re)-constructs a fragment of Bruegel's old painted vision in a contemporary reality, while landscape painters usually make truthful snapshots of reality. Here the circle is complete.

land vliegen, op deze dode palen zullen verpozen. Wat vreselijk lijkt en ook is, wordt zo ook een plek van nieuw leven.

Een fragment van het oude beeld dat Bruegel schilderde wordt hier dus door een landschapsarchitect in de hedendaagse realiteit gereconstrueerd. Terwijl landschapsschilders net beelden maken van de realiteit. Zo wordt in dit project de landschapscirkel rondgemaakt. (PDR)

KOEN VAN DEN BROEK

Exit A painting by Koen van den Broek, *Exit* (2000), serves as the point of departure for a three-dimensional installation of the same name, underneath one of the arches of a protected monument De Zeventien Bruggen viaduct. Like many of his paintings, this work is based on a photograph. Photography exerts its influence on his compositions, framing and use of colour, and *Exit* is no exception: a graphic, abstracted piece with saturated colours and shadows. Both the painting and the installation demonstrate Van den Broek's interest in images and their structure: the conveying of a message is of secondary importance to him.

The viewer sees a landscape through a door with both rural and urban elements. The inspiration for the painting was the view over a sports field, the ocean and the horizon, from a hotel doorway in Los Angeles. *Exit*, like his *Border-paintings*, is highly abstracted, but its figurative roots can clearly be seen. One's gaze is drawn irresistibly downwards, as though a camera lens was zooming in on the pavements, borders and gutters. On the edges of the canvas, there is a doorframe, a doormat and an indefinite skyline. There is nothing happening in the centre, there is just a void. Absence seems more important than presence. The artist employs deconstruction to move from figurative to abstract. Everything extraneous is excluded with only the necessary lines, planes and colours remaining.

As a Belgian painter, Koen van den Broek is deeply rooted in the European fine arts tradition, but his painter's DNA has become altered by influences from American conceptual and abstract art as a result of his fascination with road trips through the United States. While the urban landscape is central to Van den Broek's work, he has taken inspiration from an abstract visual language and based works on wide, alien and fantastic landscapes.

Just as Bruegel created collages from sketches he made in the Alps, Italy and the Pajottenland, for his three-dimensional reinterpretation of *Exit*, Van den Broek uses diverse elements to compose a new

Exit Vertrekpunt van de driedimensionale ingreep *Exit*, onder een van de bogen van het als monument beschermde spoorwegviaduct De Zeventien Bruggen, is een schilderij van Koen van den Broek met eveneens als titel *Exit* (2000). Zoals veel van zijn schilderijen heeft ook dit werk een fotografisch uitgangspunt. Het gebruik van fotografie beïnvloedt de composities, kadrering en het kleurgebruik van Van den Broek. Het geeft ook *Exit* een grafisch karakter, waarbij het gebruik van verzadigde kleuren en schaduw de abstractie in de hand werkt. Zowel het schilderij als de installatie *Exit* illustreert de interesse van Koen van den Broek voor het beeld en de structuur van het beeld zelf. Het overbrengen van een boodschap is voor hem hieraan ondergeschikt.

Door een deur hebben we als toeschouwer zicht op een landschap met zowel stedelijke als natuurlijke elementen. De context voor het schilderij was het uitzicht vanuit een hotel in Los Angeles op een sportveld, de oceaan en de horizon. Zoals in zijn *Border-paintings* is ook *Exit* een sterk doorgedreven abstract werk, dat toch duidelijk vanuit het figuratieve vertrekt. Al kijkend naar het schilderij wordt onze blik zonder pardon naar beneden gericht: als het ware door een cameralens zoomt de schilder sterk in op trottoirs, grenzen en goten. Aan de randen van het doek komen een deurkader, een deurmat en een ondefinieerbare skyline tevoorschijn. In het midden gebeurt er niets en is er een complete leegte te zien. Afwezigheid lijkt belangrijker dan aanwezigheid. Om vanuit het figuratieve tot abstractie te komen maakt de kunstenaar gebruik van deconstructie. Al het overbodige wordt geweerd en alleen de noodzakelijke lijnen, vlakken en kleuren blijven staan.

Als Belgische kunstschilder is Koen van den Broek diepgeworteld in de Europese schilderstraditie, maar door zijn fascinatie voor roadtrips door de Verenigde staten is hij zijn Europese schilders-DNA gaan vermengen met invloeden uit de Amerikaanse conceptuele en abstracte kunst. Bij Van den Broek staat in eerste instantie het urbane landschap centraal, maar gaandeweg laat hij zijn werken vertrekken vanuit een

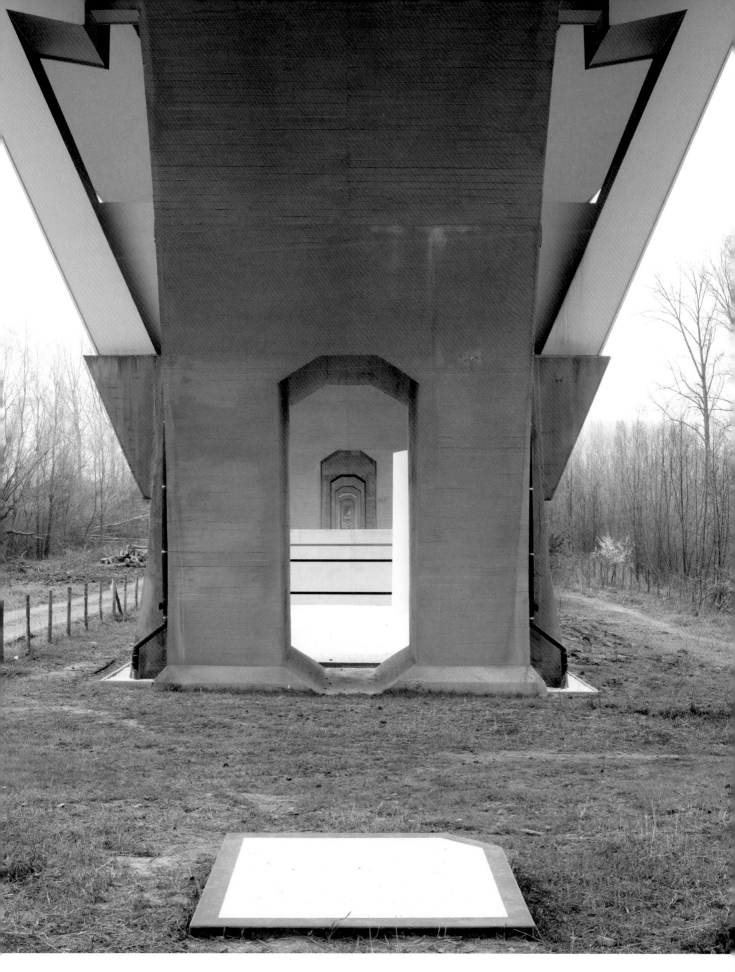

landscape. Here, we find this abstraction and deconstruction translated into objects. It is striking that the objects seem to have been spewed out of his *Border-work* and, spreading out, begun to live a life of their own. A rectangular surface lies on the ground in front of an opening in a buttress of the arch and acts as a plinth, an observation point. A white, angled, upright wall, two black hurdles and one red, varying in height, referencing sports, and a thicker transverse wall whose top forms the horizon, are situated in the span of the arch.

Pieter Bruegel deconstructed the landscape and constructed a non-existent world; Koen van den Broek deconstructed his painting and demands that we look at his new construction, his fictional landscape. Magritte also comes to mind. We are asked to stand on the doormat, look at the odd elements that are brought together and from this perspective seek the framing that Van den Broek proposes. But the three-dimensional aspect makes the placement of irrelevant details a distraction from what may be essential to the surrounding landscape. Like the recurrent theme of the window in fine art, the so-called "open door" forces us to look at a reality that has been reassembled by the artist.

abstracte beeldtaal of maakt hij werk dat is gebaseerd op weidse, uitheemse en grillige landschappen.

Net zoals Bruegel collages maakte van schetsen uit de Alpen, Italië en het Pajottenland, stelt Van den Broek in de driedimensionale herinterpretatie van *Exit* met verschillende landschapselementen een nieuwe compositie samen. Onder een van de bogen van De Zeventien Bruggen zien we deze abstractie en deconstructie vertaald in objecten. Opmerkelijk is dat die objecten als het ware door het 'border-werk' lijken te zijn uitgespuwd en uitgespreid een eigen leven beginnen leiden. Een rechthoekig vlak ligt op de grond voor een opening in een steunbeer van de boog en doet dienst als sokkel, als uitkijkplek. In de spanning van een van de bogen staan een witte, schuin rechtopstaande wand, twee zwarte hordes en één rode die in hoogte van mekaar verschillen en aan sport refereren, en een dikkere dwarse wand waarvan de bovenkant de horizon vormt.

Zoals Pieter Bruegel het landschap deconstrueerde en een onbestaande wereld construeerde, deconstrueert Koen van den Broek zijn schilderij en dwingt hij ons te kijken naar een nieuwe constructie, een fictief landschap. Ook Magritte is niet ver uit de buurt. Verschillende vreemde elementen worden bij elkaar gevoegd en vervolgens dwingt Van den Broek ons plaats te nemen op de deurmat en vanuit één perspectief op zoek te gaan naar de kadrering die hij vooropstelde. Maar door het driedimensionale karakter word je ook door de plaatsing van onbelangrijke details afgeleid van wat essentieel zou kunnen zijn aan het omliggende landschap. Zoals het motief van het venster in de schilderkunst dwingt hier de zogenaamd 'openstaande deur' ons te kijken naar een door kunstenaar Koen van den Broek gereconstrueerde werkelijkheid. (KL)

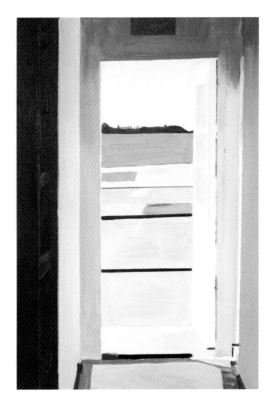

Koen van den Broek, *Exit* (2000),
105,5 x 70,5 cm, oil on canvas / olieverf op doek

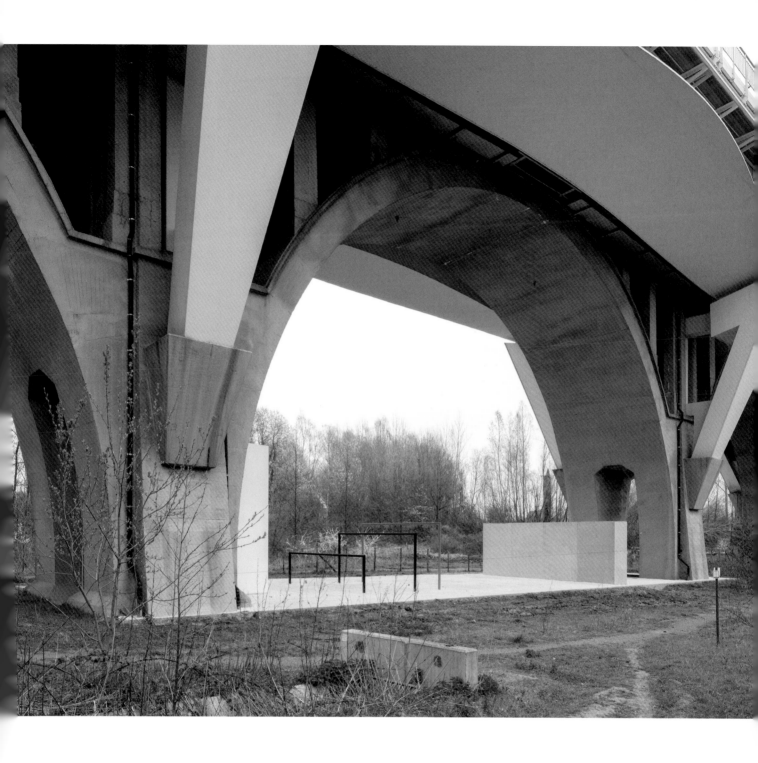

LOIS WEINBERGER

LOIS WEINBERGER

Garten and Kuh The Austrian artist Lois Weinberger creates sculptures, installations and interventions that question the interplay between the unstoppable force of nature and socially imposed concepts, such as order and value. His work is in the tradition of artists from the 1970s who saw the garden as a metaphor for society: the survival instinct of wild plants growing in the most inhospitable (waste)lands, for example; or the "fight" between "native" and "alien" species as analogous to contemporary migration issues. Weinberger's unusual sculptures engage the public in a playful dialogue and communicate alternative ways of approaching life. The plants and the laws of nature they abide by are symbolic of potential (and desirable) socio-communal processes.

For decades, Weinberger has been preoccupied in his artistic practice with the tensions between nature and art, nature and sculpture and life and art. His work is permeated with the impact of our lifestyle on nature and with how people function in society. As an artist, he considers himself to be a driver in the debate about the relationship between culture and nature. He expresses this in work that is both poetic and politically motivated.

Weinberger often uses the term *Ruderal Einfriedung*: a ruderal, fenced-off area. He draws our attention to a hiatus in the urban or rural space, a demarcated piece of land where whatever can survive will grow. The work *Schnitte/Cut* from 1999, which he created in the public space for Innsbruck University, Austria, is a "cut" right through a cobblestoned square, of 100 meters long and 12 centimetres wide, which is filled in with clayey earth from Tyrol. In this work, the intervention was also limited to creating conditions that stimulate natural processes. It disrupts the order in the public space.

Weinberger installed his *Garten* installation along a path in the idyllic area behind the Sint-

Garten en Kuh De Oostenrijkse kunstenaar Lois Weinberger maakt sculpturen, installaties en interventies die een fundamentele kwestie aan de orde stellen: de interactie tussen de oncontroleerbare kracht van de natuur en maatschappelijk opgedrongen concepten, zoals orde en waarde. Zijn werk zit in de traditie van kunstenaars uit de jaren 1970 die de tuin zien als een metafoor voor de maatschappij, bijvoorbeeld met wilde planten die gekenmerkt worden door overlevingsdrang, ook in de meest onherbergzame (rest)ruimtes, of met het 'gevecht' van 'inheemse' en 'vreemde' soorten als beeld voor de hedendaagse migratieproblematiek. Weinbergers ongewone sculpturen gaan een speelse dialoog aan met het publiek en reiken alternatieve manieren aan om in het leven te staan. De planten en hun wetmatigheden staan symbool voor mogelijke (en wenselijke) sociaal-maatschappelijke processen.

Het spanningsveld tussen natuur en kunst, natuur en beeldhouwkunst, leven en kunst houdt de kunstenaar al enkele decennia artistiek bezig. Zijn werk is dan ook doordrongen van de impact die onze manier van leven heeft op de natuur en het functioneren van de mens in de samenleving. Als kunstenaar ziet hij zichzelf als de aanjager van het debat over de relatie tussen cultuur en natuur. Dat vertaalde hij in een poëtisch, maar ook politiek geïnspireerd oeuvre.

Weinberger gebruikt vaak het begrip *Ruderal Einfriedung*, een ruderaal gebied binnen een omheining. Hiermee duidt hij een hiaat in de urbane of rurale ruimte aan, een begrensd gebied waarin groeit wat er groeien kan. Zo is het werk *Schnitte/Cut* uit 1999, dat hij realiseerde in de openbare ruimte voor de universiteit van Innsbruck (Oostenrijk), een 'insnede' van 100 meter lang en 12 centimeter breed. Die is opgevuld met kleihoudende grond uit Tirol, dwars door een met kasseien geplaveid plein. Ook bij dit werk beperkte de ingreep zich tot het creëren van condities waarin natuurlijke processen in de publieke ruimte gestimuleerd worden. Het verbreekt de orde van die publieke ruimte.

Gertrudis-Pede mill. Using doors, he cordoned off a piece of land of approximately four by four meters, where nature will be allowed to take its course. No seeds were sown or plants planted and there is no maintenance. Spontaneous growth of the indigenous vegetation will make this "garden" a part of the "natural" landscape.

The doors in *Garten* were inspired by Bruegel's paintings, where doors symbolise heaven or hell and thus represent the transition from one state of being to another. Weinberger's doors are also stripped of their original meaning. Their purpose is alien to their natural function. They create a charged atmosphere and connect with the new piece of land. In a Bruegel, doors might be used to carry food or catch birds. For Weinberger, they carry insights and reflect the impact of man on nature. In fact, *Garten* can be seen as a "residual space", with all the pertinent characteristics. Residual spaces are by definition not limited to the urban environment: you find them in towns and rural areas. A *Ruderal Einfriedung* evolves in different ways, depending on the location. As time goes by, the botanical structure within the exposed area will create a separate but no less stable system. By making an alternative, admittedly constrained, natural reality within the small plot of ground that is *Garten,* Weinberger also makes an indirect comment on the urbanisation of the countryside around Brussels.

Weinberger's oeuvre is, as *Garten* shows, suffused with a political and social engagement that is based on the belief that new processes can create new structures that will lead to unprecedented social balances and value models. His task as an artist is limited to creating an ideal, a starting point that is as

Langs een pad in het idyllische gebied achter de molen van Sint-Gertrudis-Pede bracht Weinberger de installatie *Garten* aan. Met een aantal deuren bakende hij een stukje land van ongeveer vier bij vier meter af waar de natuur haar gang kan gaan. Er worden geen planten gezaaid of aangeplant en er is geen onderhoud. Door spontane groei van de aanwezige vegetatie wordt dit een deel van het 'natuurlijke' landschap.

De deuren in *Garten* zijn geïnspireerd op schilderijen van Bruegel, waar zij symbool staan voor hemel of hel en dus de overgang van één toestand naar een andere verbeelden. Ook die van Weinberger in het Pajotse land zijn ontdaan van hun oorspronkelijke betekenis. Hun doel is vreemd aan hun oorspronkelijke functie. Tegelijk laden ze de omgeving op en verbinden ze zich met het nieuwe land. Bij Bruegel worden deuren ook gebruikt voor het dragen van voedsel of het vangen van vogels. Bij Weinberger zijn ze drager van inzichten en verbeelden ze de impact van de mens op de natuur. Eigenlijk kan *Garten* bekeken worden als een 'restruimte', met de bijbehorende belangrijkste eigenschappen. Restruimtes zijn immers per definitie niet eigen aan een stedelijke omgeving. Ook in een dorp of in een landelijk ruraal gebied ontstaan er. Natuurlijk ontwikkelt – afhankelijk van de locatie – de *Ruderal Einfriedung* zich anders. Na verloop van tijd zal het botanische systeem binnen het vrijgelegde gebied een ander, maar daarom niet minder stabiel systeem tot stand brengen. Door het creëren van een, weliswaar beperkte, alternatieve natuurlijke realiteit binnen het kleine lapje grond van *Garten* levert Weinberger ook indirect commentaar op de urbanisering van het platteland bij Brussel.

Weinbergers oeuvre is, zoals ook *Garten* laat zien, doordrongen van een politiek-maatschappelijk

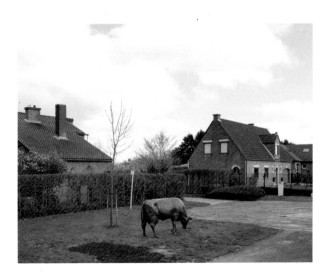

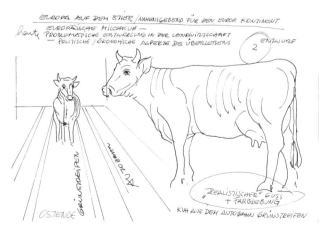

unmanipulated as it can be so that natural processes are stimulated.

Kuh was conceived in the 2000s for the infrastructure in Ostend that would link the Kennedy roundabout with the De Bolle intersection. Weinberger set out to highlight a section of the four-lane motorway that was lined with sound barriers – which the artist thought had the appearance of a racing track – with an obviously artificial intervention. The intention was to place the realistic-looking cow on a piece of grassland between two

engagement, vanuit het geloof dat nieuw geïnitieerde processen nieuwe structuren kunnen creëren, die tot een nieuw sociaal evenwicht en waardenmodel kunnen leiden. Zijn taak als kunstenaar beperkt zich tot het scheppen van een ideale, zo min mogelijk gemanipuleerde uitgangspositie om natuurlijke processen te stimuleren.

Kuh werd bedacht voor de infrastructuur die in de jaren 2000 in Oostende het Kennedy-rondpunt met het De Bolle-kruispunt zou verbinden. Weinberger ontwierp het werk om de met geluidswanden omzoomde vier-

LOIS WEINBERGER

lanes as a sculptural landmark that emphasised the surrealistic nature of the space. The work was never installed in its Ostend location.

With *Bruegel's Eye, Kuh* is not only repurposed but has also gained new meaning. This time, Weinberger focused on the Flemish red cattle breed that used to graze in the polders. In Ostend, he wanted to draw attention to the disappearance of old breeds to make way for designer breeds aimed at mass consumption and increased milk production by placing a brown cow in a surreal setting. On the Dilbeek trail, the brown cow is on the edge of a small plot in a built-up area with a view of a meadow full of black and white cows – another surreal context. This is in keeping with Weinberger's earlier focus on the international migration crisis, with his transplantation of plants. A landscape is more than its seemingly "natural" appearance. The choice of this location for *Kuh* also recalls the subtly critical stance that Bruegel often integrated into his paintings.

Kuh creates a spatial situation within this housing estate in the middle of the Pajottenland, as the houses themselves did originally by forming a challenge to the power of the rural environment. With this work, Weinberger also illustrates his interest in the efficacy of simple artistic interventions, such as his "ruderal" interventions: working with the wild, the artless, that which thrives on roadsides. The cow has been placed here but that is where it ends for the artist: he will not concern himself with the impact of his installation. Who knows whether the locals will experience *Kuh* as a work of art? Perhaps the installation, as elementary and straightforward as the image it conjures is, will enter into a symbiotic relationship with its "natural" environment, and perhaps not.

Weinberger does not perceive culture and nature as opposites per se. *Kuh* is his illustration of how the two can relate to each other. At the same time, this work makes the boundaries between them perfectly clear.

vaksweg, die bij de kunstenaar als een racetrack overkwam, te accentueren met een duidelijk kunstmatige ingreep. De realistisch geboetseerde koe moest op een stuk grasland tussen twee rijstroken terechtkomen als een sculpturaal herkenningspunt en zo als figuratief element het surrealistische karakter van de plek versterken. Het werk kwam nooit op zijn Oostendse bestemming terecht.

In *De Blik van Bruegel* krijgt *Kuh* niet alleen een nieuwe bestemming, maar evolueert ook de betekenis van het werk. Weinberger inspireerde zich nu op het rode ras, een West-Vlaams runderras dat vroeger de polders bevolkte. In Oostende wilde hij door de plaatsing van een bruine koe in een surreële omgeving de aandacht vestigen op het verdwijnen van rassen, ten voordele van soorten die gedesigned zijn met het oog op de massaconsumptie van onder meer melk. In het Dilbeekse parcours staat de bruine koe aan de rand van een kleine verkaveling, in de bebouwde kom en met zicht op een wei vol met zwart-wit gevlekte koeien. Ook de plaatsing heeft dus iets surrealistisch. Ze sluit aan bij de aandacht die Weinberger eerder vestigde op de internationale migratieproblematiek, door het verplaatsen van planten. Een landschap is meer dan wat je op het eerste gezicht als vanzelfsprekend 'natuurlijk' ervaart. Weinberger sluit met de keuze van *Kuh* op deze locatie ook aan bij de subtiel kritische blik die Bruegel vaak in zijn schilderijen integreerde.

In deze verkaveling midden in het Pajottenland creëert *Kuh* een ruimtelijke situatie die, zoals de woningen vroeger, een tegengewicht vormt voor de kracht van de landelijke omgeving. Met dit werk illustreert Weinberger ook zijn interesse voor de kracht van een eenvoudige artistieke interventie. Net zoals met zijn 'ruderale' interventies: het werken met het wilde, het kunstloze, met wat gedijt langs wegen. De koe wordt hier weliswaar geplaatst, maar voor de rest zal de kunstenaar zich niet inlaten met de impact van zijn ingreep op deze plaats. Zal de lokale bevolking *Kuh* als een artistieke ingreep ervaren? Zal het kunstwerk, hoe elementair en eenvoudig het opgeroepen beeld ook is, een symbiotische relatie aangaan met zijn 'natuurlijke' omgeving?

Weinberger ziet cultuur en natuur niet noodzakelijk als tegenpolen. Hij illustreert met *Kuh* hoe ze zich tot elkaar kunnen verhouden. Tegelijk geeft hij er door dit werk ook mooi de grenzen van aan. (KL)

De wandelroute
The walking trail

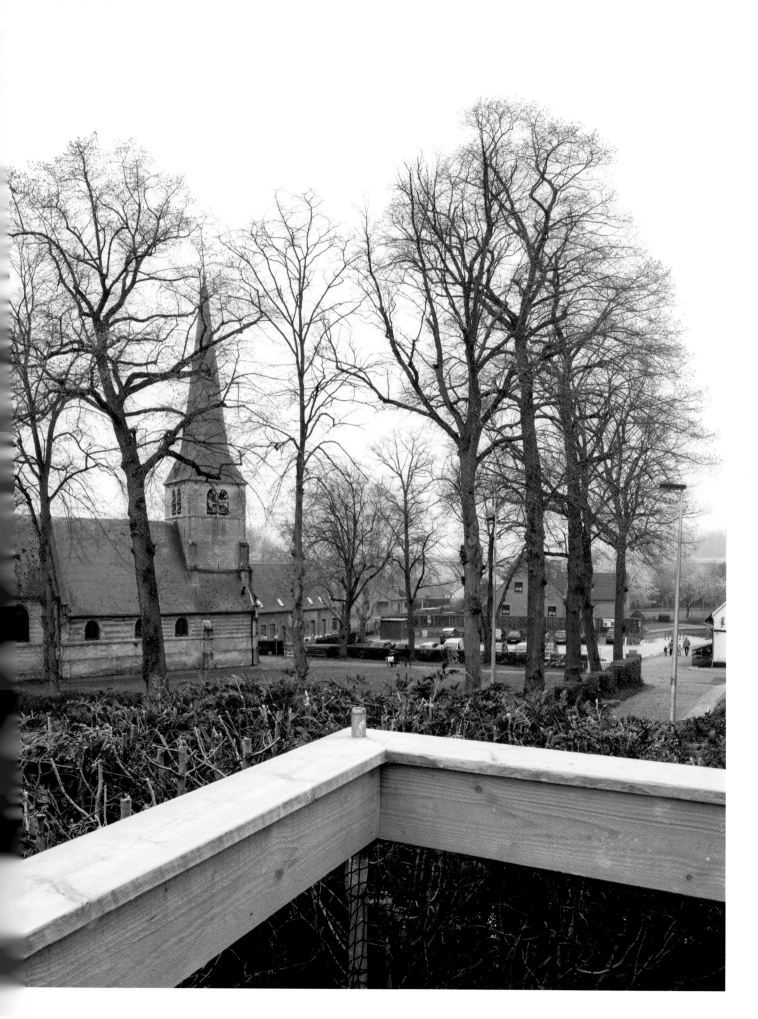

Het verstedelijkte
landschap

Stad en landschap worden gewoonlijk als elkaars tegenpolen
gezien. Toch gebruiken we vaak ook het begrip 'stadslandschap'
om het typische weefsel van de hedendaagse verstedelijking te
beschrijven.

De stad verloor haar scherpe grenzen en werd een uitgestrekte
stadsregio. De vorm en het functioneren daarvan worden echter
nog sterk bepaald door de onderliggende landschapsstructuren en
terreinkenmerken.

In 2016 maakte landschapsarchitect Bas Smets een analyse
van de landschappelijke structuren die de verstedelijking in en
rond Brussel bepalen: de Vallei van Infrastructuren, de Secundaire
Beekvalleien, het Netwerk van Parken en de Oostelijke Bossen en
Akkerlanden. Dit substraat van het landschap biedt een belangrijk
potentieel voor een duurzame ontwikkeling van de stad.

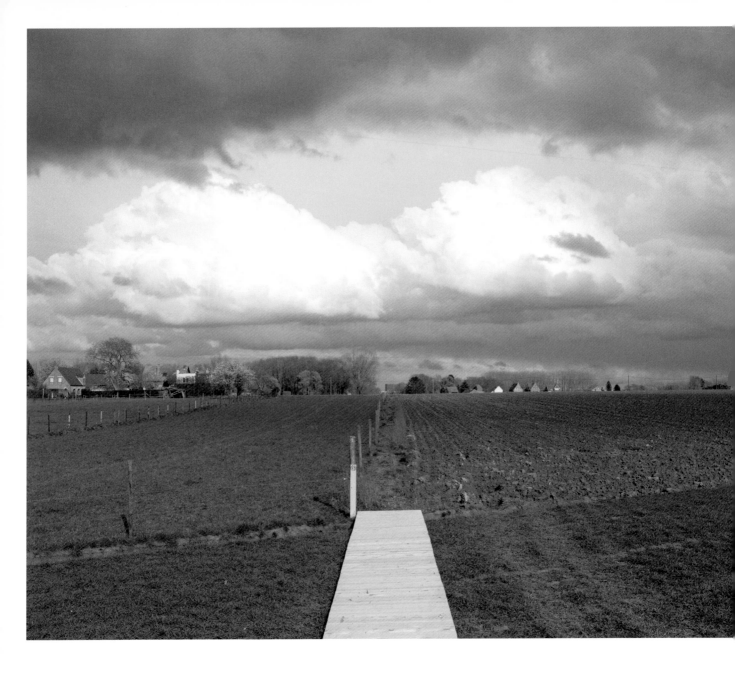

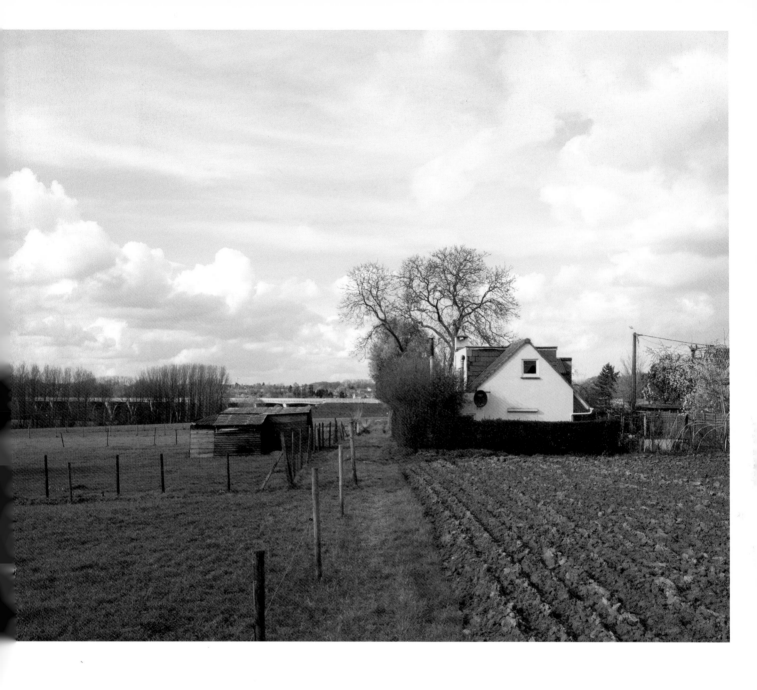

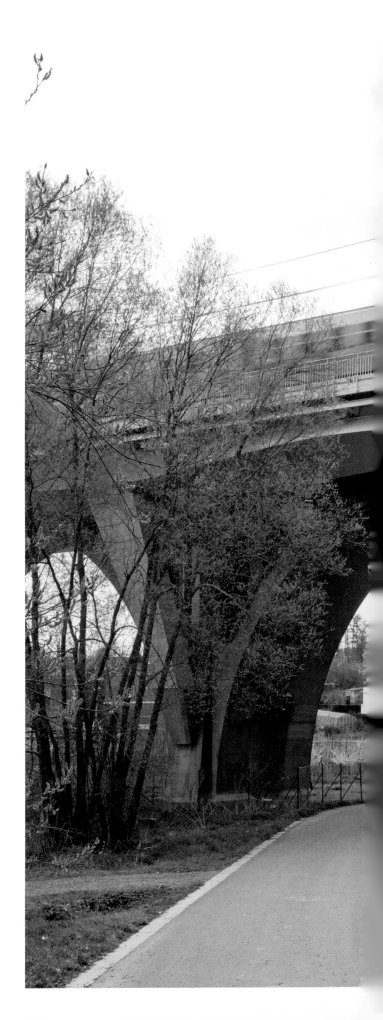

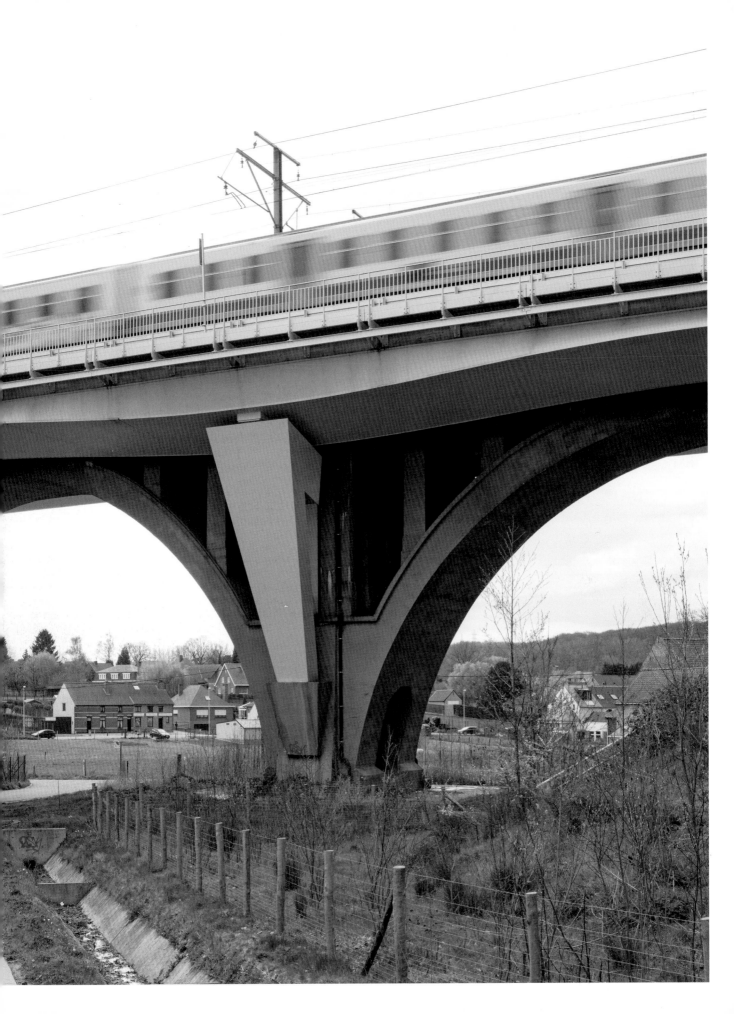

THE WALKING TRAIL / DE WANDELROUTE

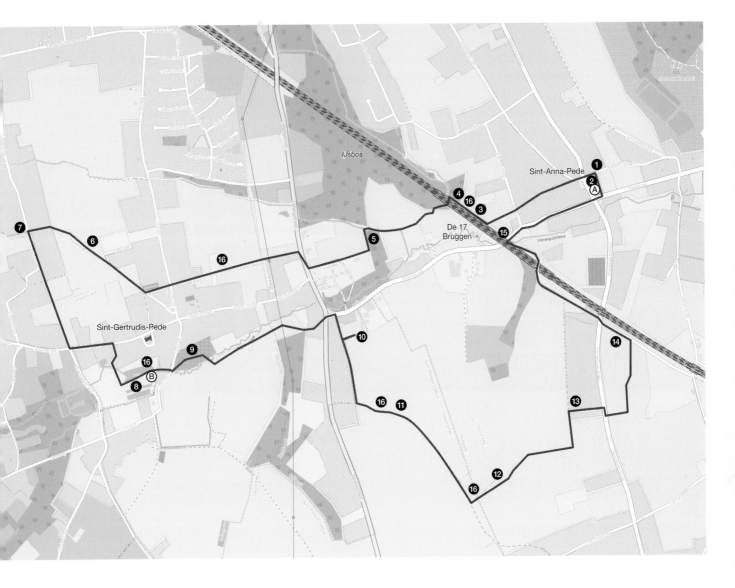

Sint-Anna-Pede

IJsbos

De 17
Bruggen

Veeweydebeek

Sint-Gertrudis-Pede

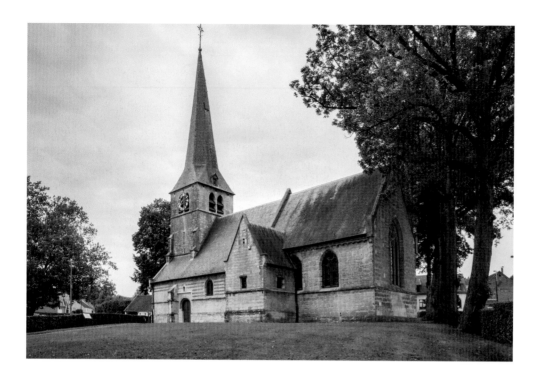

Saint Anna Chapel

This little church – in fact, a chapel – dates back to the 13th century. It is famous for appearing in Pieter Bruegel the Elder's *The Blind Leading the Blind*. Although it is not an exact match, there is consensus that this is indeed the chapel depicted in the painting. The building has been subject to various modifications since Bruegel's time.

The structure is of white sandstone. Above the nave, three layers of brick are alternated with bands of white sandstone. The letters S[int] and A[nna] are carved in the wooden entrance door. The first two columns at the entrance are the most solid and support the Gothic west tower. In 1639 – the date can be seen above the second column on the left –, a cross-rib vault was added.

The interior is plain. In front of the chancel is an old tombstone dating back to Bruegel's day. Gielis Walyns was buried here in 1568. It is believed that he paid for the nave of the church and the tower. The pulpit dates from the 18th century. On the side altar is a 17th-century wooden statue of Saint Anne and her daughter Mary.

The Saint Anna Church was listed as a protected monument in 1948 and has been part of the Sint-Anna-Pede Protected Landscape area since 1944. The most recent restoration dates from 1960-70.

Sint-Annakapel

Dit kerkje – in feite een kapel – staat hier al sinds de 13de eeuw. Het verwierf bekendheid door het schilderij *De parabel van de blinden* van Pieter Bruegel de Oude. Hoewel niet één op één passend, bestaat er eensgezindheid dat daarop wel degelijk dit kerkje te zien is. Het gebouw onderging sindsdien wel enkele aanpassingen.

De kapel is opgetrokken in witte zandsteen. Boven het schip worden drie lagen baksteen afgewisseld met banden witte zandsteen. Op de toegangsdeur zijn in het hout de letters S[int] en A[nna] uitgesneden. De eerste twee zuilen bij het binnenkomen zijn steviger dan de andere en dragen de gotische westertoren. In 1639 – de datum staat boven de tweede zuil links – werd het geheel van een kruisribgewelf voorzien.

Het interieur is eenvoudig. Voor het koor ligt een oude grafsteen uit Bruegels tijd. Hier werd in 1568 Gielis Walyns begraven. De overlevering wil dat hij het schip van de kerk en het torentje bekostigde. De preekstoel dateert uit de 18de eeuw. Op het zijaltaar staat een 17de-eeuws houten beeld van Sint-Anna en haar dochter Maria.

De Sint-Annakapel werd in 1948 als monument beschermd en behoort sinds 1944 tot het beschermde landschap van Sint-Anna-Pede. De laatste restauratie dateert uit 1960-1970.

(Herdebeekstraat 176, 1701 Itterbeek)

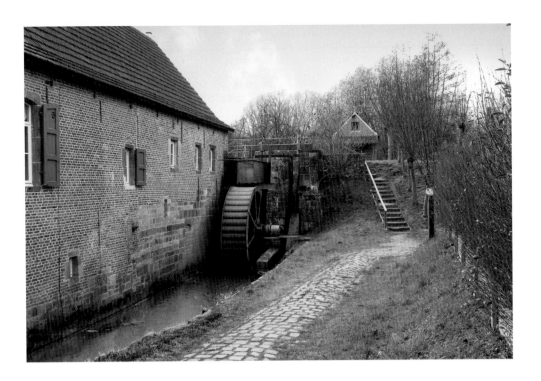

Watermill of Sint-Gertrudis-Pede

The watermill with overshot wheel is located on the Pedebeek, or Molenbeek, with two millponds, an orchard and a vegetable garden. In this type of mill, the water powers the wheel by flowing over the top of it. The oldest surviving records show that the lord of Gaasbeek bought the mill in 1392. From then on it served as a seigneurial mill, which meant that the local tenants were obliged to have their grain milled here.

Pieter Bruegel the Elder probably painted the mill in *The Return of the Herd* in 1565 and the one in *The Magpie on the Gallows* in 1568. The mill was destroyed by a fire and rebuilt in about 1656.

There is little information about the building and its residents until the 18th century. The keystone above the doorframe mentions the year 1763, while the iron wall anchors on the façade spell out the year 1774. In 1893, a steam motor (which has since disappeared) was installed. The mill continued to run on hydropower until 1963, after which it functioned with an electric motor for several more years.

Although it was still capable of milling when the municipality of Dilbeek acquired it in 1989, the mill was in urgent need of restoration. In 1975, both the monument and the landscape became protected sites. In 2011, the millponds and the mill's original propulsion mechanism were restored.

Watermolen van Sint-Gertrudis-Pede

De watermolen – met twee maalvijvers, een boomgaard en een moestuin – met bovenslagrad ligt aan de Pede- of Molenbeek. Bij dit type drijft de kracht van het water het rad van bovenaf aan. Uit de oudste nog bewaarde bronnen blijkt dat de heer van Gaasbeek de molen in 1392 kocht. Sindsdien deed hij dienst als banmolen: pachters uit de omgeving waren verplicht hier hun graan te laten malen.

Waarschijnlijk schilderde Pieter Bruegel de Oude de molen op *De terugkeer van de kudde* in 1565 en *De ekster op de galg* in 1568. Rond 1656 werd de molen door een brand verwoest en opnieuw opgebouwd.

Pas vanaf de 18de eeuw weten we meer over het gebouw en zijn bewoners. De sluitsteen boven de deuromlijsting vermeldt het jaar 1763 en de ijzeren ankers op de façade vormen het jaartal 1774. In 1893 werd in de molen een (intussen verdwenen) stoommachine geïnstalleerd. De molen bleef op waterkracht in werking tot 1963 en maalde nadien nog enkele jaren met een elektrische motor.

Toen de gemeente Dilbeek de molen in 1989 aankocht, was hij nog altijd maalvaardig, al diende hij dringend te worden gerestaureerd. In 1975 werden monument en landschap beschermd. In 2011 werden de spaarvijvers en het originele opstuwmechanisme hersteld.

(Lostraat 84, 1703 Schepdaal)

Biography

Michiel Dehaene is Senior Lecturer in Urban Design in the Architecture and Urban Planning department of Ghent University. His research focuses on the relationship between urban design, ecology and urbanisation. He publishes in collaboration with Chiara Tornaghi on agro-ecological urban design under the name C.M.Deh-Tor. Dehaene is chairperson of the Flemish Urban Renewal Projects Jury.

Stefan Devoldere is a Professor and Dean of the Faculty of Architecture and Arts at the University of Hasselt. He regularly writes about architecture and urban planning and was editor-in-chief of the Belgian architecture journal *A+* (2004-2010). He was curator of architecture exhibitions at home and abroad and involved in the Belgian contribution to the Venice Architecture Biennale in 2008, 2010 and 2012. In his role as deputy and acting Flemish Government Architect (2011-2016), he monitored and stimulated the quality of the built environment in Flanders. He is also chairman of Stadsatelier Oostende.

Patrick De Rynck is an author, translator, editor and publicist. As a writer, he has worked on dozens of exhibitions with museums in Belgium and the Netherlands. His domain is the wider cultural heritage and his personal work as a classicist is focused on Greco-Roman antiquity and (earlier) painting. His publications include *Understanding Painting: From Giotto to Warhol* (with Jon Thompson; Ludion, 2018).

Leen Huet studied art history and philosophy at the Catholic University of Leuven. She has published novels, short stories, essays and biographies. *Pieter Bruegel. De biografie* (Polis) appeared in 2016. www.leenhuet.be

Marc Jacobs is Director of FARO: Flemish Interface for Cultural Heritage (www.faro.be) and Associate Professor at the Arts Sciences and Archaeology Department of the Free University of Brussels (VUB). He is holder of the UNESCO Chair on Critical Heritage Studies and the Safeguarding of Intangible Cultural Heritage at the VUB. Jacobs has published articles and books on many aspects of social and cultural history and on heritage policy, theory and practice.

Katrien Laenen studied Art Sciences at the Catholic University of Leuven. She was the artistic coordinator of the "Kunstcel" of the Flemish Government Architect Team from 1999 to 2015. She has worked at the Department of Culture, Youth and Media since 2016, where she monitors policy instruments, such as the decree and pilot projects Commissioned Art. The "Platform Kunst in Opdracht", a stimulating art commissioning policy for the public space in Flanders, has now been rolled out with all the actors involved, as a result of combining a wealth of accumulated knowledge and expertise. Laenen is the author of several publications and articles on this new cultural policy.

Katrien Lichtert studied art history at the Free University of Brussels. She began work as an academic assistant in the Department of Art, Music and Theatre Sciences at Ghent University in 2007. In 2014, she obtained her doctorate in Art Sciences with a dissertation on Pieter Bruegel the Elder and landscape representation. In 2015, she founded *Ludens – kunsthistorische projecten*, with the aim of sharing the science of cultural heritage with a wider audience. In recent years, Katrien Lichtert has worked, among other things, as a curator for MOU – Museum of Oudenaarde and the Flemish Ardennes (the exhibition *Adriaen Brouwer: Meester van emoties*) and as content coordinator for the Bokrijk Open-Air Museum (the exhibition *De wereld van Bruegel*).

Manfred Sellink has been the General Director and Head Curator of KMSKA since 2014. He was previously Director of the Bruges Museums and Senior Curator at Museum Boijmans Van Beuningen, Rotterdam. He has curated many international exhibitions in these positions since 1990, and held numerous executive roles. He is also a guest professor in Museum Sciences and Cultural Policy at Ghent University. His research focuses on the art of the Low Countries in the 16th century, with a particular emphasis on the work of Pieter Bruegel the Elder. Sellink has written numerous overviews and academic publications on Bruegel and his time, and organised exhibitions on the master in Rotterdam and New York (2001) and Antwerp (2012). He was co-curator of the exhibition *Bruegel* in the Kunsthistorisches Museum, Vienna.

Biografie

Michiel Dehaene is hoofddocent stedenbouw aan de Vakgroep Architectuur en Stedenbouw van de Universiteit Gent. Zijn onderzoek richt zich op de relatie tussen stedenbouw, ecologie en verstedelijking. Onder de naam C.M.Deh-Tor publiceert hij met Chiara Tornaghi over agro-ecologische stedenbouw. Hij is voorzitter van de Vlaamse Jury Stadsvernieuwingsprojecten.

Stefan Devoldere is hoogleraar en decaan van de Faculteit Architectuur en Kunst aan de Universiteit Hasselt. Hij schrijft geregeld over architectuur en stedenbouw en was hoofdredacteur van het Belgisch architectuurtijdschrift *A+* (2004-2010). Hij was curator van architectuurtentoonstellingen in binnen- en buitenland, en was betrokken bij de Belgische bijdrage voor de architectuurbiënnale van Venetië in 2008, 2010 en 2012. Van 2011 tot 2016 bewaakte en stimuleerde hij de kwaliteit van de bebouwde omgeving in Vlaanderen als adjunct en waarnemend Vlaams Bouwmeester. Hij is voorzitter van het Stadsatelier Oostende.

Patrick De Rynck is auteur, vertaler, redacteur en publicist. Hij werkte als schrijver al mee aan tientallen tentoonstellingen van musea in België en Nederland. Zijn domein is het brede cultureel erfgoed en in zijn eigen werk spitst hij zich als classicus toe op de Grieks-Romeinse oudheid en op (oudere) schilderkunst. Hij is o.m. auteur van *De kunst van het kijken. Van Giotto tot Warhol* (samen met Jon Thompson; Ludion, 2018).

Leen Huet studeerde kunstgeschiedenis en wijsbegeerte aan de KU Leuven. Ze publiceerde romans, verhalen, essays en biografieën. In 2016 verscheen *Pieter Bruegel. De biografie* (Polis). www.leenhuet.be

Marc Jacobs is directeur van FARO. Vlaams steunpunt voor cultureel erfgoed (www.faro.be) en hoofddocent erfgoedstudies bij de vakgroep Kunstwetenschappen en Archeologie aan de Vrije Universiteit Brussel. Hij is houder van de UNESCO-leerstoel voor kritische erfgoedstudies en het borgen van immaterieel cultureel erfgoed aan de VUB. Als onderzoeker publiceerde hij over tal van onderwerpen in de sociale en cultuurgeschiedenis en over erfgoedbeleid, -theorie en -praktijk.

Katrien Laenen studeerde kunstwetenschappen aan de KU Leuven en was van 1999 tot 2015 artistiek coördinator van de Kunstcel van het Team Vlaams Bouwmeester. Ze werkt sinds 2016 bij het departement Cultuur, Jeugd en Media, waar ze beleidsinstrumenten mee opvolgt, zoals het decreet en de pilootprojecten Kunst in Opdracht. Met de opgebouwde kennis en expertise wordt er met alle betrokken actoren een stimulerend kunstopdrachtenbeleid voor de publieke ruimte in Vlaanderen uitgerold: het Platform Kunst in Opdracht. Ze is tevens auteur van verschillende publicaties en artikels over deze jonge culturele beleidsmaterie.

Katrien Lichtert studeerde kunstgeschiedenis aan de Vrije Universiteit Brussel. Vanaf 2007 werkte ze als wetenschappelijk medewerker aan de Vakgroep Kunst-, Muziek- en Theaterwetenschappen van de Universiteit Gent. In 2014 promoveerde ze tot doctor in de kunstwetenschappen met een proefschrift over Pieter Bruegel de Oude en de voorstelling van het landschap. In 2015 stichtte ze *Ludens – kunsthistorische projecten*, met als ambitie wetenschappelijke kennis over cultureel erfgoed te delen met een breed publiek. De voorbije jaren werkte Katrien Lichtert o.m. als curator voor het MOU – Museum van Oudenaarde en de Vlaamse Ardennen (tentoonstelling *Adriaen Brouwer. Meester van emoties*) en als inhoudelijk coördinator van *De wereld van Bruegel* voor het Openluchtmuseum Bokrijk.

Manfred Sellink is sinds 2014 hoofddirecteur–hoofdconservator van het KMSKA. Eerder was hij directeur van de Brugse musea en senior conservator in Museum Boijmans Van Beuningen, Rotterdam. In die functies maakte hij sinds 1990 vele internationale tentoonstellingen en bekleedde tal van bestuursfuncties. Ook is hij gastprofessor Museumkunde en Cultuurbeleid aan de Universiteit Gent. Zijn onderzoek focust op de kunst van de Lage Landen in de 16de eeuw en het leven en werk van Pieter Bruegel de Oude in het bijzonder. Over Bruegel en zijn tijd heeft hij overzichtswerken en tal van vakpublicaties geschreven. Ook organiseerde hij over de meester tentoonstellingen in Rotterdam en New York (2001) en Antwerpen (2012). Hij was cocurator van de tentoonstelling *Bruegel* in het Weense Kunsthistorisches Museum.

This book was published on the occasion of
Bruegel's Eye. Reconstructing the landscape
an open-air exhibition in Dilbeek,
from 7 April until 31 October 2019
www.bruegelseye.be

Dit boek verscheen ter gelegenheid van
De Blik van Bruegel. Reconstructie van het landschap
een openluchttentoonstelling in Dilbeek,
van 7 april tot 31 oktober 2019
www.deblikvanbruegel.be

EXHIBITION / TENTOONSTELLING

Curator: Stefan Devoldere

Coordination / Coördinatie: Kathleen Leys

Scenography / Scenografie: Asli Çiçek

Graphic design / Grafische vormgeving:
Gestalte, Katrien Daemers & Jessika L'Ecluse

Production / Productie:
Gemeente Dilbeek, Toerisme Vlaanderen

Project committee / Projectteam:
Els Brouwers, Jeroen Bryon, Linde Deheegher, Stefan Devoldere,
Fred Gillebert, Kathleen Leys, Anneleen van den Houte,
Mieke Verschaffel, Hilde Vlogaert

Scientific committee / Wetenschappelijk comité:
Joachim Declerck, Michiel Dehaene, Stefan Devoldere, Leen Huet,
Marc Jacobs, Katrien Laenen, Katrien Lichtert, Manfred Sellink,
Bas Smets, Joris Van Grieken

CATALOGUE / CATALOGUS

Editor / Samenstelling en redactie:
Stefan Devoldere

Authors / Auteurs:
Michiel Dehaene, Stefan Devoldere, Patrick De Rynck, Leen Huet,
Marc Jacobs, Katrien Laenen, Katrien Lichtert, Manfred Sellink

Graphic design / Grafische vormgeving:
Gestalte, Katrien Daemers & Jessika L'Ecluse

Coordination / Coördinatie:
Stefan Devoldere, Kathleen Leys

Copy-editing / Eindredactie:
Patrick De Rynck

Translation / Vertaling:
Heidi Steffes (ReScribist Translations)

Published by / Uitgegeven door:
Stichting Kunstboek bvba
Legeweg 165
B-8020 Oostkamp
info@stichtingkunstboek.com
www.stichtingkunstboek.com

ISBN 978-90-5856-623-2
D/2019/6407/08
NUR 644

Printed in Belgium

Cover image / Coverafbeelding: Filip Dujardin

Photography interventions and walking trail / Fotografie interventies en wandelroute:

Michiel De Cleene except / behalve:
p. 124: Shanglie Zhou, p. 127 top right / rechtsboven: Ria Pacquée,
p. 142: Caroline Vincart, p. 152-155: Bas Princen,
p. 160: Georges Rousse, p. 202: Sophie Nuytten,
p. 203: Tine Van Wambeke

With the support of / Met de steun van:

Faculty of Architecture and Arts, Hasselt University / Faculteit
Architectuur en Kunst, UHasselt
Municipality of Dilbeek / Gemeente Dilbeek
Tourism Flanders / Toerisme Vlaanderen

Met dank aan / Acknowledgements:

The owners and tenants who made their land available, the church
factory and the parish priest for the use of Saint Anna Chapel, the
chiro youth club for the use of their land, "Toerisme Pajottenland
en Zennevallei" for the initial initiative and logistical support, the
many volunteers and everyone who contributed to this project.

De eigenaars en pachters die hun gronden ter beschikking hebben
gesteld, de kerkfabriek en de pastoor voor het gebruik van de
Sint-Annakapel, de chiro voor het gebruik van hun terrein,
Toerisme Pajottenland en Zennevallei voor het initiële initiatief
en de logistieke ondersteuning, de vele vrijwilligers en iedereen die
dit project heeft mogelijk gemaakt.

Toon Berckmoes, Audrey Contesse, Emmanuel Dosda,
Marie Szersnovicz, Ulrike Lindmayr, Franziska Weinberger,
Team Vlaams Bouwmeester.

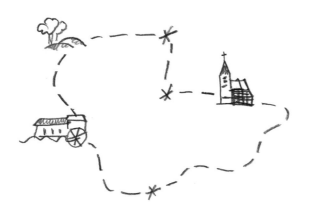